L. HARDUEVAUX et L. PELLETIER

200 Jeux d'Enfants

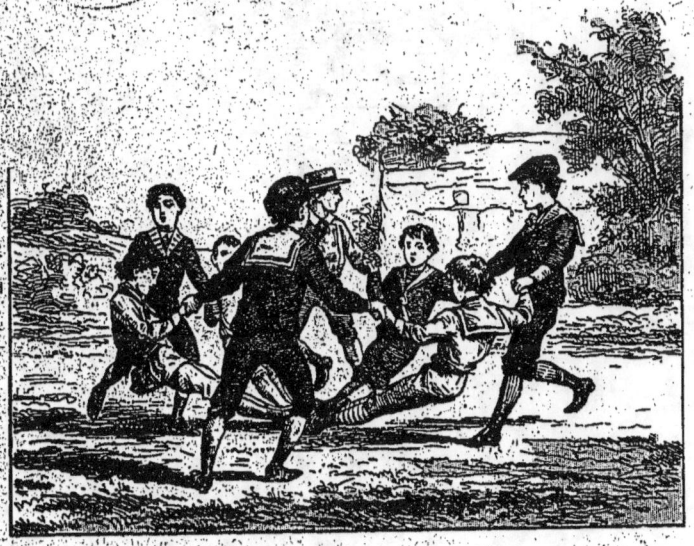

160 Gravures

LIBRAIRIE LAROUSSE — PARIS

Prix : 3 francs

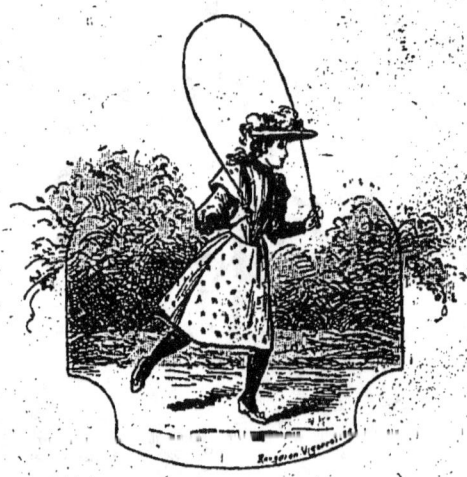

200
JEUX D'ENFANTS
EN PLEIN AIR ET A LA MAISON

CINQUIÈME ÉDITION

L. HARQUEVAUX ET L. PELLETIER

200 JEUX D'ENFANTS

EN PLEIN AIR

ET

A LA MAISON

160 Gravures

PARIS

LIBRAIRIE LAROUSSE

17, rue Montparnasse, 17

Succursale : Rue des Écoles, 58 (Sorbonne)

Tous droits réservés

PRÉFACE

Ce Recueil comprend 200 jeux de toutes sortes, spécialement à la portée des enfants jusqu'à l'âge de quatorze ans.

Les auteurs n'ont pas eu l'intention de faire un livre savant; aussi ne trouvera-t-on pas de démonstrations sur les origines des jeux, mais seulement des règles précises sur chacun d'eux, exposées clairement, sans phrases inutiles, qui ne pourraient que fatiguer les enfants au lieu de les amuser.

Le classement adopté permettra aux jeunes garçons et aux jeunes filles de rechercher eux-mêmes les jeux qui conviennent le mieux à leur tempérament, à leur âge, à leur nombre, aux moyens dont ils disposent, et aussi à la saison dans laquelle on se trouve.

PREMIÈRE PARTIE

CHAPITRE PREMIER

JEUX D'ACTION AVEC INSTRUMENTS

POUR

JEUNES GARÇONS ET JEUNES FILLES

TABLE DU PREMIER CHAPITRE

	Pages.
Le Chat et la Souris	7
Le Jour et la Nuit	9
Le Meunier et son Garçon	10
Le Colin-Maillard renversé	11
Le Pot cassé	11
Le Premier Jeu de balle	12
La Balle aux épingles ou aux plumes	13
La Balle au mur	14
La Balle au mur avec épreuves	15
La Balle à la riposte	16
La Balle en posture	17
Le Lawn-Tennis	18
Le Ballon captif	21
Le Volant	22
L'Entonnoir à volant	23
Les Grâces	24
Le Croquet	25
Le Mail	28
Le Tonneau	29
Le Passe-Boule ou la Boule au trou	30
La Balle à la cruche	31
Le Cerceau	32
La Mer est agitée	33
La Corde	34
Le Sabot	38

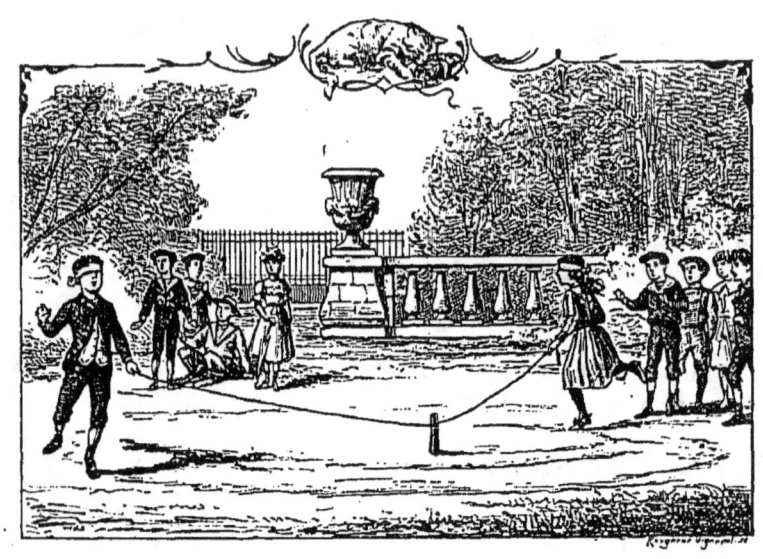

PREMIÈRE PARTIE

JEUX D'ACTION

I

JEUX POUR JEUNES GARÇONS ET JEUNES FILLES

LE CHAT ET LA SOURIS.

(Nombre de joueurs : 6 à 12.)

Les joueurs se divisent en deux camps : le camp des chats et celui des souris.

On tire au sort dans chaque camp pour désigner un chat et une souris.

Cela fait, on plante en terre, au milieu de l'espace dont on dispose, un piquet auquel on attache deux cordes, longues l'une de 3 mètres, l'autre de 5 mètres. Puis, après avoir bandé les yeux au chat et à la souris, on donne au chat l'extrémité de la grande corde, et à la souris l'extrémité de la petite.

Le jeu consiste à faire prendre ou croquer la souris par le chat. Pour cela l'un et l'autre tournent librement autour du piquet mais sans quitter la corde, s'arrêtant ou marchant à volonté.

Quand ils se trouvent près l'un de l'autre, leurs partenaires les avertissent; ceux du chat crient : « *Miaou! miaou!* » pour l'inviter à avancer dans la direction de la souris, et ceux de la souris crient : « *Pip! pip!* » pour lui dire de s'éloigner.

C'est aux plus habiles qu'appartient la victoire, toujours vivement disputée.

Soit que le chat prenne la souris, soit qu'il n'y réussisse pas, les deux premiers joueurs sont remplacés, au bout d'un certain temps, par deux de leurs camarades. Le jeu continue jusqu'à ce que chacun ait été à son tour chat ou souris.

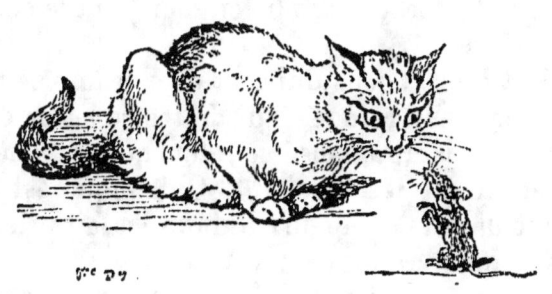

LE JOUR ET LA NUIT.

(Nombre de joueurs : 10 à 40.)

Les joueurs se partagent par moitié en deux camps : celui du *Jour* et celui de la *Nuit*. On trace aux deux extrémités du champ de jeu un refuge pour chaque camp. A égale distance des deux refuges se tient un joueur, le chef.

A une distance de cinq pas, sur sa droite et sur sa gauche, les joueurs de chaque camp se placent sur un rang se tournant le dos, chaque camp se trouvant du côté du refuge qui lui appartient.

Le chef lance en l'air un cerceau qui a été rempli avec du papier blanc d'un côté et noir de l'autre. Si le cerceau en tombant montre le côté blanc, il crie : « *Jour* » ; si le cerceau tombe en montrant le côté noir, il crie : « *Nuit* ».

Au cri : « *Jour* », ceux qui sont de ce camp se mettent à courir vers leur refuge, qui doit être assez éloigné. Les autres du camp opposé se retournent et cherchent à les prendre en les touchant. Quiconque est touché est ramené dans le camp de celui qui l'a fait prisonnier.

Même manœuvre au cri : « *Nuit !* »

Le jeu cesse quand tous les joueurs se trouvent dans un camp.

LE MEUNIER ET SON GARÇON.
(Nombre de joueurs : 10 à 30.)

Deux joueurs tirés au sort remplissent les rôles du meunier *Jean* et du garçon *Jacques*. Tous deux ont les yeux bandés. Jean a dans la main un mouchoir auquel il a fait un nœud : on place Jacques à cinq pas en avant de son maître. Les autres joueurs, ayant chacun un sifflet, forment le cercle autour d'eux.

Un joueur, pris parmi les plus âgés, préside au jeu, qui est très amusant, mais qui demande à être bien conduit. Les joueurs doivent obéir immédiatement au commandement du président.

Le président désigne de la main celui qui doit donner un coup de sifflet. A ce bruit Jacques se dirige du côté du siffleur. Jean le suit et cherche à l'attraper avec son mouchoir, et lorsqu'il va l'atteindre, le président désigne un autre siffleur. A ce nouveau coup de sifflet Jacques change de direction, Jean le suit. Le jeu continue jusqu'à ce que Jean ait frappé Jacques avec son mouchoir. Les incidents du jeu varient suivant la désignation du siffleur faite à propos. De temps en temps le président du jeu ramène Jean et Jacques dans le chemin, en criant : « *Par ici, Jean; par ici, Jacques.* »

Lorsque Jacques a été touché par Jean, Jean est délivré; Jacques le remplace et un autre joueur prend le rôle de ce dernier.

LE COLIN-MAILLARD RENVERSÉ.
(Nombre de joueurs : 10 à 30.)

Tous les joueurs ont les yeux bandés avec des mouchoirs, excepté un, qui est le *sonneur*. Ce dernier tient à la main une petite clochette; il peut l'attacher à son cou ou à sa jambe, et la fait sonner quand les autres joueurs lui disent : « *Sonneur, où es-tu?* »

Le jeu consiste, pour ceux qui ont les yeux bandés, à attraper le sonneur, et pour celui-ci à leur échapper.

LE POT CASSÉ.
(Nombre de joueurs : 5 à 15.)

On prend un vieux pot à fleurs, dans lequel chacun des joueurs met son enjeu. On le place, soit par terre, soit sur un piquet. A une certaine distance du pot, on trace une ligne sur le sol, ou bien on plante un piquet en terre; c'est le point de départ.

On tire au sort les tours de jeu. Le premier joueur, armé d'un bâton, est coiffé d'un bonnet de coton ou d'un vieux chapeau qui l'aveugle; à défaut de ces coiffures, on lui bande les yeux avec un mouchoir. On lui fait faire plusieurs fois le tour du point de départ pour qu'il perde la direction, puis on l'abandonne. Il cherche alors à s'orienter. Le bâton levé, il va, vient, cherchant le pot pour le casser; s'il réussit, il gagne et ramasse les enjeux.

Il a droit à frapper trois coups, après lesquels c'est au tour du deuxième joueur, et ainsi de suite.

LE PREMIER JEU DE BALLE.
(Nombre de joueurs : 2 à 10.)

Le jeu de balle le plus facile, que jouent les tout petits, est le suivant :

Un joueur lance la balle en l'air perpendiculairement, puis la reçoit pour la lancer de nouveau, en comptant à chaque coup : 1, 2, etc., jusqu'à 100; ou bien les jours de la semaine : *lundi*, *mardi*, etc., puis les noms des mois : *janvier*, *février*, etc.

Lorsqu'il a fini sans faire de faute, il est *dehors* et c'est au tour du suivant à jouer.

Celui qui manque la balle cède également son tour au suivant, et lorsque tous les joueurs ont passé, on recommence le tout.

Celui qui sort le premier est le gagnant, et celui qui reste le dernier le perdant.

On doit lancer la balle à une certaine hauteur pour augmenter les difficultés. — On peut jouer de même en lançant la balle contre un mur.

LA BALLE AUX ÉPINGLES OU AUX PLUMES.

(Nombre de joueurs : 2 à 8.)

On trace sur le sol, de préférence sur une dalle, sur du bitume, un cercle d'environ 20 à 30 centimètres de diamètre.

Chacun des joueurs met à l'enjeu un certain nombre d'épingles qui sont déposées au hasard dans le cercle.

On tire au sort pour déterminer l'ordre dans lequel les joueurs tiendront la balle.

Le premier à jouer prend la balle, qui doit être en caoutchouc, et la laisse tomber dans le rond en essayant de toucher les épingles pour les faire sauter hors du cercle. Il doit rattraper la balle lorsqu'elle a touché terre une fois. Il continue de jouer jusqu'à ce qu'il manque la balle, alors il passe la main au deuxième joueur.

Chaque fois qu'une épingle est sortie du cercle, le joueur la ramasse et continue de jouer.

La partie est terminée lorsque toutes les épingles sont sorties du cercle.

A défaut d'épingles on joue avec de vieilles plumes.

LA BALLE AU MUR.
(Nombre de joueurs : 2 à 6.)

On choisit un mur assez élevé, sans fenêtres, et aussi uni que possible.

Ce jeu ne demande que deux joueurs; cependant on peut le jouer à quatre et même à six; les joueurs se divisent alors en deux camps et sont associés.

A deux, l'un des joueurs sert la balle, c'est-à-dire la lance contre le mur de manière qu'elle revienne en face de son partenaire; celui-ci la renvoie d'un bon coup contre le mur, elle est reprise par le premier et ainsi de suite.

On peut recevoir la balle lorsqu'elle vient directement du mur ou bien après qu'elle a fait un bond sur le sol.

La partie se joue en 60 ou 100. Chaque faute commise donne 10 points à l'adversaire.

Les fautes sont :

Quand on manque la balle, quand on ne la renvoie pas de volée après qu'elle a touché terre une fois, quand la balle ne touche pas le mur ou le touche au-dessous de la hauteur fixée.

La première faute est généralement remise.

A quatre ou à six le jeu est le même; la balle est reçue par le joueur en face de qui elle se présente.

LA BALLE AU MUR AVEC ÉPREUVES.
(Nombre de joueurs : 2 à 10.)

Ce jeu se joue devant un mur élevé et sans fenêtre. A quelque distance du pied du mur (3 ou 4 mètres) on trace sur le sol une ligne sur laquelle se place celui qui doit jouer; il ne doit jamais entrer dans l'espace compris entre cette ligne et le mur.

Le premier désigné par le sort se met sur cette ligne et lance la balle contre le mur, assez haut pour qu'elle retombe au delà de la ligne. Il doit la rattraper après avoir exécuté, entre temps, divers exercices de difficulté croissante.

Chaque coup réussi compte pour un point. Si le joueur manque, il cède la place au suivant.

Voici quelques-unes ses épreuves que le joueur peut subir :

1° Lancer la balle contre le mur et la recevoir avant qu'elle touche le sol.

2° Frapper dans ses mains, toujours avant que la balle touche terre.

3° Mettre un genou en terre.

4° Mettre un genou en terre et frapper dans des mains.

5° Pirouetter et faire un tour sur un talon.

6° Pirouetter en comptant un, deux, trois, ou davantage.

7° Aller donner une tape à un joueur qui se trouve placé à un point convenu.

On peut augmenter le nombre des épreuves ou les modifier par convention.

Nous avons limité le nombre des joueurs à dix, parce que s'ils étaient plus nombreux chacun d'eux serait trop longtemps sans jouer.

On peut, si le nombre des joueurs est pair, se diviser en deux camps et compter les points de chaque joueur au profit du camp dont il fait partie.

LA BALLE A LA RIPOSTE.
(Nombre de joueurs : 8 à 16.)

Les joueurs se placent en cercle à une distance de 3 ou 4 mètres l'un de l'autre.

Celui qui engage la partie lance la balle à son voisin de droite, qui la reçoit et la renvoie à son voisin de droite, et ainsi de suite jusqu'à ce que la balle revienne au premier joueur.

Il recommence le même jeu, mais en commençant par la gauche.

Lorsque la balle revient de nouveau entre ses mains, il l'envoie à un joueur quelconque, mais il doit l'appeler par son nom en lançant la balle. Ce dernier procède de même envers un autre joueur et le jeu continue de cette manière.

On ne doit pas renvoyer la balle à celui de qui on l'a reçue.

On marque un point, à celui qui ne reçoit pas la balle, ou qui la laisse tomber à terre, ou qui l'envoie à un autre que celui qu'il a nommé, ou enfin qui commet une maladresse quelconque.

Après trois points, on est hors de jeu et soumis à la *fusillade* (qui consiste pour le perdant à aller se placer face à un mur et à recevoir trois coups de balle que lui lance chacun des gagnants placés à une certaine distance), ou à une pénitence convenue, lorsque le jeu est terminé, c'est-à-dire lorsqu'il ne reste plus que cinq ou six joueurs.

LA BALLE EN POSTURE.
(Nombre de joueurs : 8 à 16.)

Ce jeu se joue comme la balle à la riposte, avec cette différence que lorsqu'un joueur a commis une faute, au lieu de lui marquer un point, il est condamné à rester dans la position qu'il avait lorsqu'il a manqué la balle, et ne peut la quitter avant la fin de la partie.

Tous les joueurs sont successivement immobilisés comme des statues, sauf un, celui qui reste le dernier ; c'est le gagnant.

Pour délivrer de leur position les autres joueurs, le gagnant lance trois fois sa balle en l'air et frappe autant de fois dans ses mains ; puis la partie recommence.

LE LAWN-TENNIS.

(Nombre de joueurs : 4 à 10.)

Quoique ce jeu nous vienne d'Angleterre, on peut dire qu'il a une origine française, car il a, à peu de chose près, les mêmes règles que la *Courte paume*, fort en vogue en France il y a un siècle.

Le lawn-tennis se joue avec des raquettes, une balle en caoutchouc plein et un filet.

La raquette est formée d'un filet en cordelette, à mailles d'environ 2 centimètres de côté, tendu sur une monture en bois de forme ovale et terminée par un manche. (Voir page 23.)

L'emplacement doit être assez grand, en forme de rectangle, de 20 mètres au moins de longueur sur 10 mètres de largeur, et le sol très uni.

Au milieu, et dans le sens de la largeur, on tend le filet, qui doit avoir au moins 1 mètre de haut; il sépare le jeu en deux camps.

On partage ensuite l'emplacement du jeu en huit rectangles égaux, quatre de chaque côté du filet.

Les joueurs se divisent en deux camps et tirent au sort pour désigner le camp qui servira le premier la balle. Pour cela un joueur lance sa raquette en l'air et un autre joueur, du camp opposé, crie : *nœud* ou *droit*. Ces deux termes indiquent les deux côtés de la raquette, le côté des nœuds et le côté uni.

Le camp désigné pour servir la balle s'appelle *camp d'attaque*, et l'autre, *camp de défense*.

Les joueurs prennent place de chaque côté du filet, dans le camp dont ils font partie, mais seulement dans les rectangles extérieurs; car les deux rectangles

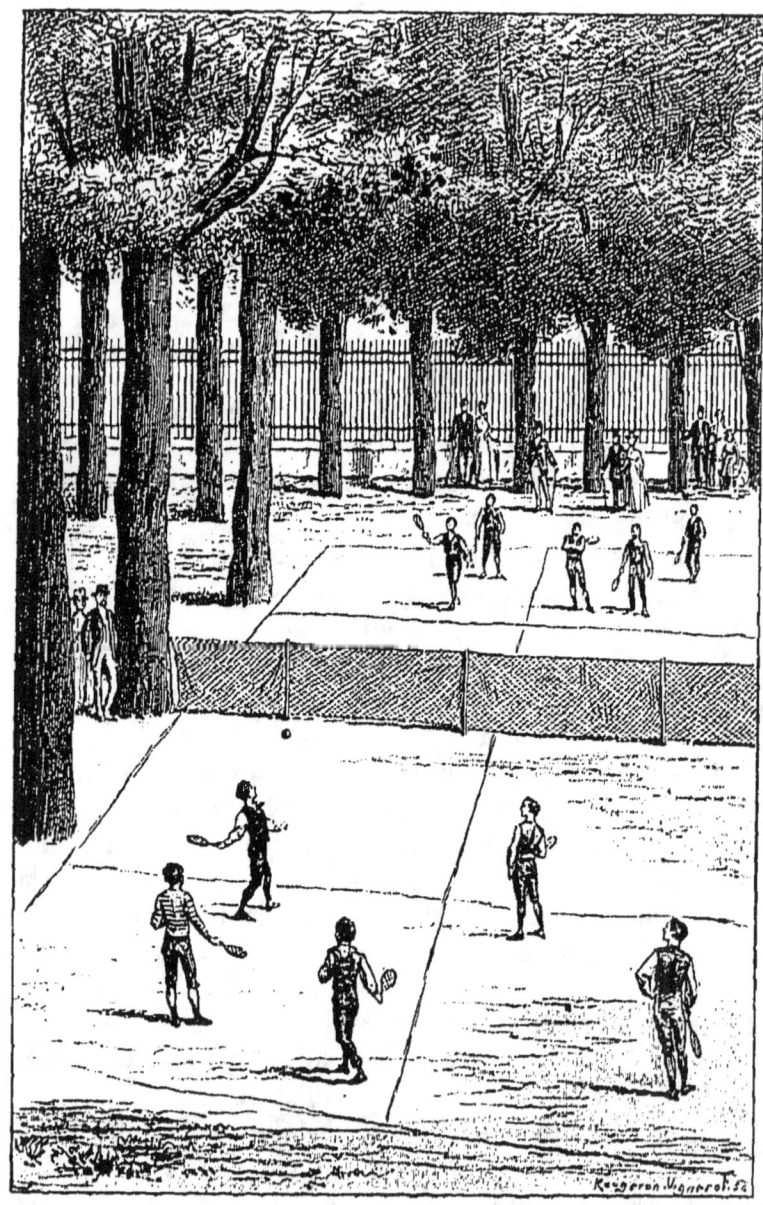

LE LAWN-TENNIS.

qui touchent au filet sont neutres et les joueurs qui y pénètrent perdent un point.

Le premier joueur du *camp d'attaque* sert la balle, c'est-à-dire l'envoie d'un coup de raquette, dans le camp opposé, en la faisant passer par-dessus le filet. S'il ne réussit pas, il passe la main à un autre joueur de son camp.

S'il réussit, les joueurs du *camp de défense* doivent recevoir la balle et la renvoyer, soit de volée, soit après le premier bond. Si la balle n'est pas renvoyée dans ces conditions, le *camp de défense* perd un point.

Les joueurs du *camp de défense* concourent tous indifféremment au renvoi de la balle; mais pour ne pas se précipiter tous à la fois au-devant ils peuvent s'avertir en disant : *à moi!* ou *à vous!* Dire *à moi* signifie : je me charge de renvoyer la balle; *à vous*, c'est inviter un autre joueur à la renvoyer.

Lorsque le *camp d'attaque* fait une faute, le joueur coupable passe son tour au suivant; mais si c'est le *camp de défense* qui fait une faute, le *camp d'attaque* marque un point. En résumé il y a avantage pour le camp qui attaque, car lui seul peut marquer des points.

Les deux camps continuent à se renvoyer la balle jusqu'à ce que tous les joueurs du *camp d'attaque* aient servi chacun une ou deux balles, suivant convention. Alors les deux camps changent d'emplacement : le *camp de défense* devient *camp d'attaque* à son tour.

Ces changements se répètent jusqu'à ce que l'un des deux camps ait atteint le nombre de points fixé pour gagner la partie; ce nombre varie généralement de quinze à vingt points.

Les joueurs du *camp d'attaque* doivent servir la balle *bonne;* c'est-à-dire la lancer de manière qu'elle touche

terre dans les limites du jeu et qu'elle pénètre, au moins après le premier bond, dans les deux rectangles extrêmes où se trouvent les joueurs chargés de la recevoir.

A la place de raquettes on peut se servir de tambourins. Quand on ne dispose que d'un petit emplacement on emploie, au lieu de balle, un volant assez lourd; dans ce cas on le reçoit de volée.

LE BALLON CAPTIF.
(Nombre de joueurs : 8 à 16.)

Un coureur, désigné par le sort, est armé d'un ballon captif dont la ficelle, retenue dans la main gauche, doit avoir environ 3m,50 ; il poursuit les autres joueurs qui sont en file indienne, à 1 mètre d'intervalle, et lance son ballon en cherchant à les toucher successivement.

Les poursuivis doivent se suivre toujours dans le même ordre et à la même distance; le dernier sert de protecteur à celui qui le précède, et celui-ci protège également celui qu'il suit.

Le coureur doit frapper d'abord le dernier, puis ensuite celui qui vient après; tout coup reçu par un des poursuivis avant que celui ou ceux qui sont derrière lui aient été touchés est nul.

Lorsque deux ou trois poursuivis ont été atteints par le ballon, la partie est perdue; le premier qui n'a pas été touché devient poursuivant et prend le ballon. Le premier coureur prend la dernière place de la file, de manière que chaque joueur manie le ballon à tour de rôle.

LE VOLANT.

(Nombre de joueurs : 2 à 7.)

Le volant, qui est à volonté un jeu d'intérieur ou de plein air, se joue ordinairement à deux ; mais il peut aussi occuper plusieurs joueurs. Dans ce dernier cas, ils se réunissent en cercle et jouent, soit par groupes de deux, avec plusieurs volants (*fig.* 1), soit avec un seul volant, en se le lançant successivement dans un ordre déterminé (*fig.* 2).

Le volant est une demi-sphère de liège dans laquelle sont enfoncées de petites plumes de pigeon.

Chaque joueur est armé d'une raquette destinée à lancer le volant.

Deux joueurs, placés à une distance de 4 ou 5 mètres, se renvoient le volant de l'un à l'autre. La difficulté consiste principalement à ne pas laisser tomber le volant à terre.

Pour bien jouer, il faut rester en place, sans courir à droite et à gauche.

Lorsque le volant tombe à terre, celui par la faute duquel il est tombé perd un point.

Quand on joue au volant dans un appartement, le volant doit être très léger et la raquette est remplacée par un éventail chinois ou japonais.

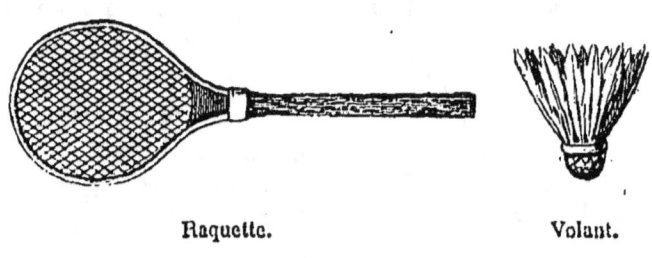

Raquette. Volant.

L'ENTONNOIR A VOLANT

(Nombre de joueurs : 2 à 8.)

L'entonnoir à volant est un jeu inventé par M. Laisné, ancien inspecteur de la gymnastique dans les Écoles de la ville de Paris.

Il se joue comme le volant ordinaire, mais la raquette est remplacée par une sorte d'entonnoir placé au bout d'un manche assez long, et dont la pointe est tournée indifféremment en haut ou en bas, comme l'indique la figure suivante. Dans le premier cas, le volant au lieu de se terminer par une demi-sphère pleine, se termine par une cavité s'adaptant exactement à la forme extérieure du petit entonnoir renversé.

Ce jeu demande beaucoup plus d'adresse que le volant ordinaire. Il faut surtout savoir bien lancer le volant, assez haut pour qu'il retombe plus droit et soit plus facile à recevoir.

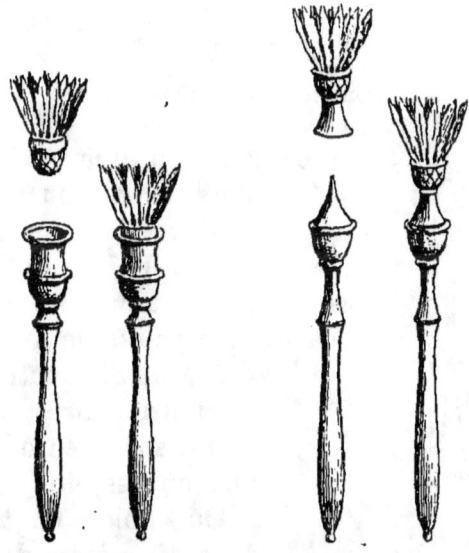

Entonnoirs à volant.

LES GRACES.

(Nombre de joueurs : 2 à 8.)

Ce jeu se joue exactement comme le volant, soit à deux, quatre, six ou huit joueurs. Le volant est remplacé par un petit cerceau en bois léger, recouvert de velours; on le lance avec deux bâtonnets.

Dans le jeu à deux on peut employer deux cerceaux, qui sont lancés en même temps par les deux partenaires, chacun lançant un peu à droite pour éviter la rencontre.

LE CROQUET.

(Nombre de joueurs : 4 à 8).

Les accessoires de ce jeu sont huit maillets, huit boules, neuf ou dix arceaux en fer, deux piquets, huit étiquettes et un marteau. Les maillets et les boules sont peints de huit couleurs différentes, quatre foncées et quatre claires, et ces couleurs sont reproduites sur chacun des piquets.

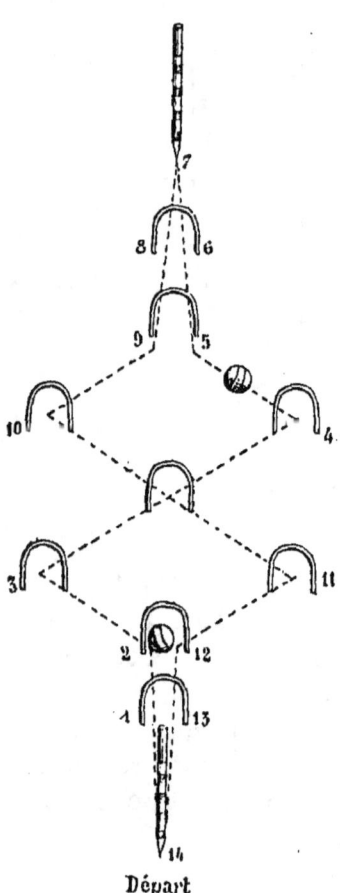

Départ

On choisit un terrain de 10 à 15 mètres de long sur 6 à 8 de large, puis on dispose les arceaux et les piquets de la manière indiquée dans la figure ci-jointe, plus ou moins éloignés, suivant la force des joueurs.

Ces derniers se divisent en deux camps, et si leur nombre est impair, l'un d'eux joue deux fois ; ou bien chacun joue pour son compte.

On tire au sort les couleurs pour déterminer l'ordre du jeu ; chaque joueur prend un maillet et une boule de la couleur qui lui est échue.

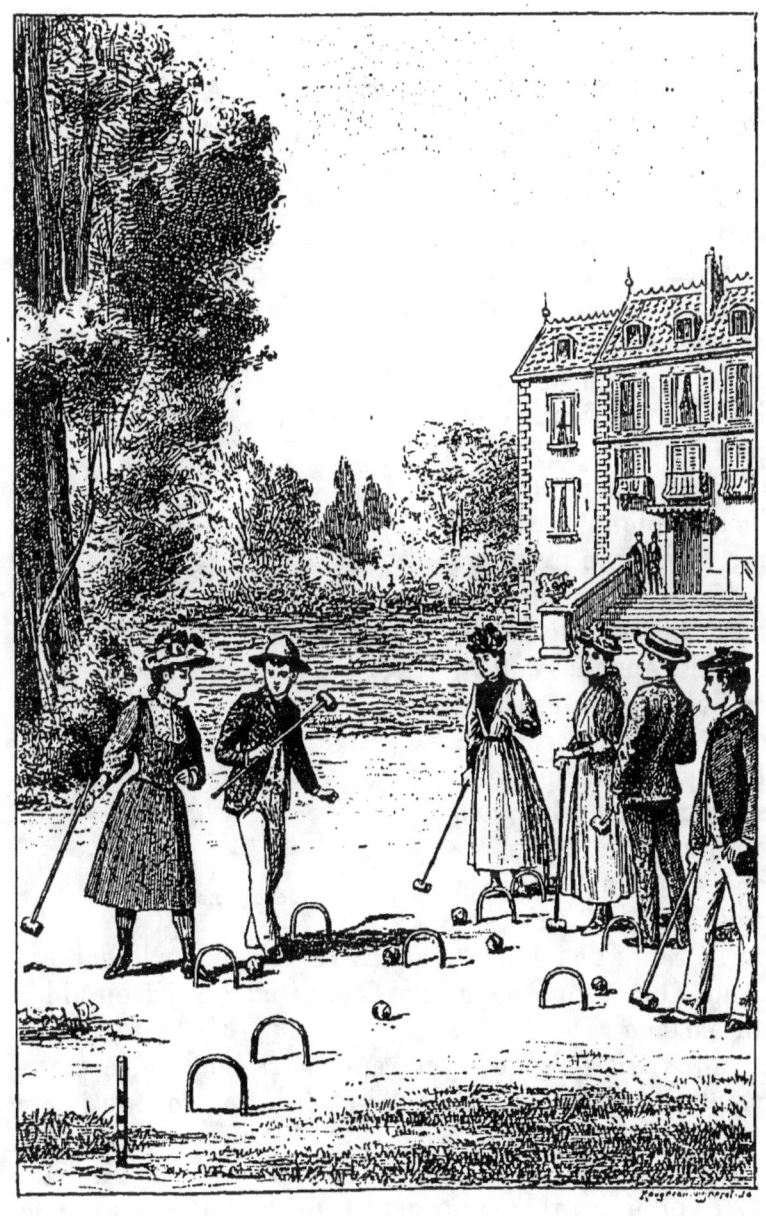

LE CROQUET.

On joue suivant l'ordre des couleurs peintes sur les piquets. Chacun dépose sa boule à côté du piquet de départ, et, d'un coup de maillet, cherche à la faire passer sous la première arche.

Si l'on ne réussit pas, on retire sa boule, et c'est au suivant à jouer ; mais lorsque la boule a franchi la première arche, le joueur continue ; quand il manque, sa boule doit toujours rester à la place où il l'a envoyée.

Le jeu consiste à franchir toutes les arches dans l'ordre convenu, en partant du piquet de départ, aller frapper l'autre piquet et revenir frapper le premier.

Lorsqu'on touche une autre boule à distance, ce qui s'appelle *roquer*, on peut jouer un second coup, ou bien *croquer*. Pour croquer, on prend sa boule et on la place à côté de la boule roquée, puis on appuie le pied sur sa boule, et

Joueur croquant.

on la frappe de manière à chasser l'autre par le contre-coup. On croque pour retarder un adversaire ou aider un partenaire.

Après avoir croqué, on replace sa boule à la place où elle se trouvait, mais on a perdu le droit de jouer un second coup.

Si une boule reste sous un arceau, on admet qu'elle l'a franchi lorsqu'on ne peut plus la toucher avec le

manche du maillet placé de l'autre côté et le long des deux montants de l'arceau.

Si une boule sort des limites du jeu, on la replace à l'endroit où elle les a franchies.

La partie est gagnée par le joueur qui a fini le premier.

Lorsque les joueurs sont divisés en deux camps, il faut que tous les joueurs du même camp arrivent les premiers pour que leur camp ait gagné.

Pour atteindre ce résultat, le joueur qui est en tête attend ses partenaires et emploie ses coups à les aider, en roquant et en croquant ses adversaires les plus avancés, de façon à les retarder. C'est ce qui s'appelle être *corsaire*.

On continue le jeu jusqu'à ce qu'il ne reste plus qu'un joueur.

Le jeu de croquet se joue le plus souvent avec dix arceaux; celui du milieu est double, disposé en croix et armé d'une clochette.

LE MAIL.
(Nombre de joueurs : 2 à 12.)

Le mail se joue avec un maillet en bois emmanché d'un bâton de 1 mètre de long, comme le maillet du jeu de croquet, et une boule en bois. Chaque joueur est armé d'un mail et d'une boule.

L'emplacement du jeu doit être un sol uni; une cour ou une allée de jardin, ou bien encore une route.

Chaque joueur place sa boule au point de départ, et, en la frappant avec le maillet, doit la lancer dans la direction du but, qui est marqué à une assez grande distance par une pierre ou tout autre objet fixé. Chacun joue un coup à son tour et cherche à dépasser la boule

ou les boules de ses adversaires. S'il y réussit, tous les joueurs dont la boule est en arrière de celle qui vient d'être jouée marquent un point.

Celui qui envoie la boule hors des limites du jeu, qui sont marquées à droite et à gauche, perd trois points. On dit dans ce cas que la boule est noyée.

Lorsque chaque joueur est arrivé au but et l'a touché avec sa boule, la partie est finie, et celui qui a marqué le moins de points a gagné.

Lorsque les joueurs sont nombreux, ils s'associent à à deux ou à trois.

On joue aussi au mail à celui qui arrivera le premier au but.

LE TONNEAU.

(Nombre de joueurs : 2 à 10.)

Le tonneau est un coffre rectangulaire élevé sur quatre pieds. La partie supérieure est percée de neuf

à douze trous, ayant chacun une valeur ; ils correspondent, à l'intérieur, avec des cases qui sont numérotées à la valeur des trous, et dans lesquelles tombent les palets.

Chaque joueur lance à son tour dix ou douze palets, d'un but qui est à 3 ou 4 mètres. On ramasse les palets après chaque joueur et on compte les points. Celui qui fait le plus de points a gagné la partie.

PASSE-BOULE OU LA BOULE AU TROU.
(Nombre de joueurs : 2 à 10.)

Tout le monde connaît le jeu du passe-boule ou de la boule au trou, c'est un jeu d'adresse que l'on voit installé dans toutes les fêtes foraines.

Les marchands donnent lorsqu'on gagne, c'est-à-dire lorsqu'on a lancé la boule dans le trou, une demi-douzaine de macarons. Ils attirent les clients en criant : *Chaque boule dans le trou, chaque demi-douzaine.*

Le jeu se compose d'une demi-douzaine de boules et d'un tableau en bois posé verticalement, dans lequel est percé un trou assez grand pour que les boules puissent y passer. Derrière, il y a un fond qui arrête les boules qui sont passées dans le trou et les renvoie par un plan incliné sur le devant du tableau.

Chaque joueur, d'un but placé à quatre ou cinq pas, lance successivement les six boules en cherchant à les faire passer par le trou.

LA BALLE A LA CRUCHE.
(Nombre de joueurs : 2 à 10.)

Ce jeu ne demande pas une grande installation : une cruche assez grande ou un pot à fleurs et une balle.

On pose la cruche à terre et les joueurs, placés à quelques pas, lancent la balle en lui faisant décrire une courbe pour qu'elle puisse entrer dans la cruche en retombant.

C'est un jeu qui demande beaucoup d'adresse, aussi on commence d'abord par placer le but à 1 mètre de la cruche, puis on le recule successivement jusqu'à 6, 8 et 10 mètres.

LE CERCEAU.

(Nombre de joueurs : 1 à 20.)

On peut jouer au cerceau avec des cercles de tonneau ; mais on vend des cerceaux formés de plusieurs lames de bois clouées ensemble et très unies. Ces derniers sont plus légers et plus faciles à conduire. On se sert, pour manœuvrer le cerceau, d'un petit bâtonnet long de 20 à 25 centimètres.

On peut jouer au cerceau individuellement ; c'est, comme la corde, un exercice très salutaire.

Lorsque plusieurs joueurs, armés chacun d'un cerceau, veulent organiser une partie, ils jouent : à la *course* ou à la *petite guerre*.

A la course, ils se placent tous sur une ligne, soit sur une belle route, soit sur une piste, et, au signal donné, tous partent ensemble. Le premier arrivé au but désigné est le gagnant.

A la petite guerre, les joueurs se divisent en deux camps, qui se placent en regard l'un de l'autre, à une distance assez grande, 300 ou 400 mètres. Les joueurs de chaque camp sont placés sur une ligne qui détermine chaque but, et à un signal donné, ils lancent leurs cer-

ceaux à la rencontre les uns des autres. La difficulté consiste à éviter les cerceaux du camp opposé et à parvenir à l'autre but.

Tout cerceau renversé par la rencontre d'un autre cerceau est hors de jeu; mais il est défendu de renverser soi-même les cerceaux, et, par conséquent, on doit s'écarter pour les laisser passer.

LA MER EST AGITÉE.

(Nombre de joueurs : 5 à 12.)

La mer est agitée peut se jouer partout où il y a un nombre de sièges égal au nombre des joueurs — moins un.

Un joueur, désigné par le sort, conduit la partie. Tous les autres ayant pris place sur les sièges disposés en ligne ou adossés deux à deux, et lui seul étant debout, il donne à chacun d'eux un nom d'animal, généralement un nom de poisson.

Cela fait, il se met à trottiner autour des sièges en marmottant : *La mer est agitée, la mer est agitée.* Tout à coup, il s'interrompt pour appeler un des poissons, le requin par exemple.

A l'appel de son nom, le requin se lève et va trottiner derrière le conducteur en murmurant avec lui : *La mer est agitée, la mer est agitée.*

Le conducteur appelle un second animal, qui fait comme le précédent, puis un troisième, et ainsi de suite, jusqu'au moment où tous les animaux sont debout et tournent en rond autour des sièges, en murmurant : *La mer est agitée.*

Au moment où l'on s'y attend le moins, le conducteur crie très fort : *La mer est calme!*

A ce cri, chacun doit s'asseoir sur un des sièges, le conducteur comme les autres, s'il le peut.

Il n'est pas nécessaire de reprendre le siège que l'on avait au début, mais il faut en prendre un, et comme le nombre des joueurs dépasse d'une unité celui des sièges des joueurs, il y a forcément un joueur qui reste debout.

C'est lui qui devient conducteur à son tour ; il donne de nouveaux noms et le jeu continue aussi longtemps qu'on veut.

LA CORDE.

(Nombre de joueurs : 1 à 10.)

La corde est un jeu qui plaît surtout aux jeunes filles, cependant les jeunes garçons se mêlent souvent aussi aux parties de corde.

On distingue deux sortes de jeux : la *petite corde* et la *longue corde*.

LA PETITE CORDE.

A ce premier jeu chaque joueur a une corde qu'il manœuvre lui-même en la tenant par les deux bouts. Il exécute des passes variées soit sur place, soit en marchant.

La marche. — C'est le jeu le plus simple et par conséquent celui que doivent apprendre les débutants; il consiste à tourner la corde en marchant et à la faire passer d'abord sous le pied gauche au moment où il est près de toucher la terre; puis sous le pied droit, qui se lève au moment où la corde rase le sol, et doit toucher terre lorsque la corde est au-dessus de la tête.

Si l'on est plusieurs joueurs, c'est celui qui parcourt la plus grande distance qui gagne.

C'est un jeu excellent par les temps froids et secs.

Lorsqu'on sait manœuvrer la corde dans la marche, on exécute les exercices suivants :

Les pieds joints. — On fait tourner la corde de la même façon, mais les pieds réunis touchent et quittent la terre en même temps, et sans changer de place on fait passer la corde sous les pieds au moment où ils quittent le sol.

On peut toucher terre deux fois avec les pieds pendant que la corde fait son tour; mais en imprimant à la corde un mouvement plus vif, on peut aussi ne toucher terre qu'une seule fois. Enfin, si l'on fait tourner la corde encore plus vite, on peut la faire passer deux fois sous les pieds pendant qu'ils touchent une fois terre.

On exécute aussi soit en marchant, soit les pieds joints :

La croix. — Elle consiste à croiser les deux bras sur la poitrine au moment où la corde va passer sous les pieds, puis à les développer et à les refermer rapidement.

Une fois sur deux, c'est-à-dire faire passer la première fois la corde sous les pieds, puis la deuxième

fois la faire passer à droite du corps, la troisième fois sous les pieds, la quatrième fois à gauche.

On saute aussi sur un pied, puis alternativement sur le pied droit et sur le gauche.

Enfin on peut, lorsqu'on est très habile, créer des

difficultés nouvelles, autant que l'imagination le permet, pour rendre le jeu plus intéressant.

Il faut éviter de remuer les bras, la corde une fois lancée conserve son impulsion avec un simple mouvement des poignets.

LA LONGUE CORDE.

La longue corde doit avoir de 3 à 6 mètres; elle est manœuvrée par deux joueurs qui la font tourner de manière qu'elle effleure un peu le sol à chaque tour, mais sans être trop tendue.

Les autres joueurs se tiennent à quelques pas en arrière de la corde, vers son milieu, et chacun entre à son tour dans le jeu. Il saisit pour cela le moment où la corde est en l'air, au point le plus élevé de sa rotation. S'il trouve que la corde tourne trop lentement, il crie *vinaigre!* à ce commandement les deux joueurs qui tournent augmentent la vitesse ; si au contraire la corde tourne trop vite, il crie : *huile!* alors on ralentit le mouvement.

Pour sortir du jeu, le sauteur choisit le moment où la corde vient de passer sous ses pieds, et il s'échappe du côté opposé à celui où il est entré. — Le joueur qui manque son entrée ou sa sortie, ou qui arrête la corde avec les pieds, prend la place d'un tourneur.

On exécute avec la longue corde tous les exercices de la petite corde, sauf les *croix* et les *une fois sur deux*.

Les sauteurs peuvent entrer à la suite les uns des autres, chacun devant y exécuter un nombre de tours déterminé. Plusieurs joueurs peuvent aussi entrer ensemble, du même côté ou de côté différents.

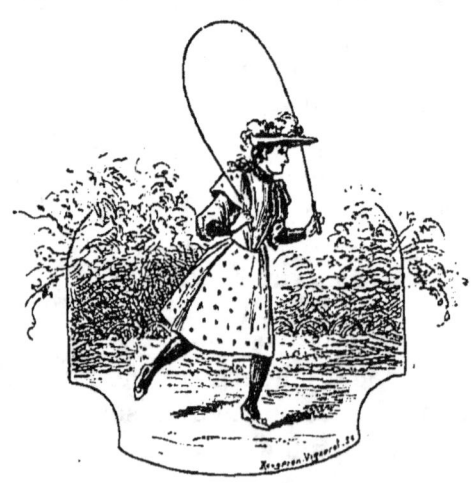

LE SABOT.

(Nombre de joueurs : 2 à 10.)

Le sabot est une toupie sans clou pointu que l'on fait tourner avec un fouet dont la lanière est en cuir très mince ou en peau d'anguille.

On met le sabot en mouvement en le faisant tourner avec les deux mains, puis on le frappe avec le fouet.

On joue au *petit-feu*, à la *course* ou à la *rencontre*.

1° Au *petit-feu*, tous les joueurs lancent leur sabot à un signal donné et le frappent avec le fouet jusqu'à ce qu'il meure. Celui qui meurt le dernier est le gagnant.

2° A la *course*, les joueurs lancent ensemble leur sabot et le conduisent avec le fouet à un but fixé d'avance, à 15 ou 20 mètres. Celui qui arrive le premier gagne la partie.

3° A la *rencontre*, les joueurs cherchent à lancer leur sabot, toujours avec le fouet, contre celui d'un adversaire et à le renverser. Celui qui réussit sans que son sabot cesse de tourner a gagné.

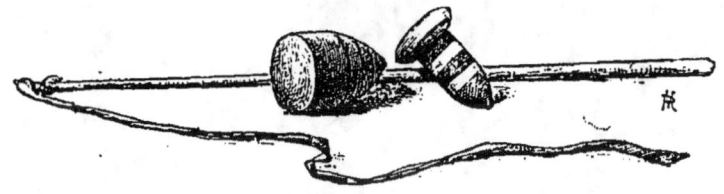

CHAPITRE DEUXIÈME

JEUX D'ACTION AVEC INSTRUMENTS

JEUX POUR GARÇONS

TABLE DU DEUXIÈME CHAPITRE

 Pages.

La Balle indienne.	41
Le Lasso	42
Le Jeu des bagues	44
La Balle au camp.	46
La Balle empoisonnée.	48
La Balle aux pots	49
La Balle cavalière	50
La Balle à la crosse.	52
La Balle au terrain.	52
La Balle au chasseur	54
La Balle au rond.	57
Le Ballon.	58
Le Foot-Ball.	59
Les Boules	61
La Boule à la crosse ou à la palette.	63
Les Toupies	64
Le Bâtonnet.	66
Le Palet.	67
Le Bouchon	69
La Poste aux ânes	70
La Godiche.	72
Les Quilles.	74
Les Trois quilles	76
Le Jeu de Siam	77
Le Cerf-Volant	78
Les Échasses.	82

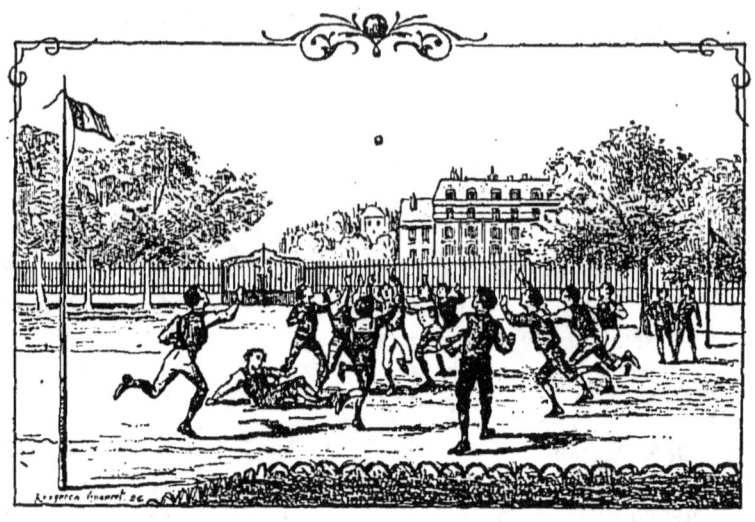

II

JEUX POUR GARÇONS

LA BALLE INDIENNE.
(Nombre de joueurs : 10 à 30.)

Les joueurs se placent entre deux buts qui ont été choisis à 500 pas l'un de l'autre. On tire au sort pour savoir quel est celui qui aura le premier la balle. Le joueur désigné la lance en l'air et cherche à la rattraper, mais ceux qui l'entourent tâchent de l'en empêcher et cherchent eux-mêmes à la prendre. Celui qui réussit court vers l'un des buts ; les autres lui barrent le passage et font tout ce qu'ils peuvent pour ne pas le laisser arriver. Si on le prend, il ne se laisse arracher la balle que par force ; encore peut-il la jeter à un autre joueur qui fuit vers l'autre but et qu'alors on poursuit à son tour.

Celui qui atteint l'un des buts tandis qu'il tient la balle à la main est proclamé vainqueur ou « grand chef ». On le promène en triomphe d'un but à l'autre, et tous ceux qu'il a vaincus se placent à 10 ou 20 pas de lui pour recevoir un coup de balle sur le dos.

LE LASSO.
(Nombre de joueurs : 8 à 15).

On plante en terre un bâton de 1 mètre de haut qui doit être solidement enfoncé. On trace ensuite à des

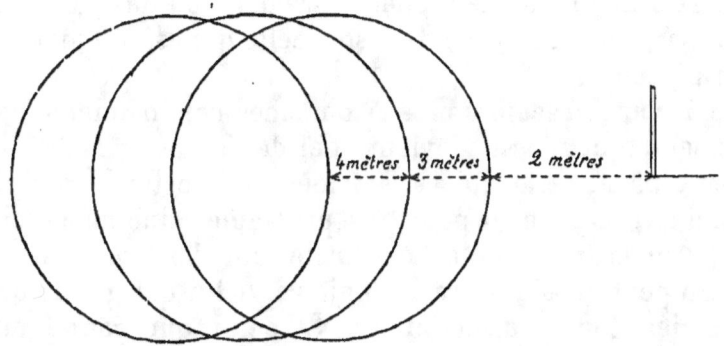

distances progressives de ce poteau ou but, trois grands cercles, la circonférence du premier passant à 2 mètres du poteau, celle du second à 3 mètres, celle du troisième à 4 mètres. Le poteau est en dehors des cercles et par conséquent ne leur sert pas de centre. La circonférence de chacun des cercles doit être calculée sur le nombre de joueurs de façon qu'il y ait entre chacun d'eux 1 mètre d'intervalle.

Ces préparatifs terminés, les joueurs, qui doivent être munis chacun d'une corde lisse à nœud coulant

JEUX POUR GARÇONS.

d'une longueur de 4 mètres au moins, tirent au sort leur place sur la circonférence la plus rapprochée du poteau, et se mettent à la queue leu leu, en laissant un intervalle entre eux.

Celui qui est en tête et qui est le chef de la colonne, commande : *au pas!* puis *au trot!* et *au galop!* il fait faire ainsi plusieurs fois le tour de la piste.

Lorsque les joueurs sont bien lancés, le chef crie à l'improviste : *Au galop lasso!* Alors chaque joueur lancé à fond de train essaie en passant devant le poteau de l'accrocher avec son lasso. Dès qu'un des joueurs y a réussi, tous s'arrêtent, et celui qui a résolu la première difficulté devient chef et prend la tête des joueurs, qui passent sur la seconde piste, celle qui est à 3 mètres du poteau.

La course recommence aux mêmes commandements et celui qui réussit devient chef de file pour la troisième piste, celle qui est à 4 mètres. A cette dernière, celui qui accroche le poteau est proclamé vainqueur et on le porte en triomphe en faisant le tour des trois pistes.

On peut aussi mettre des enjeux : celui qui gagne au premier tour a droit au quart, celui qui gagne au deuxième tour au quart et le vainqueur du troisième tour à la moitié.

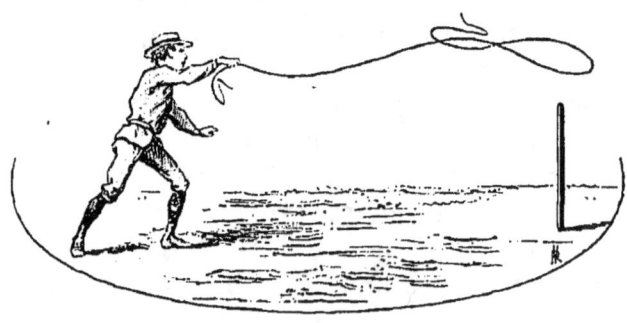

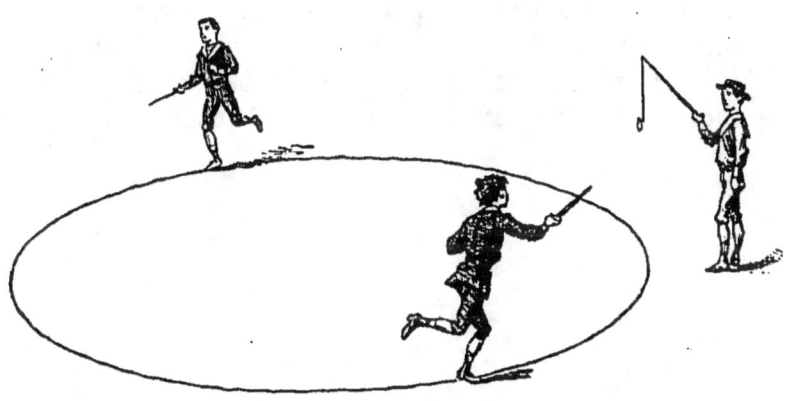

LE JEU DES BAGUES.
(Nombre de joueurs : 10 à 12).

Il est facile et peu coûteux d'installer un jeu de bagues. Une douzaine d'anneaux soit en bois, soit en fer, pourvu qu'ils aient de 6 à 10 centimètres de diamètre, un bâton et un fil de fer, constituent tous les accessoires nécessaires.

Le bâton doit avoir environ 50 centimètres de longueur; on fixe à l'un des bouts un fil de fer long de 50 centimètres, qui doit tomber verticalement et former avec le bâton un angle de 45 degrés. L'extrémité du fil de fer est recourbée en forme de crochet de manière à pouvoir retenir un anneau. On appelle ce bâton, ainsi préparé, le *porte-bague*.

On trace sur le sol une piste, de préférence en cercle, sur laquelle les joueurs se mettent les uns derrière les autres et marchent au commandement.

Le joueur qui dirige le jeu se place à un pas en dehors de la circonférence; il tient le porte-bague à la main droite, le bras étendu, de manière que l'anneau se pré-

sente à la hauteur et à la portée des joueurs qui sont en cercle. Chacun de ces derniers est armé d'un petit bâton, et en passant devant le porte-bague, cherche à enfiler son bâton dans l'anneau ; s'il y réussit l'anneau

glisse sur le crochet et reste dans son bâton. Alors le joueur porte-bague remet un autre anneau à son crochet.

Lorsque tous les anneaux ont été pris on arrête le jeu et c'est celui qui en a le plus qui a gagné la partie et qui dirige le jeu suivant.

C'est le directeur du jeu qui fait les commandements : d'abord quelques tours *au pas* ; puis *au trot* et ensuite *au galop*.

Lorsque le nombre des joueurs dépasse douze on doit installer deux jeux, ou bien on agrandit le cercle, et on place un second porte-bague en face du premier.

LA BALLE AU CAMP.

(Nombre de joueurs : 10 à 40.)

Les joueurs se divisent en deux groupes égaux en nombre et autant que possible en force,

On trace à l'une des extrémités du terrain dont on dispose un camp, qui est occupé par un des deux groupes désigné par le sort ; puis en dehors de l'enceinte de ce camp, sur la bordure du champ de jeu, on trace également quatre ou cinq refuges espacés de 8 à 12 mètres ; le dernier doit être assez grand pour contenir tous les joueurs d'un parti.

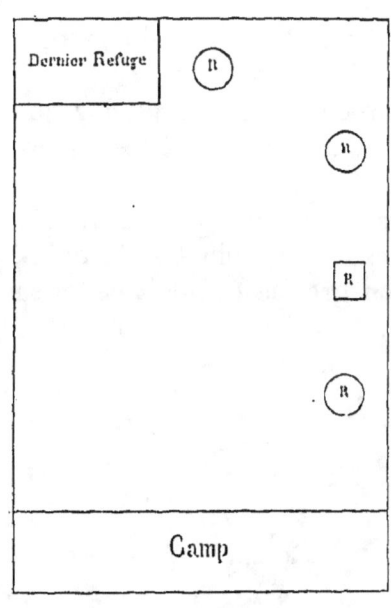

Ces préparatifs terminés, un des joueurs du camp engage la partie en se plaçant sur la limite du camp et lançant la balle dans l'espace libre où sont disposés les joueurs du parti opposé.

Aussitôt la balle lancée quelques joueurs sortent du camp en courant et vont au premier refuge. Il est bon de s'entendre et de désigner chaque fois les joueurs qui doivent sortir, car ils ne peuvent rester plus de quatre dans chaque refuge.

Les adversaires du camp reçoivent la balle ou la ra-

massent vivement et cherchent à *caler*, c'est-à-dire à toucher un des joueurs pendant le trajet du camp au premier refuge ou d'un refuge à un autre. Ils peuvent passer la balle à un joueur de leur camp qui se trouve plus près pour caler. Un deuxième joueur se présente pour engager dans les mêmes conditions.

La partie se continue ainsi, les joueurs du camp passent successivement d'un refuge à l'autre et elle est gagnée lorsque tous sont parvenus dans le dernier refuge.

On ne peut quitter le camp ou un refuge que lorsque la balle a été engagée et jusqu'au moment où les adversaires ont calé.

Si l'un des joueurs du camp, alors qu'il se trouve hors du camp et des refuges, est touché par la balle, la partie est perdue pour son groupe qui doit céder sa place aux adversaires.

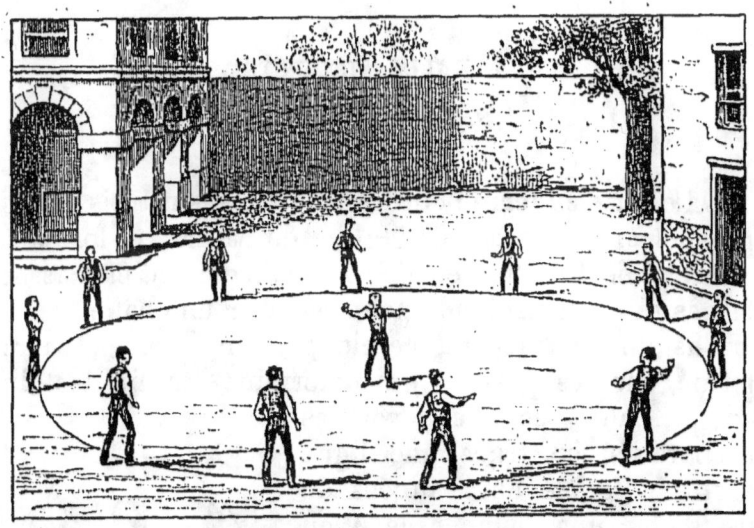

LA BALLE EMPOISONNÉE.

(Nombre de joueurs : 10 à 20.)

Un joueur placé au milieu d'un cercle lance la balle en l'air en nommant le joueur qui doit la recevoir. Celui-ci doit la prendre au vol ou après le premier bond, et à son tour la lance en l'air en désignant un autre joueur pour la recevoir.

Le joueur qui lance la balle doit se placer au centre du cercle et les autres autour.

Celui qui manque la balle est *mort*, ou hors de jeu, à moins qu'il ne la ramasse promptement et n'en frappe un de ses camarades ; c'est alors ce dernier qui est mort.

Le gagnant est celui qui reste le dernier.

On peut décider, avant le jeu, qu'on ne sera mort qu'à la deuxième ou à la troisième faute.

LA BALLE AUX POTS.

(Nombre de joueurs : 9.)

On creuse en terre neuf trous ou pots, sur trois lignes parallèles, disposés à 0m,50 l'un de l'autre, et formant un carré de 1 mètre de côté. Ces pots doivent être assez larges et assez profonds pour recevoir une balle.

Ensuite on trace un cercle qui enveloppe le carré formé par les pots et qui détermine les limites du camp. Enfin, pour achever les préparatifs, on trace une ligne droite parallèle aux rangées de trous et à une distance de 4 ou 5 mètres pour marquer le but.

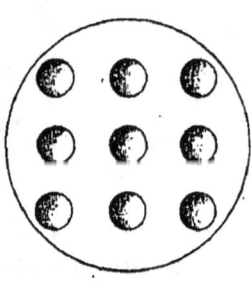

Les joueurs, au nombre de neuf, tirent au sort une première fois pour se partager les pots, puis une deuxième fois pour désigner le *rouleur*.

Ce dernier va se placer au but et les autres joueurs sont groupés autour des pots, un pied sur le cercle.

Le rouleur envoie la balle dans un des pots et le propriétaire de ce pot la ramasse vivement, pour la lancer contre les autres joueurs qui prennent la fuite. S'il n'atteint personne, il a une marque, et met une petite pierre dans son pot; au contraire, s'il touche un autre joueur, c'est ce dernier qui prend une marque, à moins que lui-même n'atteigne un troisième joueur, et ainsi de suite.

Celui qui est marqué devient rouleur.

Si la balle entre dans le pot du rouleur, il doit courir

la ramasser et chercher à en frapper un de ses camarades ; il reçoit une marque s'il ne réussit pas.

Le rouleur est également marqué d'un point si en trois coups il n'a pas fait rester la balle dans un des trous.

Lorsqu'un joueur a trois marques, il a perdu et il est *fusillé* par ses camarades. (Voir l'explication de la *fusillade*, page 17.)

REMARQUE. — On peut jouer ce jeu à six, à douze, en creusant autant de pots qu'il y a de joueurs.

LA BALLE CAVALIÈRE.
(Nombre de joueurs : 18 à 24.)

Les joueurs doivent être en nombre pair. Ils se divisent en deux camps : les cavaliers et les chevaux, et se placent tous dans l'intérieur d'un grand cercle tracé sur le sol, les cavaliers montés sur leurs chevaux.

Pour engager la partie, un des cavaliers lance trois fois la balle en l'air et la reçoit dans ses mains, puis il la lance à son camarade de droite, qui la reçoit et la jette à celui qui est à sa droite. La balle fait ainsi le tour du cercle, puis, lorsqu'elle revient au premier, il la jette à tout autre cavalier, sans suivre aucun ordre.

Si la balle vient à être manquée par celui qui doit la recevoir et tombe à terre, tous les cavaliers sautent à bas de leurs montures et prennent la fuite, tandis qu'un des chevaux ramasse la balle et tâche d'en frapper un des cavaliers, mais sans sortir du cercle.

Si un cavalier est atteint, les rôles changent : les cavaliers deviennent chevaux et les chevaux cavaliers. Si, au contraire, personne n'est atteint, la partie continue.

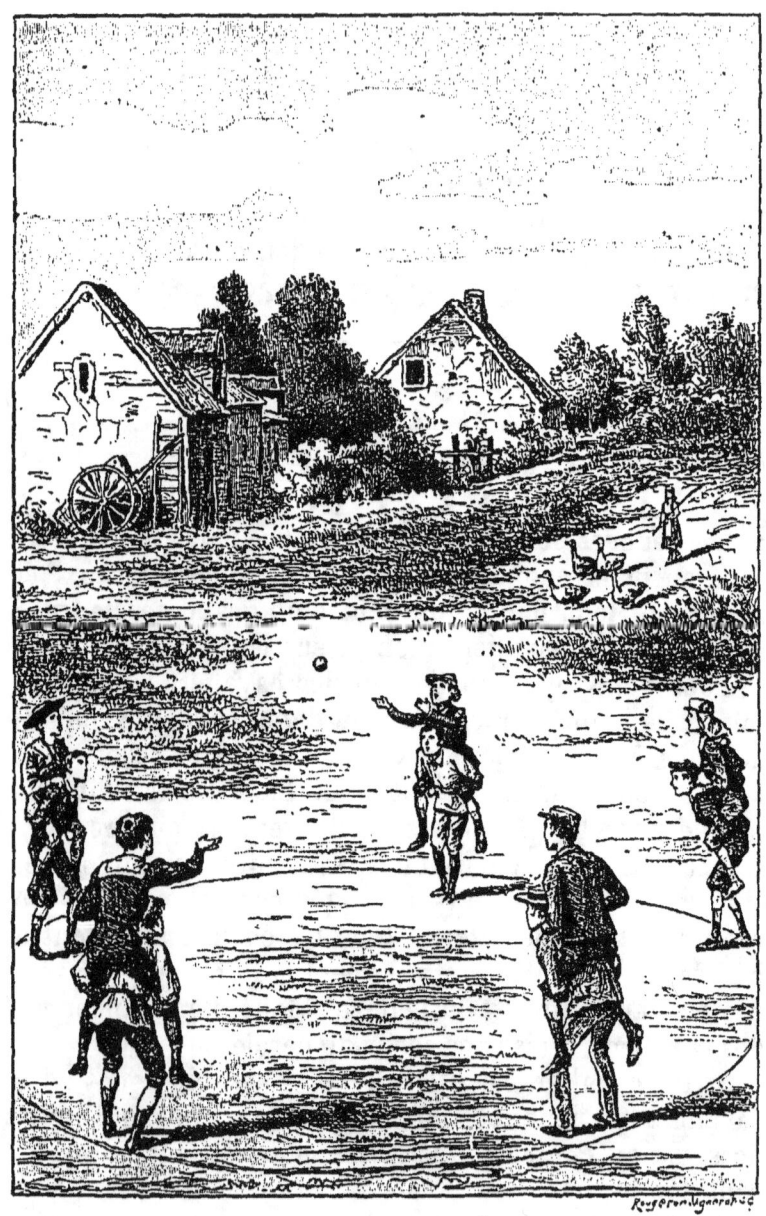

LA BALLE CAVALIÈRE.

LA BALLE A LA CROSSE.
(Nombre de joueurs : 10.)

On creuse un nombre de trous égal au nombre des joueurs moins un, disposés comme dans le jeu de la balle aux pots, mais plus espacés.

Chacun des joueurs est armé d'un bâton qu'il tient enfoncé dans le pot qui lui est attribué par le sort.

Le rouleur, également désigné par le sort, n'a pas de pot ; il se place au but et roule la balle dans la direction des pots, en la poussant avec son bâton. Il la conduit peu à peu près d'un pot et cherche à l'introduire dedans pour en devenir possesseur. Le joueur dont le pot est menacé repousse la balle avec son bâton, mais il doit agir avec promptitude, car si le rouleur parvient à introduire son bâton dans le pot pendant l'instant que ce dernier est vide, il devient propriétaire de ce pot et celui qu'il remplace prend les fonctions de rouleur.

Tous les joueurs ont le droit de se porter au secours d'un camarade dont le pot est menacé, mais ils le font à leurs risques et périls, car celui dont le pot est pris doit remplacer le rouleur.

LA BALLE AU TERRAIN.
(Nombre de joueurs : 20 à 50.)

Ce jeu demande un emplacement assez étendu en longueur : cour ou prairie. Aux deux extrémités, on trace des limites.

Les joueurs se divisent en deux camps qui, au début

de la partie, se font face au milieu de l'emplacement du jeu.

Un joueur du camp désigné pour engager la partie lance la balle dans la direction de l'autre camp. Un membre de ce camp ramasse la balle, et, de l'endroit où elle s'est arrêtée, la renvoie dans la direction du premier camp.

L'objectif est de toucher, avec la balle, la limite de l'emplacement du côté du camp opposé. Pour y arriver, il faut chercher à gagner du terrain chaque fois qu'on lance la balle.

On peut arrêter la balle avant qu'elle ait touché terre et la renvoyer, mais seulement en la frappant avec la paume de la main, sans la saisir.

Lorsque la balle a touché terre, on peut l'arrêter soit avec le pied, soit avec la main, pour l'empêcher de gagner du terrain.

On peut se servir du tambourin pour lancer la balle.

LA BALLE AU CHASSEUR.

(Nombre de joueurs : 10 à 30.)

Tous les joueurs sont réunis en groupe, et le chasseur, qui a été désigné par le sort, est au milieu d'eux.

Pour engager la partie, le chasseur crie : « *Le chasseur va partir à la chasse* » et, à ce moment, tous les joueurs se dispersent dans toutes les directions.

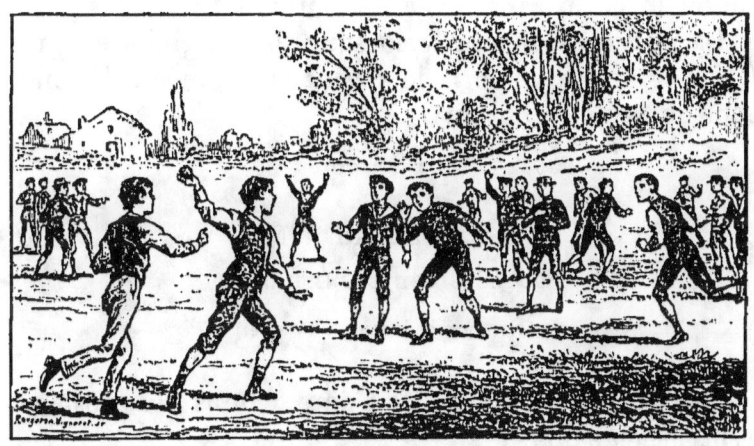

Le chasseur lance trois fois la balle en l'air et la reçoit chaque fois dans les mains, après quoi il a le droit de la lancer contre l'un des joueurs. S'il n'atteint personne, il court reprendre sa balle pour chercher de nouveau à frapper un des joueurs, qui représentent le gibier.

Celui qui est atteint devient le chien du chasseur et peut, comme ce dernier, lancer la balle pour tuer le gibier.

On doit lancer la balle de l'endroit où on l'a ramassée, en faisant seulement un pas.

Les chiens et le chasseur peuvent, s'ils n'ont pas une bonne occasion de caler, se passer la balle.

Les autres joueurs peuvent, lorsqu'il y a deux chiens avec le chasseur, chasser la balle à coups de pied, mais ils ne doivent jamais la toucher à terre avec la main, sous peine d'être transformés en chiens.

Ils peuvent aussi s'emparer de la balle pour en frapper soit le chasseur, soit les chiens ; dans ce cas, ils doivent enlever la balle entre les deux pieds, la faire sauter et la rattraper avec les mains.

La partie est terminée lorsque tout le gibier est pris. C'est celui qui est pris le dernier qui devient le chasseur de la nouvelle partie.

LA BALLE AU ROND
OU LE SIÈGE D'UNE VILLE.

(Nombre de joueurs : 16 à 40.)

Les joueurs se divisent en deux camps : les assiégés et les assiégeants.

Un grand cercle d'au moins 6 mètres de diamètre, tracé sur le sol, figure la ville dans laquelle sont enfermés les assiégés ; un autre cercle, plus grand de 2 mètres, sert de limite aux assiégeants, qui ne doivent pas entrer dans l'espace compris entre les deux cercles, que l'on nomme fossé.

Un des assiégeants lance la balle sur les assiégés, qui, pour éviter d'être frappés, doivent tourner dans le rond sans en sortir et se tenir toujours du côté opposé à celui qui a la balle.

Si l'assiégeant atteint un assiégé, ce dernier est hors

de combat, à moins qu'il ne ramasse la balle et n'atteigne à son tour un assiégeant; dans ce cas, c'est celui-ci qui est hors de combat.

Si l'assiégeant n'atteint personne, c'est lui qui est hors de combat; mais les assiégés ne doivent pas ramasser la balle, qui est alors *empoisonnée*, sous peine, pour celui qui la ramasserait, d'être hors de combat s'il n'atteignait pas un assiégeant.

Les assiégeants peuvent se passer la balle; mais si elle tombe dans le rond, celui qui l'a lancée est hors de combat.

Si un assiégé saisit la balle au passage avant qu'elle ait touché quelqu'un, c'est coup nul; on renvoie la balle sans caler.

La partie est terminée lorsque tous les joueurs d'un camp sont hors de combat.

On recommence une autre partie en changeant les rôles.

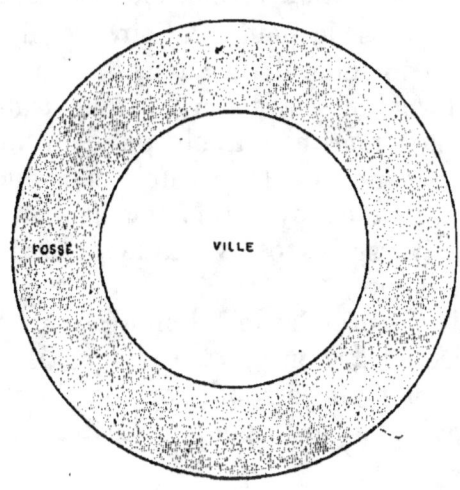

LE BALLON.

(Nombre de joueurs : 10 à 30.)

L'emplacement du jeu doit être assez grand : 100 mètres au moins de longueur et 25 ou 30 mètres de largeur.

On trace à chaque extrémité une ligne pour délimiter les deux camps, puis une autre ligne au milieu de l'emplacement; c'est de là que l'on engage le jeu.

Ballon en cuir.

Les joueurs se partagent en deux partis de force égale et se placent en avant de leur camp, assez près du centre du jeu.

Un joueur désigné se met au centre et lance le ballon en l'air, dans la direction du camp opposé au sien.

Alors chaque joueur court vers le ballon et cherche, par des coups de pied ou des coups de poing, à l'envoyer dans le camp opposé et à l'empêcher d'aller dans le sien.

Lorsque le ballon est entré dans un camp, le parti du camp opposé marque un point, et celui qui vient de gagner recommence à le lancer du centre du jeu.

Le parti qui a envoyé trois fois le ballon dans le camp des adversaires est vainqueur, et les joueurs changent de camp.

On ne doit pas prendre le ballon avec ses mains, sous peine de faire perdre un point à son parti.

Le ballon est *faux* lorsqu'il sort des limites du jeu, et c'est un point de perdu pour le parti de celui qui l'a mis à faux.

Trois points perdus entraînent la perte de la partie.

LE FOOT-BALL

OU BALLON AU PIED.

(Nombre de joueurs : 30.)

Ce jeu se joue sur une esplanade rectangulaire de 160 mètres de long sur 65 de large ; le terrain gazonné est préférable.

Au milieu des plus petits côtés, à 5 mètres de distance l'un de l'autre, on place deux poteaux de 3 à 4 mètres d'élévation reliés à cette hauteur par une ficelle. Ce sont les buts.

Les joueurs, au nombre de 30 ; se divisent en deux camps et, dans chacun d'eux, se placent comme suit : A 10 mètres environ du centre du jeu, une ligne de 10 joueurs que l'on appelle *avants* et qui ont pour mission de porter ou de lancer le ballon dans le camp opposé ; puis à 10 mètres en arrière des précédents, deux autres joueurs appelés *demis,* chargés de défendre la ligne des avants ; plus en arrière encore, deux autres joueurs appelés *trois quarts*, chargés de défendre le but ; c'est également la mission d'un dernier joueur nommé l'*arrière,* qui se trouve près du but en cas de danger.

Le ballon est une vessie en caoutchouc de forme ovoïde enveloppé d'une forte gaine de cuir. Il est mis en jeu par un coup de pied *placé* donné par un joueur du camp qu'a favorisé le sort.

Le ballon mis en jeu, tous les avants des deux camps essayent de le saisir pour l'envoyer du pied (les coups de poing et le lancement en avant sont défendus) ou le porter sous le bras dans le camp opposé.

On doit toujours rester dans les limites du jeu et ne

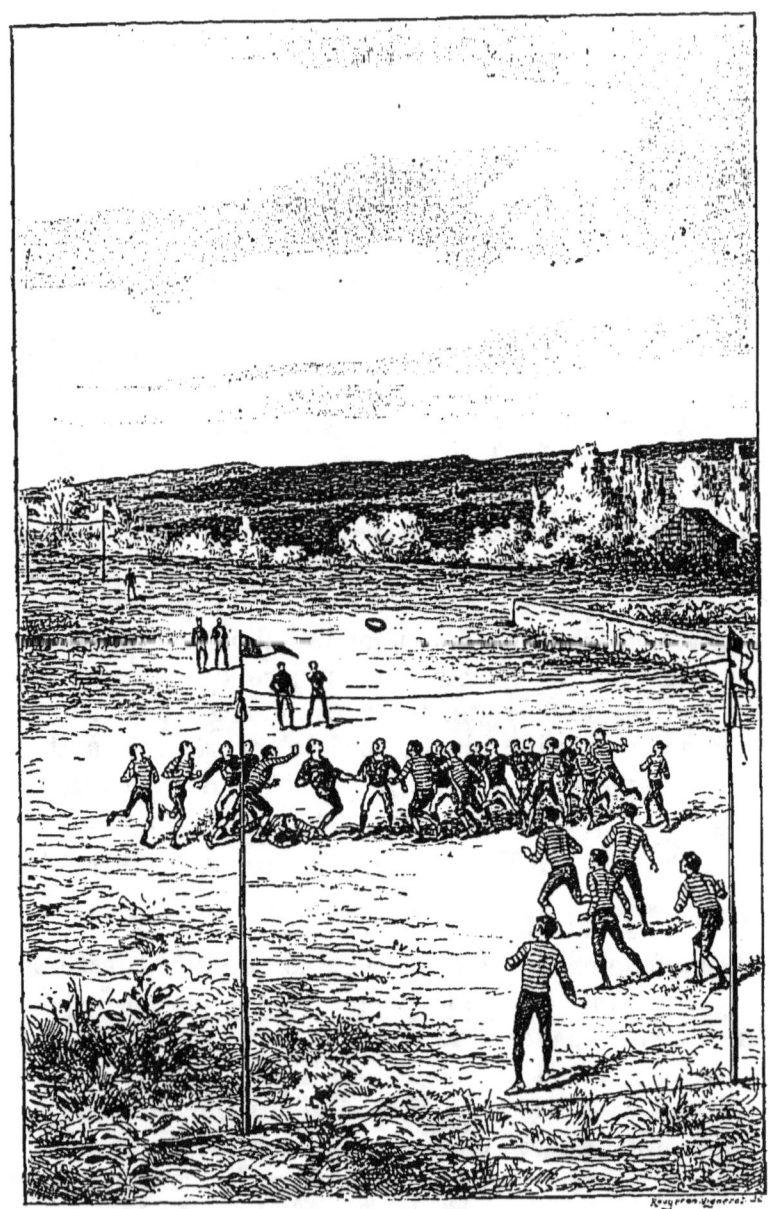

LE FOOT-BALL.

pas sortir des grandes lignes du quadrilatère nommées *lignes de touche*. Si le joueur sort, il doit s'arrêter et remettre le ballon en jeu en le lançant à un de ces co-équipiers placés en ligne, et ainsi de suite.

Pour faire un point, il faut *toucher*, c'est-à-dire porter le ballon derrière la ligne de but et en frapper le sol, toujours en le tenant, dans un espace maximum de 22 mètres. On appelle cela faire un *essai*.

L'essai fait, le joueur sort du but parallèlement à la ligne de touche, à partir du point où il a touché. — A l'endroit qu'il juge convenable, il pose le ballon à terre et, par un coup de pied *placé*, essaye de l'envoyer dans le but opposé, en le faisant passer par-dessus la ficelle.

Ballon du Foot-Ball.

S'il y réussit, son camp marque 3 points (un essai 1 point, un but 2 points).

On remet le ballon en jeu par un coup de pied *placé*, au milieu du terrain, et le jeu recommence

Si le *but* n'est pas réussi, le ballon est remis en jeu par un coup de pied *tombé*, que l'on donne à 22 mètres du camp. (Le coup de pied *tombé* se donne après avoir fait rebondir une fois le ballon à terre.)

Quand on a fait une faute, il y a une *mêlée* : tous les avants se mettent tête contre épaule, l'arbitre place le ballon à terre au milieu de la mêlée, les avants doivent l'en faire sortir en le poussant doucement avec le pied. Les demis se trouvent alors à côté de la mêlée prêts à saisir le ballon dès qu'il sort.

Les *fautes consistent* en coups de poing dans le ballon, en arrêt de joueurs n'ayant pas le ballon, en

envoi du ballon avec la main dans la direction du camp opposé ou en le lançant à un de ses coéquipiers qui se trouve en avant de son ballon.

On choisit d'ordinaire un arbitre qui juge de la validité des coups et empêche les brutalités. Il arrête le jeu d'un coup de sifflet dès qu'une faute a été commise.

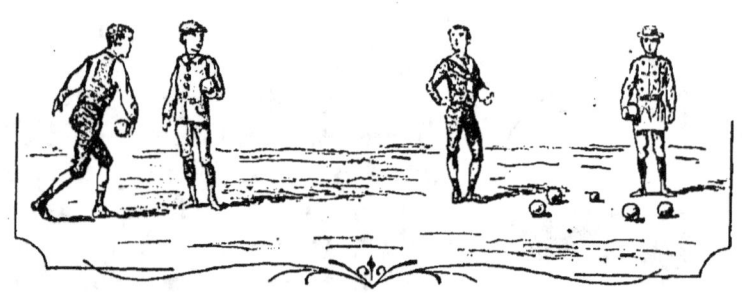

LES BOULES.

(Nombre de joueurs : 4 à 16.)

On choisit un emplacement uni, qui doit avoir de 40 à 50 mètres de longueur; mais 10 mètres de largeur suffisent.

Si les joueurs sont quatre ou cinq seulement, chacun joue pour son compte; s'ils sont plus nombreux, ils se divisent en deux camps.

Chaque joueur a deux boules pour jouer, et l'un d'eux, qui doit ouvrir le jeu, en a une troisième, appelée *cochonnet*.

D'un but déterminé, ce dernier lance le cochonnet à une certaine distance, et, lorsqu'il est arrêté, il joue

une de ses boules, en cherchant à la placer le plus près possible du cochonnet.

Un joueur de l'autre camp lance à son tour une de ses boules, de manière à s'approcher plus près du cochonnet que le premier. S'il n'y réussit pas, il joue sa seconde boule ; ensuite il est remplacé par un joueur de son parti, puis par un autre, jusqu'à ce qu'une boule d'un des leurs soit placée plus près du cochonnet.

C'est alors au tour d'un joueur du premier camp, qui s'efforce de reconquérir l'avantage de la position.

Les deux partis luttent ainsi jusqu'à l'épuisement des boules, et celui qui est victorieux compte autant de points qu'il conserve de boules plus rapprochées du cochonnet.

La partie est gagnée par le camp qui obtient le premier 12 ou 15 points, suivant convention.

On peut essayer de déplacer le cochonnet ou bien la boule d'un joueur soit en roulant, soit en *poquant*. Poquer, c'est lancer la boule en l'air de manière qu'elle retombe directement sur celle que l'on vise.

Il y a une autre manière de jouer aux boules, sans cochonnet.

On trace sur le sol, à une assez grande distance, une ligne, de laquelle on cherche à s'approcher, comme on fait dans le jeu précédent.

De plus, à 1 mètre de distance de cette ligne, on creuse un fossé appelé *noyon*, et toutes les boules qui tombent dans le noyon, soit en jouant, soit qu'elles y soient poussées par un joueur, sont nulles.

LA BOULE A LA CROSSE OU A LA PALETTE.

(Nombre de joueurs : 2.)

Ce jeu ne comprend que deux joueurs : le *crosseur* et le *trimeur*.

Au commencement de la partie le *crosseur* est désigné par le sort. Il se place à côté de deux piquets plantés en terre à une distance de 30 à 50 centimètres, et est armé d'une crosse.

Le *trimeur*, d'un but placé à 8 ou 10 mètres lance la boule en la faisent rouler et cherche à la faire passer entre les deux piquets.

Le *crosseur* attend la boule et la repousse avec sa crosse, en cherchant à l'envoyer le plus loin possible, car il doit aller en courant toucher le but avec sa crosse et revenir à sa place pendant que le *trimeur* va ramasser sa boule.

Les deux joueurs changent de rôle lorsque le *trimeur* est parvenu à faire passer sa boule entre les deux piquets, sans qu'elle soit repoussée par le *crosseur*.

La partie continue jusqu'à ce que l'un des joueurs ait atteint le nombre de points déterminé d'avance (cinq ou dix); ou bien lorsqu'on a joué un nombre de parties convenu.

Dans ce dernier cas, c'est celui qui a fait le plus de points qui est le gagnant.

Le *crosseur* seul peut marquer des points. Il en compte un chaque fois fois qu'il est allé toucher le but et qu'il est revenu à temps à sa place pour recevoir la boule de son adversaire.

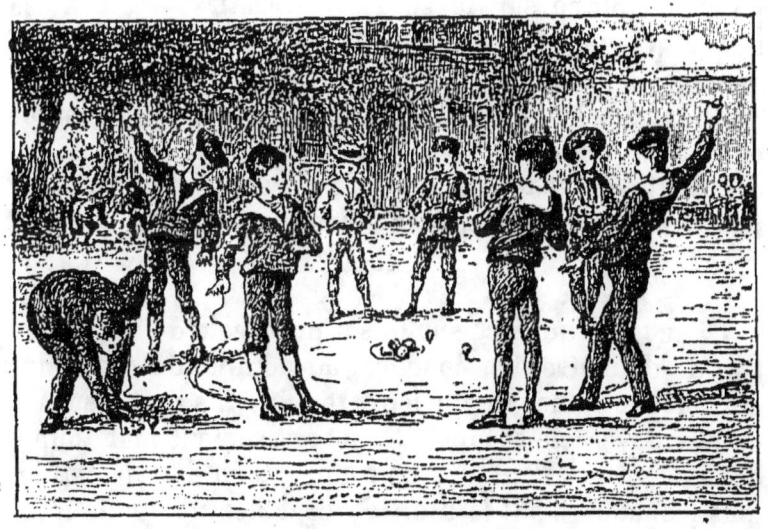

LES TOUPIES.

(Nombre de joueurs : 4 à 10.)

La toupie est un instrument en bois dur, ayant la forme d'une poire; l'extrémité pointue est armée d'un clou en acier.

Pour lancer la toupie il faut une bonne ficelle bien tressée appelée *fouet*. On enroule la ficelle autour de la toupie en commençant par le bout ferré, l'extrémité de la ficelle doit remonter un peu sur le bois de façon à être maintenue par chacun des tours, qui doivent être très réguliers et très serrés. Lorsqu'on est arrivé aux deux tiers de la toupie, on prend l'autre bout de la ficelle dans la main droite en lui faisant faire une ou deux fois le tour du poing fermé; et on tient la toupie entre le pouce et le premier doigt, la pointe en l'air. Puis on la lance vigoureusement de manière que la

pointe retombe sur le sol, et on retire vivement la ficelle qui, en se déroulant, donne à la toupie un mouvement de rotation.

Il faut une grande habitude pour bien lancer la toupie et la faire rouler pendant quelques minutes ; aussi les débutants doivent d'abord s'exercer seuls avant de pouvoir concourir aux jeux suivants.

1ᵉʳ JEU. — On trace sur le sol un cercle de 2 à 3 mètres de diamètre. Les joueurs, au nombre de six à dix, doivent avoir chacun plusieurs toupies ; ils sont disposés autour du cercle et lancent successivement leur toupie dans le cercle. Tant que les toupies sont dans le cercle, tous les joueurs ont le droit de tirer dessus ; mais lorsqu'elles sont sorties du cercle, soit par leur propre mouvement, soit à la suite du choc d'une autre toupie, leur propriétaire peut les reprendre. On peut également reprendre les toupies qui, quoique ne sortant pas du cercle, ont touché une autre toupie, soit en lançant, soit en roulant ; mais à la condition qu'elles aient tourné sur la pointe.

Les toupies qui meurent dans le cercle, celles qui ne tournent pas sur la pointe, sont prisonnières et restent dans l'intérieur du cercle.

Elles sont délivrées lorsqu'elles sont frappées par un autre joueur ou par leur propriétaire et envoyées hors du cercle.

Les joueurs dont la bonne toupie est prisonnière peuvent la remplacer dans le cercle par une toupie de moindre valeur.

Dans ce jeu les joueurs peuvent s'associer deux à deux.

2ᵉ JEU. — On trace trois lignes sur l'emplacement choisi : une au milieu, et une à chaque extrémité ; ces deux dernières servent de but et sont éloignées l'une de l'autre d'une quinzaine de mètres. Sur la ligne du milieu on place une toupie quelconque généralement appelée *pare*.

Cela fait, les joueurs, partagés en deux camps, tirent au sort pour savoir quel camp commencera. Un des joueurs du camp favorisé lance sa toupie sur celle qui est à terre, en tirant de telle façon que, s'il la touche, il la pousse vers le but appartenant aux adversaires. Il a en outre le droit, tant que sa propre toupie tourne, de la prendre dans sa main, sans l'arrêter, et de la lancer de nouveau contre le pare. Quand il a terminé, un joueur de l'autre camp, poursuivant le même but en sens inverse, cherche à faire reperdre au pare le chemin qu'il a gagné.

Le camp dont le but est franchi par le pare a perdu.

LE BATONNET.
(Nombre de joueurs : 2.)

Les deux joueurs tirent au sort pour savoir qui sera maître et servant.

Le maître armé d'un bâton de 0ᵐ,60 à 0ᵐ,80 de long se place au centre d'un cercle qui a été tracé sur le sol et qui doit avoir de 1ᵐ,50 à 2 mètres de diamètre.

Le servant se place au but, à environ 6 ou 8 mètres du cercle ; il tient à la main un petit bâtonnet long de 0ᵐ,15, renflé au milieu, taillé en pointe aux deux extrémités, et il le lance dans la direction du cercle en s'efforçant de le faire entrer à l'intérieur.

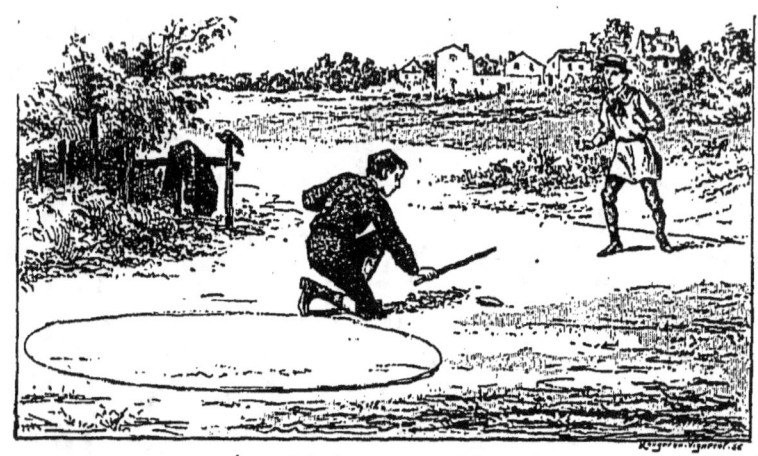

Le maître du cercle doit recevoir le bâtonnet et le repousser avec son bâton avant qu'il n'ait touché terre. S'il y réussit, il peut sortir de son cercle et frapper de son bâton le bâtonnet à l'une des extrémités de manière à le faire sauter en l'air, puis le frappant au vol, l'envoyer le plus loin possible. Il recommence trois fois de suite et regagne promptement son cercle pour le défendre, tandis que le servant s'empresse de ramasser son bâtonnet pour le jeter dans le cercle.

Lorsque le servant réussit à faire entrer son bâtonnet dans le cercle, les rôles changent.

Ce jeu est dangereux, il faut lancer le bâtonnet avec prudence.

LE PALET.

(Nombre de joueurs : 4 à 10.)

Chacun des joueurs doit avoir un, deux ou trois palets ; ce sont des morceaux de fonte ou de fer de la grosseur et de la forme d'une pièce de cinq francs. A défaut de

palets en fer, on en taille dans des ardoises ou des tuiles. On peut aussi jouer avec de grosses pièces de monnaie.

Les joueurs agissent chacun pour son propre compte, ou deux par deux.

On débute par jouer pour savoir dans quel ordre on commencera. Le premier joueur jette un palet plus

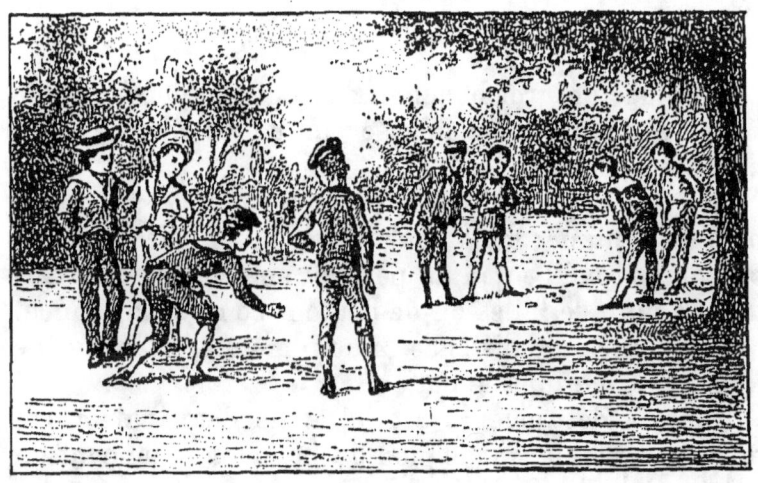

petit ou plus grand que les autres pour pouvoir le reconnaître facilement, car il détermine le but, puis il lance son ou ses palets l'un après l'autre de manière à les placer le plus près possible du but. Les autres jouent de même et chacun à son tour. Lorsque le dernier a lancé ses palets on va relever les points.

Il a été convenu d'avance que le plus près du but compterait deux points ; le deuxième plus près, un point.

On recommence jusqu'à ce qu'un des joueurs ait atteint le nombre de points indiqué d'avance : dix ou douze.

Il est important de savoir bien lancer le palet de manière qu'en touchant terre il reste en place et ne roule pas.

Lorsqu'on joue deux par deux et lorsqu'un des deux est bien placé, l'autre peut essayer de déplacer le palet d'un adversaire.

LE BOUCHON.
(Nombre de joueurs : 4 à 10.)

On place un gros bouchon de bouteille debout sur le sol et chaque joueur dépose sur ce bouchon l'enjeu convenu.

Cet enjeu est ordinairement un sou par joueur ou bien un centime ; mais pour ne pas jouer d'argent celui qui gagne rend l'enjeu au perdant en échange d'un certain nombre de billes ou de boutons convenu d'avance.

A une certaine distance, 4 ou 5 mètres, on trace une ligne pour marquer le but.

Chacun des joueurs est muni de deux palets. On débute en se plaçant le pied au bouchon et lançant un palet sur la ligne du but. Le plus près est le premier à jouer, le deuxième plus près est le second à jouer et ainsi de suite.

Chaque joueur lance ses deux palets l'un après l'autre en cherchant à abattre le bouchon. S'il y réussit, il fait tomber l'enjeu, et la totalité ou les parties de cet enjeu qui sont plus près de son palet que du bouchon sont à lui, les autres restent sur le jeu. Si les sous de l'enjeu sont tombés les uns sur les autres ou *seulement se touchent*, celui qui a son palet placé plus près d'un de ces sous les ramasse tous, alors même qu'un ou plusieurs de ces sous seraient plus près du bouchon.

De même lorsque le bouchon est plus près d'un sou tous ceux qui se touchent restent sur le jeu.

Lorsqu'un joueur a lancé ses deux palets il en laisse un sur le jeu et ramasse l'autre. Le joueur suivant lance ses palets de façon à les placer plus près des enjeux qui restent que n'en est le bouchon. On peut aussi viser le bouchon, quand il est tombé, de manière à le déplacer.

Lorsque tous les enjeux sont ramassés on replace le bouchon et on remet au jeu.

On tire au but chaque fois qu'on commence une nouvelle partie.

LA POSTE AUX ANES.
(Nombre de joueurs : 4 à 12.)

Ce jeu de plein air se joue de préférence sur un terrain plat, avec une petite quille de bois, généralement appelée *quillon*.

Les joueurs se divisent en deux camps numériquement égaux. Après quoi, un représentant de chaque camp, posté près du quillon, lance un palet en tâchant de le placer le plus près possible de la raie ou de la pierre qui marque le but, à 20 mètres environ.

Le camp auquel appartient le plus adroit, commence à jouer. Un joueur de ce camp, placé au but, lance son palet dans la direction du quillon en cherchant à le

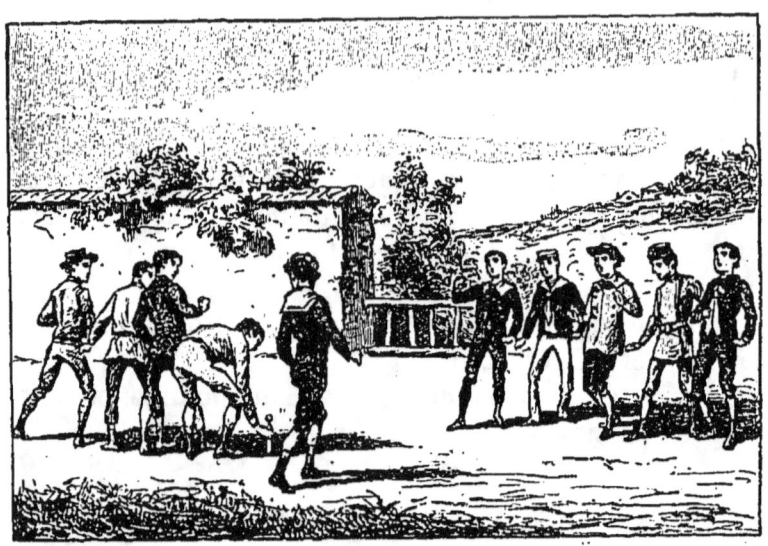

renverser. S'il ne réussit pas, un joueur du camp adverse lui succède, et ainsi de suite, alternativement.

Supposons le quillon renversé. Le camp auquel appartient le vainqueur se place en ligne, à l'endroit où était le quillon et le dos tourné au but; les joueurs du camp vaincu se rangent à 5 mètres en face d'eux.

Le gagnant mettant alors le quillon sur son pied droit le lance aussi loin que possible par-dessus la tête des vaincus.

Alors, un double mouvement se produit : les vaincus s'élancent pour saisir le quillon et le *quiller*, à la place qu'il occupait précédemment; les vainqueurs s'en vont à reculons aussi vite que possible.

Dès que le quillon est debout, les vaincus se mettent à la poursuite des vainqueurs, qui fuient toujours à reculons; quand ils les ont rattrapés, ils doivent les charger sur leur dos et les transporter ainsi jusqu'au près du quillon.

JEUX D'ACTION AVEC INSTRUMENTS.

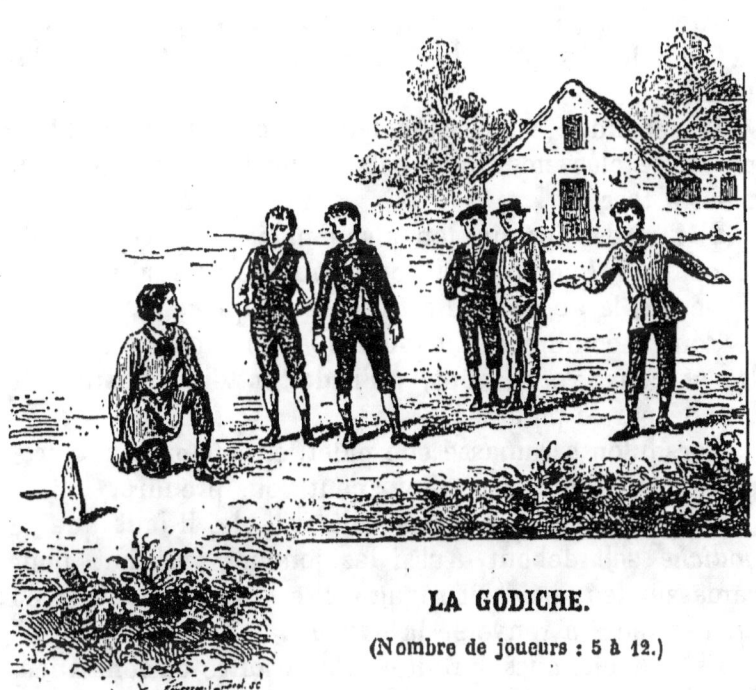

LA GODICHE.

(Nombre de joueurs : 5 à 12.)

On appelle *godiche* une pierre longue et plate que l'on peut faire tenir debout comme une quille. Il ne faut pas qu'elle soit trop large à la base, car, comme l'indique son nom, elle doit se planter difficilement et s'abattre facilement.

Chacun des joueurs est armé d'une petite pierre en guise de palet, assez lourde pour abattre la godiche. L'un d'eux, qui en débutant a été classé le dernier, est le *planteur;* il est chargé de planter la godiche à l'endroit qui a été choisi et de la redresser lorsqu'elle est abattue.

Le premier à jouer, d'un but qui est à environ 8

à 10 mètres, lance son palet en cherchant à abattre la godiche ; il doit le laisser à l'endroit où il est tombé.

Le second, et successivement les autres, suivant leur ordre de classement, jouent à leur tour, laissant leur palet à terre.

Si l'un des joueurs lance son palet avec trop peu de force pour que celui-ci arrive au moins sur la même ligne que la godiche, il est pris et remplace le planteur.

Pour recommencer à jouer chacun ramasse son palet et court vers le but, qu'il doit atteindre sans être touché par le planteur.

Lorsqu'on a ramassé son palet, on ne doit plus le reposer, sans quoi le planteur peut vous prendre.

Mais pour que la prise soit valable, il faut que la *godiche* soit debout. Aussi les joueurs profitent, pour ramasser leur palet et regagner le but, du moment où un des leurs a renversé la *godiche*.

Ils peuvent aussi profiter d'une autre circonstance. Le planteur est tenu de mettre son palet à 0m,20 à la droite de la godiche et de l'y maintenir : si le palet vient à être déplacé par un incident quelconque du jeu, on saisit naturellement pour regagner le but l'instant où le planteur remet les choses en ordre.

Il y a quelques précautions à prendre dans ce jeu, car le planteur, pour courir après un joueur qui regagne le but, traverse souvent le jeu et peut accidentellement, recevoir à la tête le palet de celui qui joue.

On peut, en place d'une pierre pour la *godiche*, se servir d'une quille, ce qui permet d'avoir des palets plus légers et diminue les chances d'accident.

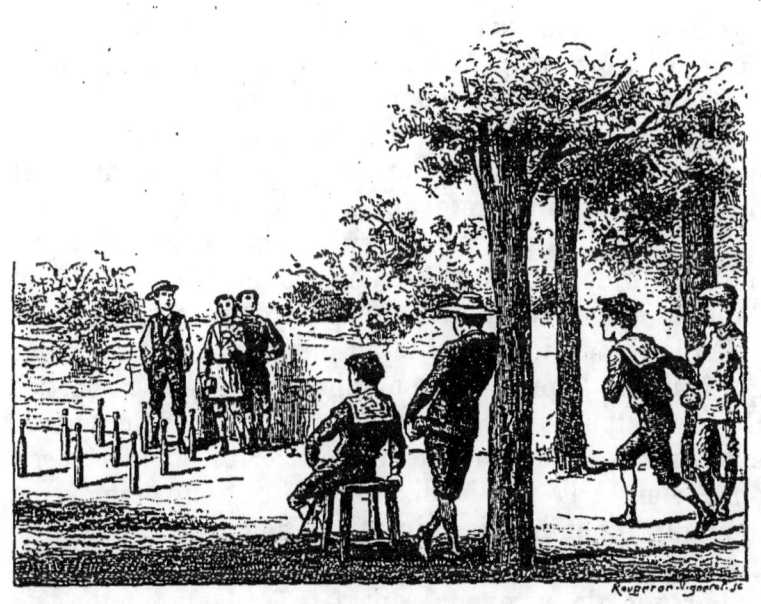

LES QUILLES.

(Nombre de joueurs : 4 à 12.)

Ce jeu se compose de neuf quilles et d'une boule, le tout en bois.

Lorsqu'on achète un jeu de quilles, il faut le choisir pour l'âge des enfants auxquels il est destiné, car on fait des jeux de quilles de toutes les grosseurs, et ceux dont se servent les hommes ne conviendraient pas pour de jeunes garçons : la boule serait trop lourde.

On place les neuf quilles sur un emplacement bien uni, disposées trois par trois sur trois rangs parallèles, formant un carré, et espacées entre elles de la hauteur d'une quille.

Chaque joueur lance la boule d'un but placé à 8 ou 10 mètres et cherche à abattre le plus de quilles

possible. On peut convenir d'avance que chacun jouera deux ou trois coups de suite ; après chaque coup on relève les quilles et on compte les points.

Dans le jeu ordinaire, on compte un point pour chaque quille renversée ; mais lorsque les joueurs sont plus adroits on compte de la manière suivante : La quille du milieu renversée seule donne neuf points, la quille d'un coin renversée seule donne cinq points, et dans les autres corps un point pour chaque quille.

On joue en vingt, trente ou cinquante points. Celui qui a atteint le premier le nombre fixé gagne la partie. Ou bien, toujours après convention, on doit arriver exactement au nombre de points fixé. Si on le dépasse on revient à la moitié dix, quinze ou vingt-cinq en y ajoutant le nombre de points qui a dépassé vingt, trente ou cinquante.

Lorsque deux joueurs ont fait le même nombre de points, on dit qu'ils ont fait *rampeau*, et ils recommencent un coup ou deux chacun pour décider celui qui a gagné définitivement. — Si on met un enjeu, on peut décider d'avance que dans le cas de rampeau les autres joueurs peuvent participer au rampeau en remettant chacun un nouvel enjeu.

LES TROIS QUILLES.

(Nombre de joueurs : 2 à 6.)

Cette variante du jeu de quilles se joue avec deux palets et trois quilles.

On place celles-ci sur une même ligne, assez rapprochées les unes des autres pour que l'on puisse, avec beaucoup d'adresse, en renverser deux d'un seul coup de palet. Pour cela, il faut que la distance qui les sépare soit un peu moindre que la longueur du diamètre du palet.

Ces dispositions prises, les joueurs vont se ranger derrière le but, pierre ou raie tracée sur le sol, en face des trois quilles et à une distance de 3 à 4 mètres.

Chacun lance à son tour deux palets, et pour gagner, il faut, avec ces deux palets, renverser les trois quilles.

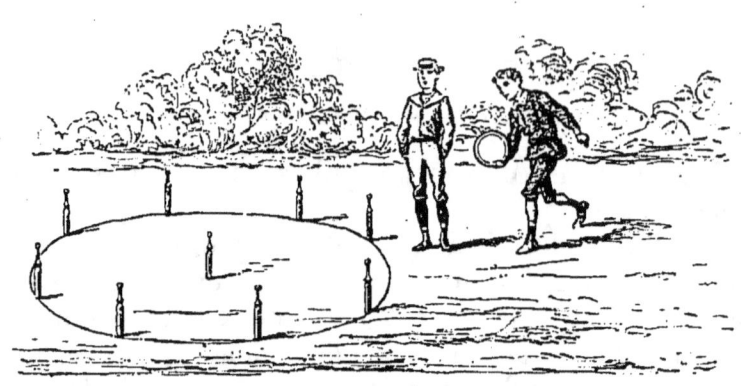

LE JEU DE SIAM.

(Nombre de joueurs : 2 à 10.)

Le jeu de Siam est une variante du jeu de quilles ; il se joue avec neuf quilles, mais très légères, car au lieu de la boule pour les abattre, on se sert d'un disque en bois dur, de 40 centimètres de diamètre, dont les bords sont taillés en biseau.

Les quilles se placent, soit comme dans le jeu de quilles sur trois rangées de trois chacune, soit en rond ; dans ce dernier cas on en dispose huit en cercle et la neuvième se place au centre.

Chaque joueur lance le disque de l'endroit qui lui semble le plus convenable, mais c'est toujours de très près des quilles, et le disque doit faire le tour du jeu avant d'y pénétrer. La quille du milieu compte pour cinq ; les autres pour un.

On ne joue généralement qu'un coup, et lorsque deux joueurs ont le même nombre de points ils font *rampeau*, comme aux quilles.

Ce jeu demande un terrain bien uni et une grande habileté pour bien lancer le disque.

LE CERF-VOLANT.

(Nombre de joueurs : 2.)

Le cerf-volant est un jouet que tous les enfants connaissent. Ils savent également qu'on l'achète chez les marchands de jouets, chez les papetiers, qu'on en fait en papier et en étoffe ; mais nous leur conseillons de le faire eux-mêmes. Ce n'est ni long ni difficile et cela crée une occupation amusante. En observant les règles suivantes on arrivera facilement à réussir un cerf-volant qui volera mieux que ceux qu'on achète et qui coûtera moins cher.

Un cerf-volant doit remplir les conditions suivantes :

La carcasse doit être légère et le papier qui la recouvre doit être mince et sec ; enfin la largeur doit être les trois quarts de la longueur.

Voici du reste quelques dimensions :

$0^m,40$ de longueur sur $0^m,30$ de largeur.
$0^m,60$ — $0^m,45$ —
$0^m,80$ — $0^m,60$ —
$1^m,$ — $0^m,75$ —
$1^m,50$ — $1^m,10$ —

On choisit d'abord une baguette bien droite, d'un bois sec en même temps que léger et peu flexible, c'est la tige. Puis une deuxième baguette très flexible en jonc ou en osier que l'on amincit aux deux extrémités. On fixe cette baguette par le milieu à l'extrémité de la tige AB avec de la ficelle fine et forte. Ensuite on fait une entaille aux deux bouts de la baguette en jonc, en C et D ; on attache une ficelle à l'entaille C et on la fait passer à l'autre bout de la tige, en B, pour la rattacher

au point D. Cette ficelle doit être tendue de manière que la baguette de jonc ait la forme d'un cerceau et que la largeur EF corresponde aux trois quarts de la tige AB. Mais pour que les deux ailes ne bougent pas, on les relie par une autre ficelle EF qui, en passant sur la tige en O, doit en faire le tour et y être fixée par un nœud, pour que les parties EO et OF restent égales. On a alors la carcasse du cerf-volant ; il n'y a plus qu'à la recouvrir.

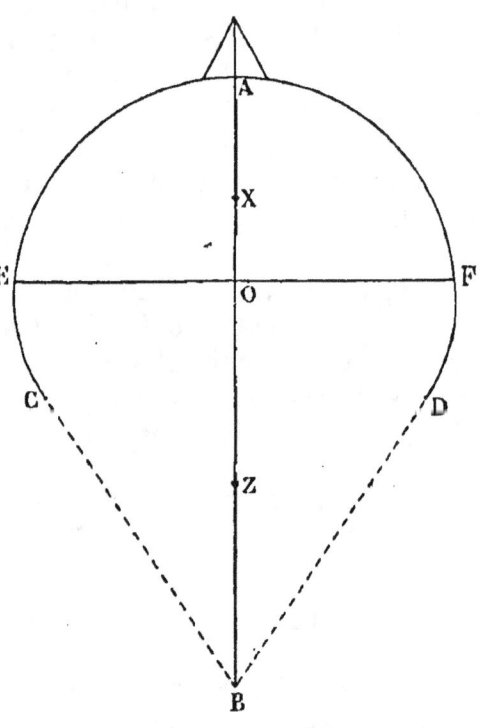

Pour cela on prend une grande feuille de papier ; une affiche, un journal, etc. Si avec le papier dont on dispose on ne peut pas couvrir entièrement la carcasse, on ajoute des bouts que l'on réunit avec de la colle de pâte qui doit être très liquide.

On pose ensuite son châssis sur le papier, que l'on découpe tout autour, en laissant une marge de 4 ou 5 centimètres, destinée à être repliée et fixée avec de la colle.

On laisse ensuite sécher, puis on pose l'attache ; c'est une ficelle qui est fixée en deux points de la tige,

l'un X, a un cinquième de la longueur totale de cette tige, à partir du bout A ; l'autre Z, au tiers de cette longueur, à partir du bout B. L'attache ne doit pas être tendue ; elle doit avoir une demi-longueur en plus de XZ.

C'est après cette attache que se fixe la ficelle qui doit retenir le cerf-volant ; on fait un nœud coulant à un tiers de la longueur de l'attache, à partir de X.

Enfin, pour donner du poids, on complète le cerf-volant par une queue qui est attachée à l'extrémité B. Cette queue est faite avec une ficelle longue de sept ou dix fois le cerf-volant, à laquelle on attache des bandes de papier longues de 7 ou 8 centimètres, larges de 3 ou 4, et roulées. La queue se termine par un gland ou pompon en papier.

Pour lancer le cerf-volant, il faut être deux. L'un tient le cerf-volant et l'autre le peloton de ficelle. Ce dernier se place à 15 ou 20 mètres en avant, dans la direction opposée au vent, et lorsque le premier lance le cerf-volant, celui qui tient la ficelle court en lâchant de la ficelle.

Si le cerf-volant plonge, cela indique que la queue n'a pas le poids suffisant. Il faut également la rendre plus lourde, en y ajoutant une petite ramille, une touffe d'herbe, etc., lorsque le vent est très fort.

Lorsque l'ascension a réussi, le cerf-volant reste en place, et l'on n'a plus à bouger. On peut alors envoyer des *courriers ;* ce sont des cartes, des rondelles de papier passées dans la ficelle et qui, poussées par le vent, montent jusqu'à l'attache.

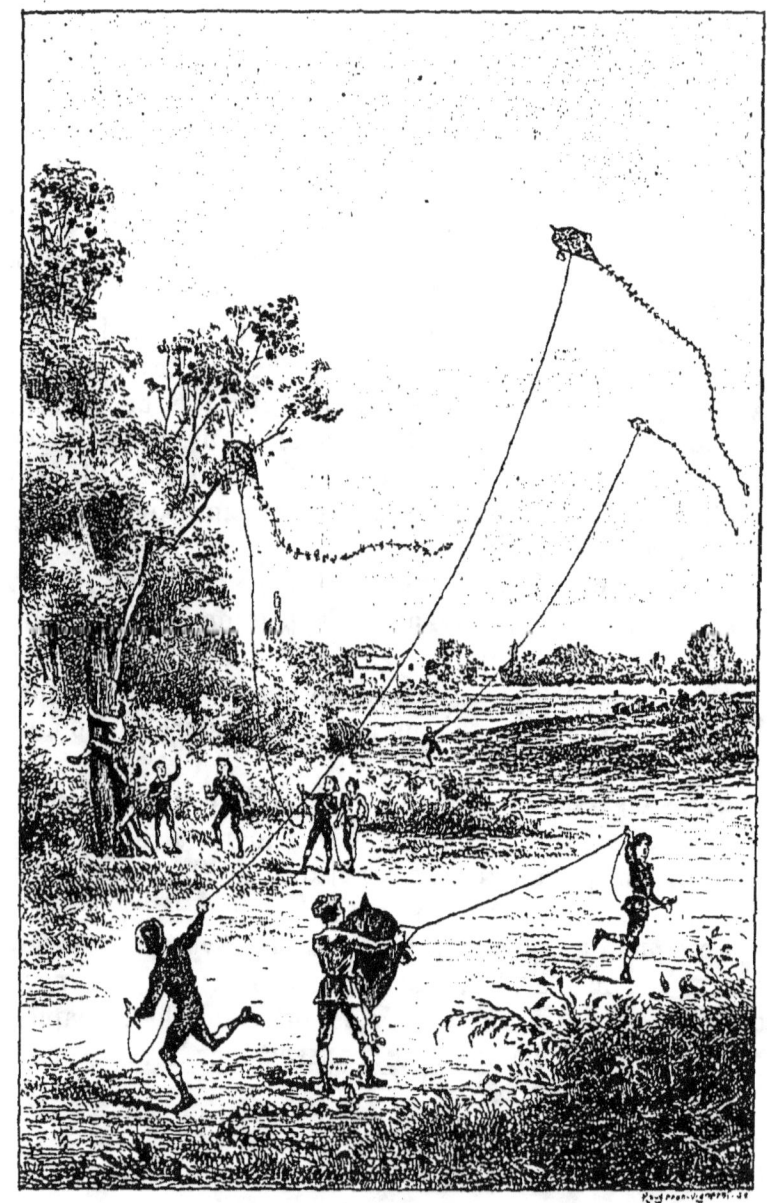

LE CERF-VOLANT. (*V. page* 78.)

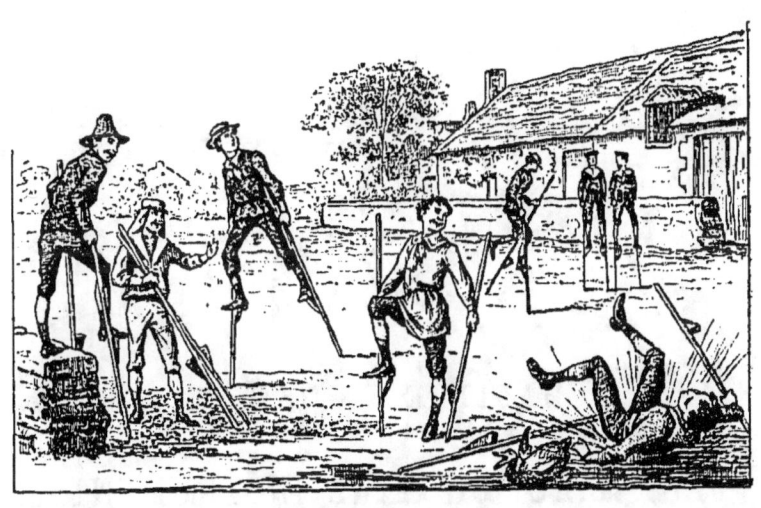

LES ÉCHASSES.

(Nombre de joueurs : 1 à 10).

Les échasses sont de longs bâtons au bas desquels est fixé un tasseau en marchepied, sur lequel on monte pour marcher, en tenant le haut du bâton le long de la cuisse.

Les tasseaux sont placés à une hauteur proportionnée à l'âge des joueurs. Pour les jeunes garçons de huit à douze ans cette hauteur varie de 25 à 50 ou 60 centimètres. Plus hautes, les échasses seraient dangereuses, car en tombant on pourrait se blesser.

Lorsque les joueurs savent bien marcher avec leurs échasses, on peut jouer à différents jeux que nous avons décrits : au chat coupé, aux barres, à la chasse au cerf, aux animaux, etc.

CHAPITRE TROISIÈME
JEUX D'ACTION SANS INSTRUMENTS

JEUX POUR JEUNES GARÇONS ET JEUNES FILLES

TABLE DU TROISIÈME CHAPITRE

	Pages.
Le Cache-Cache	85
Le Cache-Mouchoir	89
L'Imitation	90
Le Pont d'Avignon	92
Savez-vous planter les choux ?	94
Les Métiers mimés	95
Le Loup, le Berger et les Moutons	95
La Queue du Loup	97
La Toile	98
L'Émouchet	99
Le Chat	100
Le Chat coupé	100
Le Chat perché	100
Le Chat et le Rat	102
Quatre Coins	102
Les huit Coins	103
Le Colin-Maillard	104
Le Colin-Maillard en position	104
Le Colin-Maillard à la baguette	106
La Passe	106
L'Épervier	107
Les Fagots	108
Le Pont-Levis	110
Le Jeu du mouchoir	112
La Marelle	113
La Marelle ronde	115
La Marelle des Jours	116
La Toilette de Madame	117

III

JEUX POUR JEUNES GARÇONS
ET JEUNES FILLES

LE CACHE-CACHE.

(Nombre de joueurs : 5 à 10.)

Le jeu de cache-cache est un jeu enfantin bien connu, mais aussi bien amusant. Il se joue en tout temps et en tout endroit, pourvu qu'il y ait quelques cachettes aux environs de l'emplacement choisi.

Les joueurs comptent d'abord pour désigner celui qui *s'y colle*, c'est-à-dire celui qui cherchera les autres. A cet effet ils se placent en cercle, et l'un d'eux pose le doigt sur la poitrine de chacun de ses camarades en comptant de un à douze, et en commençant par celui qui est placé à sa droite. Celui qui a le

nombre douze est dehors, et on continue à compter jusqu'à ce qu'il n'en reste plus qu'un; c'est celui-là qui va se mettre la figure contre un mur pendant que les autres vont se cacher.

Pour rendre le jeu plus amusant, au lieu de compter de un à douze pour désigner celui qui doit chercher, les enfants comptent souvent de la manière suivante, en chantant sur un ton monotone :

 1 2 3 4
Demi-un—demi-deux—demi-trois,—demi-quatre,
 5 6 7 8
Coup—de canif—m'a vou—lu battre,
 9 10 11 12
Je—l'ai vou—lu battre — aussi,
 13 14 15 16
Coup—de canif—s'en est — enfui,
 17 18 19 20
Dans—la plaine—de Saint—Denis.

Ou bien :

 1 2 3 4 5 6 7
U—ne—pou—le—sur—un—mur
 8 9 10 11 12 13 14
Qui—pi—co—te—du—pain—dur
 15 16 17 18 19 20
Pi—co—ti—pi—co—ta
 21 2 23 24 25 26 27
Lèv'—la—queue—et—puis—s'en—va.

Ou bien encore :

 1 2 3 4
Petit—ciseau—d'or et—d'argent
 5 6 7 8
Ta mère—t'attend—au bout—du champ
 9 10 11 12
Pour y—cueillir—du lait—caillé

JEUX POUR GARÇONS ET JEUNES FILLES. 87

```
     13      14     15     16
Que la—fourmi—a tri—poté
     17       18         19        20
Pendant—une heure—deux heures—de temps,
     21     22    23   24
Je t'en—prie—va—t'en.
```

Il y a encore bien d'autres manières de compter : nous en citerons seulement deux autres dont nous notons l'air :

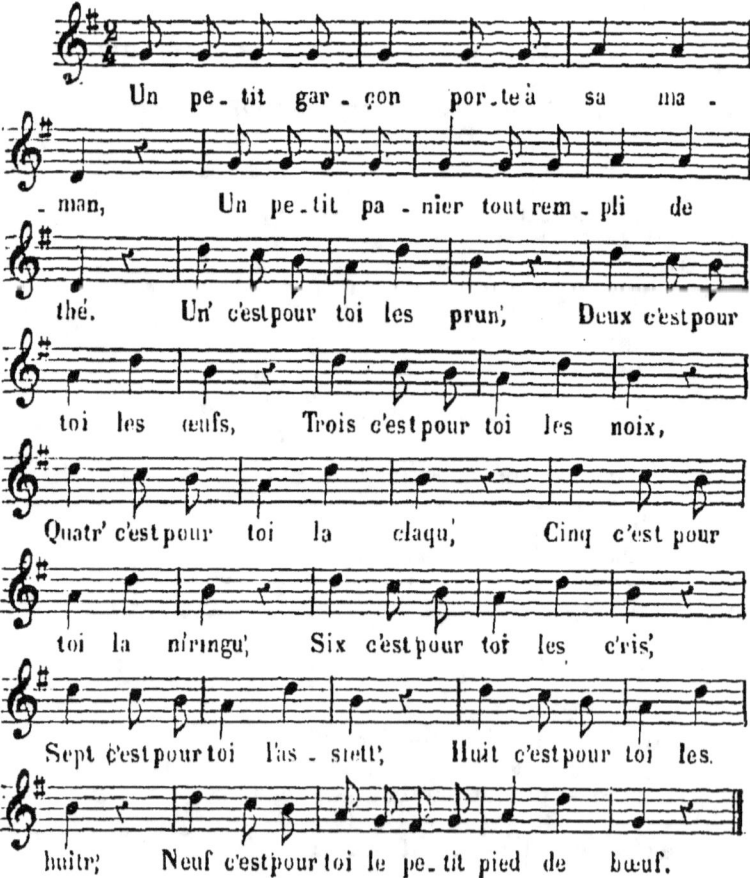

Un petit garçon porte à sa maman, Un petit panier tout rempli de thé. Un' c'est pour toi les prun', Deux c'est pour toi les œufs, Trois c'est pour toi les noix, Quatr' c'est pour toi la claqu', Cinq c'est pour toi la niringu', Six c'est pour toi les c'ris', Sept c'est pour toi l'as‑siett', Huit c'est pour toi les huitr', Neuf c'est pour toi le petit pied de bœuf.

Ou bien :

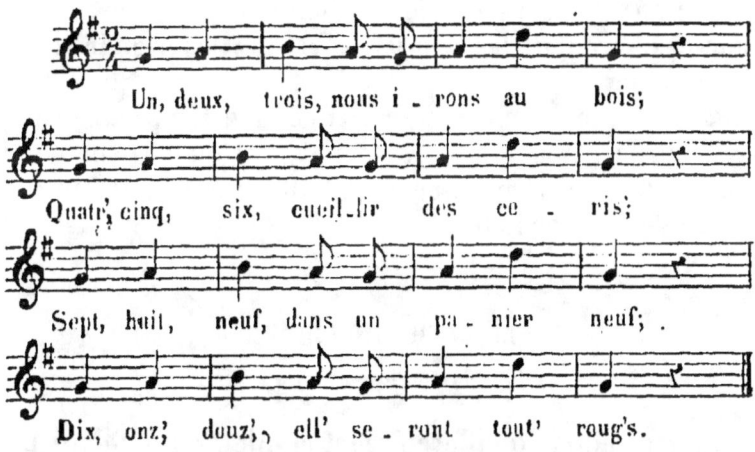

Celui qui *s'y colle* compte jusqu'à cinquante ou cent, suivant convention, pour laisser aux autres le temps de se cacher.

Les derniers nombres doivent être énoncés très haut et lentement pour prévenir qu'il va commencer ses recherches et qu'on ne doit plus bouger.

On peut aussi convenir que celui qui est pris, au lieu de compter jusqu'à cinquante ou cent, ne commencera ses recherches que lorsque les autres joueurs auront crié : *c'est fait.*

Aussitôt que le chercheur a découvert un joueur dans sa cachette, il le désigne par son nom et revient au plus vite toucher le but. Le joueur qui a été nommé doit quitter sa cachette et s'efforcer d'atteindre le but avant celui qui l'a découvert. S'il y parvient, le jeu recommence ; dans le cas contraire, c'est lui qui *s'y colle*.

Il y a encore plusieurs autres manières de jouer à ce jeu ; nous en indiquerons deux :

1° Ceux qui sont cachés ne bougent pas et attendent que le chercheur les trouve et vienne les prendre dans leur cachette ;

2° Dès que le chercheur a découvert un camarade, au lieu de retourner vers le but, il s'élance sur celui qu'il a découvert et cherche à l'attraper ; l'autre fuit et tâche de gagner le but.

LE CACHE-MOUCHOIR.

(Nombre de joueurs : 4 à 20.)

Ce jeu se joue indifféremment en plein air ou dans un appartement.

Un mouchoir ayant été roulé et natté, un des enfants est désigné par le sort, au moyen d'une des manières de compter que nous avons déjà indiquées, page 86, pour aller cacher le mouchoir. Pendant qu'il accomplit cette opération, ses camarades restent à l'écart, sans regarder, dans l'endroit qui sert de *camp* ou de *but*.

Quand il a fini, il prévient en criant : *c'est fait !* et les autres commencent aussitôt leurs recherches.

Celui qui a caché le mouchoir donne à ce moment une première indication vague : il dit *en terre*, si le mouchoir touche le sol ou le plancher, *au ciel* dans le cas contraire.

Les recherches continuent. Si un des joueurs, Paul, par exemple, approche de la cachette, le « cacheur » le guide ou l'encourage par les avertissements suivants : *Paul a un peu chaud, Paul a très chaud, Paul brûle !* Si, au contraire, un des chercheurs, Jacques, s'éloigne par

trop, les avertissements deviennent : *Tu as froid, tu es dans la glace*, etc.

Dès que le mouchoir est découvert, celui qui l'a trouvé s'en empare et en frappe ses camarades qui se sauvent, jusqu'à ce qu'ils soient rentrés au but ou au camp.

C'est alors à son tour d'aller cacher le mouchoir.

L'IMITATION.
(Nombre de joueurs : 5 à 12.)

C'est un jeu qui se joue de préférence pendant l'hiver, lorsqu'il fait bien sec. Il convient parfaitement aux petites récréations parce qu'il ne demande aucun préparatif.

Les joueurs étant placés à la queue leu leu, celui qui est en tête exécute des marches et des mouvements qui doivent être répétés exactement par tous. Il marche au pas, se met au trot, prend le galop, s'arrête, repart à cloche-pied, décrivant des sinuosités bizarres et faisant en même temps tous les gestes qu'il lui plaît d'imaginer.

Au bout d'une minute ou deux, il cède sa place au second et va se placer à la queue.

Les camarades doivent imiter le chef de file.

Ceux qui n'exécutent pas exactement les mêmes mouvements que celui qui est en tête, passent au dernier rang et par suite retardent le moment où ils seront appelés à diriger le jeu.

JEUX POUR GARÇONS ET JEUNES FILLES.

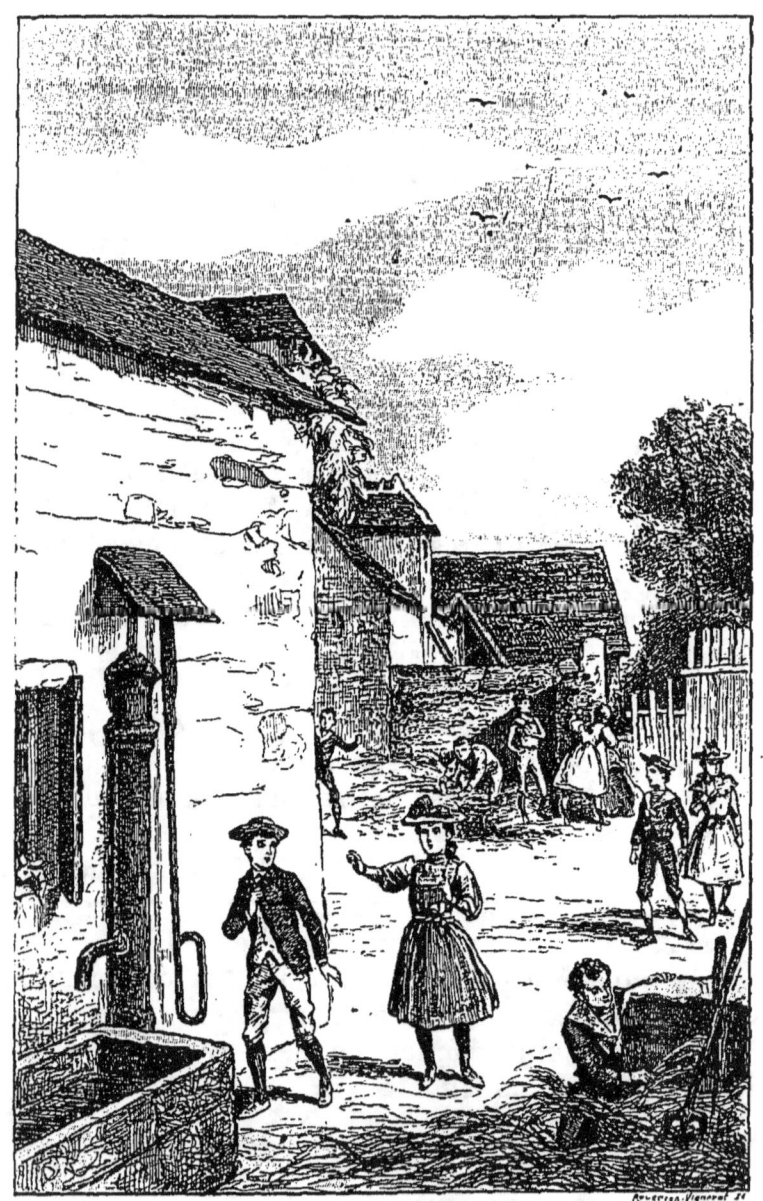

LE CACHE-MOUCHOIR. (*V. page* 89.)

LE PONT D'AVIGNON.

(Nombre de joueurs : 6 à 15.)

Ce jeu convient surtout aux petits enfants, et principalement aux petites filles ; mais alors il doit être conduit par un grand, qui connaît l'air de la chanson et sait à propos varier les imitations.

Cependant les jeunes filles de dix à douze ans le jouent avec beaucoup de plaisir et d'entrain.

Les joueurs se placent en rond en se tenant par la main ; ils tournent en sautant et en chantant :

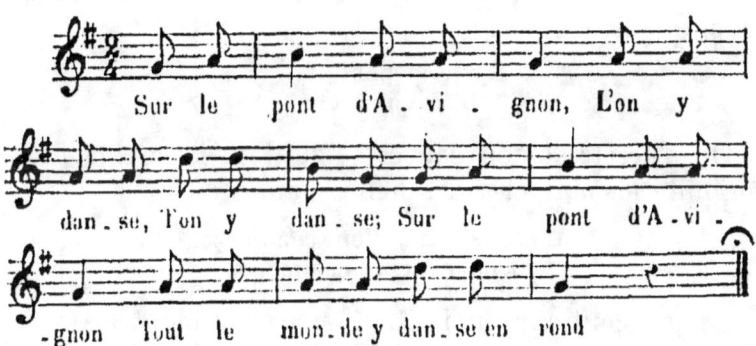

Puis tous se quittent la main et en continuant de chanter :

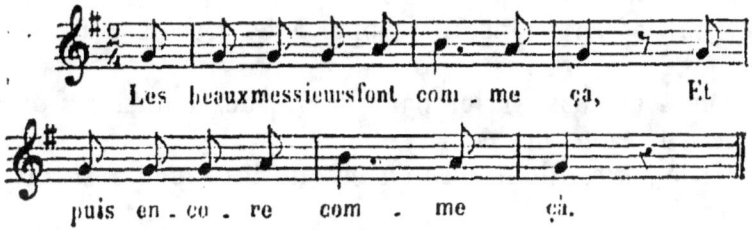

Chacun imite les manières des beaux messieurs, en saluant à droite, puis à gauche.

On se reprend les mains et la gambade recommence, ainsi que la chanson :

>Sur le pont
>D'Avignon, etc.

On s'arrête de nouveau en se quittant les mains, puis on imite les manières des belles dames :

>Les belles dames font comme ça,
>Et puis encore comme ça.

Le jeu continue en imitant successivement les métiers : les *menuisiers*, les *cordonniers*, les *forgerons*, etc.

Pour les menuisiers on fait le simulacre de scier, de raboter une planche.

Pour les cordonniers de tirer le fil poissé, d'enfoncer des clous.

Pour les forgerons, de frapper avec force sur un fer rouge.

On peut aussi varier par les cris des animaux : du *chien*, du *chat*, des *poules*, etc.

Et le jeu continue jusqu'à ce que les joueurs soient fatigués.

SAVEZ-VOUS PLANTER LES CHOUX?

(Nombre de joueurs : 8 à 15.)

Ce jeu est une ronde, comme le précédent. Les enfants se donnent la main; ils tournent en sautant et en chantant :

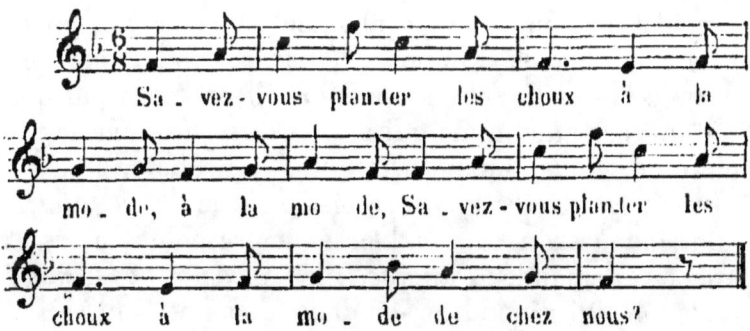

Ils continuent de chanter sur le même air :

>On les plante avec la main,
>A la mode, à la mode,
>On les plante avec la main,
>A la mode de chez nous.

Les joueurs doivent imiter la plantation faite avec la partie du corps qu'ils nomment. Cela fait ils reprennent le même air en chantant :

>On les plante avec le doigt,
>A la mode..., etc.

Ou bien :

>On les plante avec le pied,
>A la mode..., etc.

Ou bien encore :

>On les plante avec le nez,
>A la mode..., etc.

LES MÉTIERS MIMÉS.

(Nombre de joueurs : 8 à 20.)

Deux camps ayant été formés comme d'habitude, on tire au sort pour savoir celui qui *fera* le premier.

Le camp qui *fait* se retire un peu à l'écart et détermine en grand secret un métier que tous ses membres devront représenter par gestes. Le choix arrêté, on se distribue les rôles. Supposons, par exemple, que l'on ait choisi le métier de menuisier : il est convenu que Paul imitera un homme qui scie, Pierre un ouvrier qui plante des clous, Jacques un autre qui rabote, etc.

Tous ces détails bien arrêtés, on crie : *c'est fait !...*

Les joueurs du camp adverse se présentent alors et l'un d'eux demande : *Par quelle lettre commence le mot ?* — *Par M*, lui répondra-t-on dans le cas présent.

Et aussitôt chaque acteur commence à jouer son rôle. Les spectateurs les regardent attentivement, se concertent, et nomment le métier qu'ils croient deviner. S'ils tombent juste, — et ils ont deux fois pour cela, — les rôles des camps sont intervertis ; dans le cas contraire, c'est le même camp qui *refait*.

LE LOUP, LE BERGER ET LE MOUTON.

(Nombre de joueurs : 7 à 15.)

Ce jeu comporte un *loup*, un *berger* et des *moutons*.

Celui que le sort a désigné pour être loup se cache ou se retire un peu à l'écart. Les autres se placent derrière le berger, à la queue leu leu, en se tenant par un pan de la veste ou de la robe, ou les mains sur les

épaules. Ils se promènent en chantant sur un air monotone :

> Promenons-nous dans le bois
> Pendant que le loup n'y est pas.

De temps à autre, ils s'interrompent et le berger demande : *le loup y est-il?* Celui-ci répond successivement : *le loup fait sa toilette; le loup met ses bottes; le loup prend son chapeau*, etc. Après chaque réponse, promenade et chanson recommencent. Enfin, après une dernière interrogation, le loup s'écrie : *oui, le loup y est!...* Il se précipite alors, et cherche à saisir un des moutons. Ceux-ci se garent derrière le berger, qui ne peut être pris, et empêche le loup de prendre.

Quand un mouton a été saisi, il devient loup à son tour. On peut aussi convenir que la partie ne recommencera que lorsque le loup aura pris un certain nombre de moutons. En ce cas, c'est toujours le premier prisonnier qui devient loup.

LA QUEUE DU LOUP
(Nombre de joueurs : 8 à 12.)

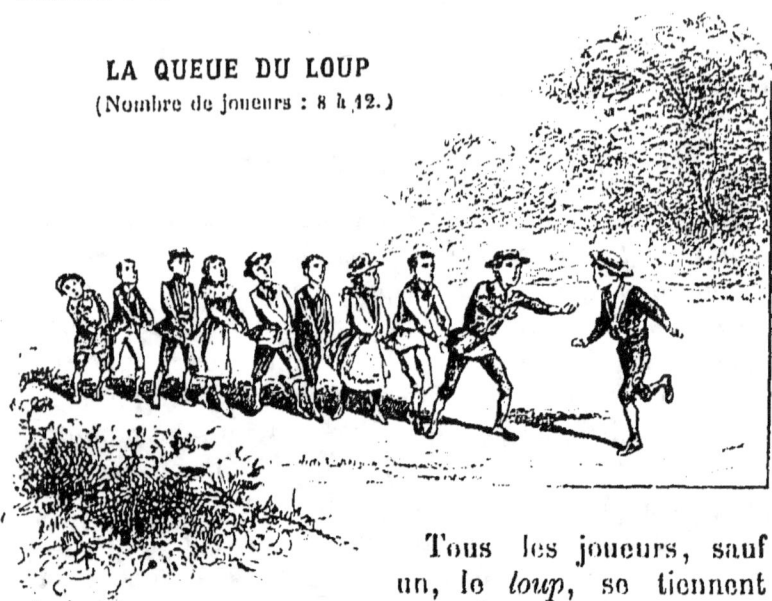

Tous les joueurs, sauf un, le *loup*, se tiennent l'un derrière l'autre par leurs habits. Celui qui est en tête est le *berger*, celui qui est en queue l'*agneau*, et les autres les *moutons*.

Le loup se place en face du berger et la partie commence. Le loup cherche à prendre l'agneau qui est défendu par les moutons et le berger. Ce dernier tend les bras et tâche de barrer le passage au loup, mais sans le retenir; le rôle des moutons consiste à évoluer de manière à se tenir le plus loin possible du loup et à couvrir l'agneau, mais sans se quitter.

Lorsque le loup vient à toucher l'agneau, les rôles changent. L'agneau devient loup et ce dernier prend la place du berger, qui se trouve alors à la deuxième place.

Ainsi chacun à tour de rôle devient loup, berger, mouton et agneau.

Le même changement a lieu quand la queue se rompt.

LA TOILE.

(Nombre de joueurs : 10 à 20.)

Un joueur représente le *tisseur*, un autre l'*acheteur*, et le reste figure les *mètres de toile*.

Ces derniers se placent sur un rang en se tenant par les mains et en écartant le plus possible les bras.

Cette disposition s'appelle *toile tendue*.

Le tisseur se place devant sa toile.

Alors l'acheteur se présente et demande au tisseur à acheter sa toile. Il l'examine et la critique, trouvant celle-ci trop molle, une autre dure, celle-là de mauvaise couleur, mal tramée, etc.

Le tisseur, au contraire, vante sa marchandise, lui donne des qualités.

Enfin ils discutent le prix, et lorsqu'ils sont tombés d'accord, l'acheteur mesure la toile et le marché est conclu pour le nombre de mètres que l'on a compté.

L'acheteur se retire pour aller chercher des garçons pour enlever la toile.

Pendant son absence les joueurs qui figurent la toile se quittent les mains et se placent à la queue leu leu, chacun plaçant ses mains sur les épaules de celui qui se trouve devant lui. Le tisseur se place en tête.

Cette opération achevée, l'acheteur se présente pour prendre livraison de sa toile. « *Où est-elle ?* demande-t-il. — *La voilà*, lui répond le tisseur en lui montrant ceux qu'il conduit. — *Ce n'est pas possible que ce soit ma toile*, continue l'acheteur, *nous allons la mesurer.* » Mais comme il la trouve plus étroite, le tisseur lui montre qu'elle est pliée et lui dit de tâcher de l'étirer.

Alors l'acheteur le tire par les bras, tâchant de le

séparer des autres ; s'il n'y réussit pas il s'attaque à chacun des autres joueurs qui font tous leurs efforts pour ne pas être attrapés, et lorsqu'ils sont attrapés pour ne pas être séparés.

Au fur et à mesure qu'il en prend un, il le met de côté ; les autres se reforment, et le jeu continue jusqu'à ce que l'acheteur ait pris livraison de toute sa toile.

L'ÉMOUCHET.

(Nombre de joueurs : 8 à 15.)

Pour jouer ce jeu, il faut un *émouchet*, une *poule* et des *poussins*.

On tire au sort qui sera l'émouchet et la poule ; les autres joueurs sont les poussins.

Les poussins se placent à la queue leu leu, chacun appuyant les deux mains sur les épaules de celui qui est devant.

La poule et l'émouchet circulent autour d'eux. Le rôle de l'émouchet consiste à prendre successivement tous les poussins sans se laisser attraper par la poule, qui est chargée de les défendre.

L'émouchet évolue en tous sens, aussi vite qu'il le peut, mais toujours en marchant sans courir ; la poule et les poussins, au contraire, ont le droit de prendre toutes les allures possibles ; mais les poussins ne peuvent jamais se séparer.

Tout poussin pris est emporté par l'émouchet dans son aire, figurée par un emplacement choisi d'avance, où il doit rester jusqu'à la fin du jeu, c'est-à-dire jusqu'au moment où tous ses camarades sont pris à leur tour.

LE CHAT.

(Nombre de joueurs : 6 à 10.)

On compte pour désigner celui qui, au début, sera le *chat*.

Celui-ci court après les autres joueurs, et, dès qu'il en attrape un, ce dernier devient chat à sa place.

Le nouveau chat cherche à prendre à son tour un joueur, et le jeu continue jusqu'à ce qu'on soit fatigué.

LE CHAT COUPÉ.

(Nombre de joueurs : 6 à 10.)

Le *chat* étant désigné, comme il est dit au jeu de cache-cache, il nomme un des joueurs après lequel il va courir; mais, avant de se mettre à sa poursuite, il lui donne trois pas d'avance.

S'il l'atteint, ce dernier devient chat à son tour.

Si un autre joueur vient à couper, c'est-à-dire à passer entre le chat et celui qu'il poursuit, le chat doit abandonner ce dernier pour courir après celui qui a coupé, et ainsi de suite, le chat ne pouvant être remplacé que lorsqu'il a pris le dernier qui a coupé.

Le chat ne peut courir après son *père* (Voir page 101) que lorsque ce dernier a coupé.

LE CHAT PERCHÉ.

(Nombre de joueurs : 6 à 10.)

Les joueurs se réunissent en cercle, puis, au cri : *Le dernier perché l'est*, tous cherchent à se percher,

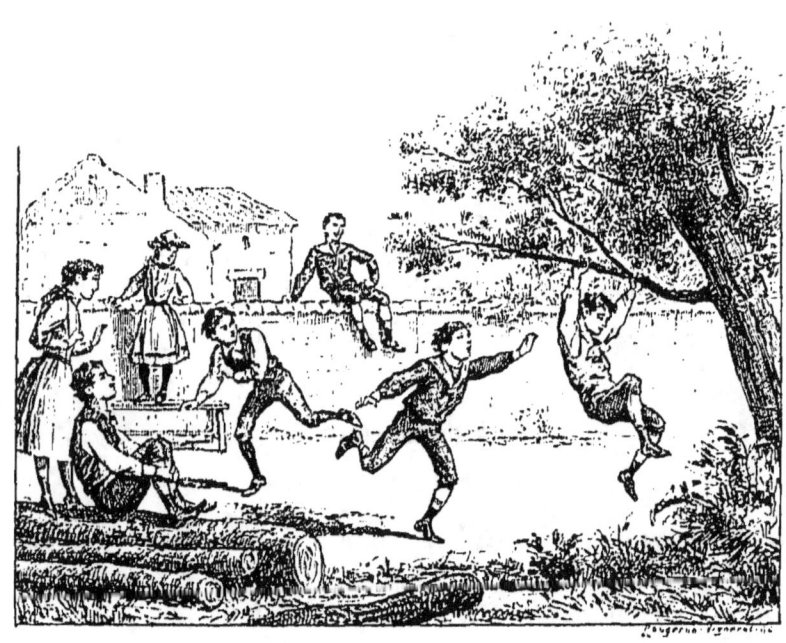

c'est-à-dire à ne plus toucher terre, soit en s'accrochant à une barrière, à un arbre, soit en montant sur un escalier, une pièce de bois, etc. Celui qui reste le dernier à terre est le *chat*.

Les joueurs changent de perchoir à leur fantaisie; le chat doit chercher à les attraper avant qu'ils ne soient perchés; s'il y réussit, celui qui a été pris devient chat à son tour.

Le nouveau chat ne peut reprendre son *père*, c'est-à-dire celui qui vient de le prendre, que lorsque ce dernier s'est déjà perché une fois.

Pendant tout le temps qu'un joueur est perché, il est inviolable et ne peut être pris; il en est de même de celui qui touche un joueur perché.

LE CHAT ET LE RAT.

(Nombre de joueurs : 15 à 20.)

Les joueurs se tiennent par la main, de manière à former un grand cercle.

L'un d'eux, désigné pour être le *rat*, se met à courir entre les intervalles qui sont entre chaque joueur, en passant dessous les bras tendus, et il frappe à l'improviste un des joueurs qu'il a choisi pour courir après lui.

Ce dernier est le *chat;* il quitte immédiatement les mains de ses deux voisins, qui se rapprochent et se prennent la main. Le chat court après le rat et doit passer sans se tromper par tous les intervalles dans lesquels passe le rat.

S'il réussit à l'attraper, le rat reprend sa place dans le cercle et l'ancien chat devient rat.

Si, au contraire, au bout de quatre ou cinq tours le chat n'attrape pas le rat, il reprend sa place et le rat touche un autre joueur.

QUATRE COINS.

(Nombre de joueurs : 5.)

Cinq joueurs choisissent quatre arbres disposés en carré et se placent au milieu. Au signal donné, chacun d'eux cherche à toucher un arbre ; mais nécessairement il reste un joueur sans arbre ; il se met au milieu et remplit le rôle de *pot*.

Les autres joueurs changent de place entre eux, et

le pot doit chercher à s'emparer de l'un des quatre coins pendant ces changements.

S'il réussit, celui qui se trouve sans place devient *pot* à son tour.

A défaut d'arbres, on dispose sur le sol un carré et aux quatre coins on trace un rond.

Ce jeu peut aussi réunir jusqu'à dix joueurs; on trace alors sur le sol un polygone régulier, avec autant de côtés qu'il y a de joueurs moins un.

LES HUIT COINS

OU JEU DES VILLES.

(Nombre de joueurs : 9 à 13.)

C'est une variété du jeu des quatre coins. Les joueurs changent de place deux à deux, comme aux quatre coins, mais au commandement de celui qui se trouve au milieu.

Les joueurs doivent être en nombre impair. On trace un polygone régulier de huit, dix ou douze côtés, et chacun des joueurs occupe un des angles, sauf celui qui est désigné pour rester au milieu.

Auparavant, on a fait choix de huit, dix ou douze noms de villes, qui sont distribués entre les joueurs placés. Celui du milieu connaît chaque nom de ville, mais il ne sait pas à qui chaque nom a été attribué. Il nomme au hasard deux noms de villes, et les joueurs qui représentent ces villes

doivent changer de place aussitôt. Pendant ce changement, le joueur du milieu cherche à s'emparer d'une place ; s'il y réussit, il la garde, et celui qui l'a perdue est chargé de le remplacer au milieu.

On recommence à distribuer les noms de villes avant de continuer la partie, car celui qui est au milieu ne doit pas connaître les noms donnés aux joueurs.

LE COLIN-MAILLARD.
(Nombre de joueurs : 5 à 15.)

Au début du jeu, c'est le sort qui désigne celui qui doit remplir le rôle de Colin-Maillard. On lui bande les yeux avec un mouchoir noué derrière la tête, et il est abandonné par les autres joueurs, qui courent autour de lui en chantant et viennent le provoquer de la main, mais sans le pousser.

Le Colin-Maillard cherche à saisir un joueur, et, lorsqu'il le tient, il doit deviner son nom ; s'il se trompe, on frappe des mains pour l'en avertir ; si, au contraire, il nomme le joueur qu'il a pris, ce dernier devient Colin-Maillard.

Lorsque Colin-Maillard approche d'un obstacle ou d'un endroit dangereux, ou bien s'il s'éloigne de l'emplacement du jeu, on l'en prévient en criant : *Casse-cou!*

LE COLIN-MAILLARD EN POSITION.
(Nombre de joueurs : 10 à 20.)

Avant de bander les yeux du Colin-Maillard, chaque joueur prend un poste qu'il ne doit pas quitter. Lorsque tout le monde est en position, un des joueurs met le bandeau à Colin-Maillard, puis le prend par la main

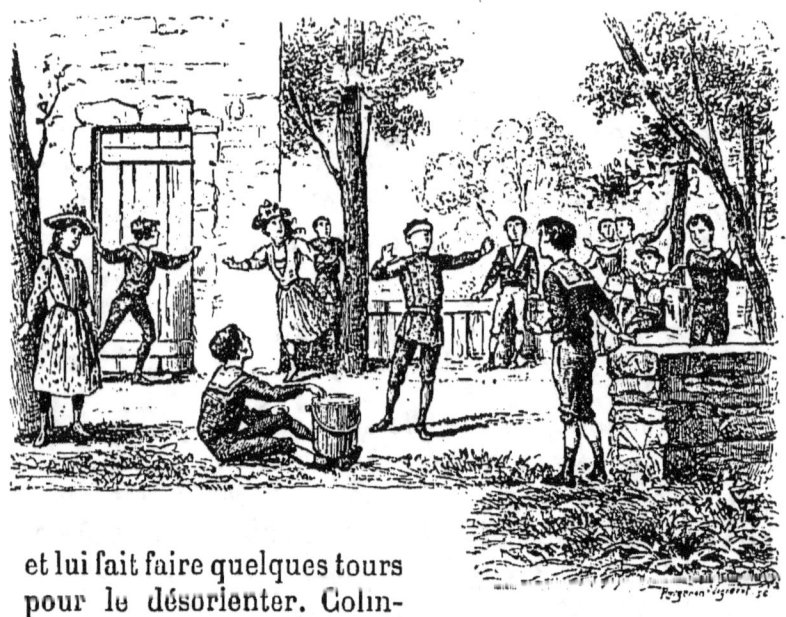

et lui fait faire quelques tours pour le désorienter. Colin-Maillard est ensuite laissé en liberté, et il se met à la recherche des joueurs en tâtonnant.

Les joueurs peuvent changer de position, se mettre à genoux, s'asseoir, prendre diverses postures pour tromper Colin-Maillard; mais ils doivent toujours toucher par un pied ou par la main le poste qu'ils ont adopté.

Il est permis cependant à deux joueurs de changer de place entre eux, mais ce changement ne doit pas se faire lorsque Colin-Maillard arrive à un poste, car s'il n'y trouve personne, le joueur qui l'a quitté est pris.

Colin-Maillard doit, pour être délivré, deviner le nom de celui qu'il touche, sinon tous les joueurs frappent dans leurs mains pour l'avertir qu'il s'est trompé, et l'un d'eux le replace au milieu du jeu.

Si Colin-Maillard s'écarte du jeu on doit l'en avertir, de même s'il est près de rencontrer un obstacle.

LE COLIN-MAILLARD A LA BAGUETTE.
(Nombre de joueurs : 10 à 30.)

Dans ce jeu les joueurs forment un cercle en se tenant tous par la main. Colin-Maillard, les yeux bandés et une baguette à la main, se trouve au milieu du cercle.

Tous les joueurs dansent une ronde en chantant, et Colin-Maillard marche en se rapprochant des joueurs qui se déplacent pour l'éviter, mais sans se quitter la main. Colin-Maillard, lorsqu'il se croit assez près pour toucher quelqu'un, étend sa baguette.

Si un joueur est touché tous les chants cessent et tout le monde s'arrête. Celui qui a été touché prend l'extrémité de la baguette et doit répéter trois fois distinctement un mot prononcé par Colin-Maillard ou un cri d'animal imité par lui. Il est bien entendu que le joueur a le droit de contrefaire sa voix pour ne pas être reconnu.

Si Colin-Maillard devine le nom du joueur qui tient la baguette, ce dernier prend sa place ; s'il se trompe le jeu continue.

LA PASSE.
(Nombre de joueurs : 10 à 30.)

On divise l'emplacement dont on dispose, — une cour ou un champ — en deux parties par une ligne tracée sur le sol dans le sens de la largeur ; puis à chacune des extrémités on trace une ligne parallèle à celle du milieu, pour figurer un camp.

Ensuite on tire au sort, ou bien on choisit deux bons coureurs qui se placent sur la ligne du milieu. Ce sont les gardiens qui doivent arrêter au passage les joueurs qui changent de camp. Ces derniers ont été répartis, au

début de la partie, la moitié dans un camp et l'autre moitié dans l'autre camp.

Pour qu'un joueur soit fait prisonnier il faut qu'il soit arrêté par un gardien et maintenu jusqu'à ce que l'autre gardien lui ait frappé trois petits coups sur la tête.

Les gardiens ont le droit de poursuivre jusqu'à la limite de chaque camp, mais sans y entrer.

Il est facile de voir que pour réussir ils doivent agir de concert et non séparément.

Lorsque tous les joueurs ont été faits prisonniers on recommence une nouvelle partie, et les deux derniers qui ont été pris deviennent gardiens.

L'ÉPERVIER

(Nombre de joueurs : 10 à 30.)

Il faut disposer d'un emplacement assez grand; on trace au milieu une ligne, et à chaque extrémité un camp.

On désigne deux joueurs qui doivent remplir le rôle de pêcheurs; ils se placent sur la ligne du milieu, tandis que tous les autres joueurs se réfugient dans un camp.

Lorsque les pêcheurs crient : *au large*, tous les joueurs doivent gagner l'autre camp. S'ils sont touchés par un des pêcheurs avant d'avoir dépassé la limite du camp opposé, ils forment l'épervier ou le filet en se donnant la main. Les deux premiers pris sont aux extrémités de la chaîne et ont seuls le droit de prendre, mais à la condition que la chaîne ne soit pas rompue, car les poissons peuvent se jeter au milieu et forcer le passage, soit en séparant deux joueurs de la chaîne, soit en passant entre eux.

Chaque fois que les poissons sont réunis dans un camp les pêcheurs crient *au large* pour les faire sortir; mais les pêcheurs et l'épervier doivent se placer à ce moment sur la ligne du milieu.

Lorsque tous les poissons sont pris on recommence la partie, et les deux derniers pris sont les pêcheurs.

LES FAGOTS.

(Nombre de joueurs : 12 à 60.)

Plus on est de joueurs, plus ce jeu est amusant.

Les joueurs se placent deux par deux, l'un devant l'autre, de manière à former un cercle, plus ou moins grand, suivant le nombre des joueurs; l'espace entre chaque groupe doit être de 2 à 3 mètres. Ils doivent, ainsi placés, regarder tous l'intérieur du cercle; le n° 1 est celui placé devant, le n° 2 celui placé derrière. Chaque groupe de deux joueurs s'appelle un *fagot*. Deux autres joueurs, désignés par le sort, sont placés en dehors du cercle et doivent courir l'un après l'autre, sans entrer dans le cercle.

Le poursuivant laisse prendre un peu d'espace à celui qui doit être poursuivi (5 ou 6 mètres), et, ainsi placé, ce dernier donne le signal du jeu en frappant deux fois dans ses mains. Aussitôt la course commence, et si le joueur poursuivi se laisse attraper, il prend la place de celui qui le poursuit.

Mais le poursuivi ne se laisse pas attraper facilement, car lorsqu'il est serré de près, il a la faculté de se soustraire à la poursuite en entrant dans un intervalle et en se plaçant devant le groupe ou *fagot* qui vient immédiatement après l'intervalle par lequel il est entré.

En se mettant devant le n° 1 du *fagot* qu'il a choisi, il doit crier : *Trois, c'est trop*. Alors le n° 2 du *fagot* est obligé de partir immédiatement en criant aussi : *Deux, c'est assez*.

Ces changements doivent s'effectuer très rapidement, et malgré toute l'attention qu'apportent au jeu les n°˙ 2 en se tenant prêts à partir aussitôt qu'ils deviennent n° 3, il arrive néanmoins qu'ils aident le poursuivant à attraper un des poursuivis.

Quand le jeu est bien conduit, ces mutations lui donnent une animation exceptionnelle et il devient très amusant.

Il se joue de préférence en hiver; c'est alors un exercice très salutaire.

LE PONT-LEVIS.

(Nombre de joueurs : 12 à 30.)

Deux joueurs se placent en face l'un de l'autre et forment le pont-levis en se tenant par les deux mains, qu'ils élèvent le plus possible.

Les autres joueurs se placent à la file et se présentent devant l'entrée du pont-levis; ils demandent l'entrée en baissant plusieurs fois la tête.

Ceux qui composent le pont-levis répondent :

> Par trois fois on passera,
> Mais à la dernière passe,
> Par ceux sous qui l'on passe,
> Qui sera pris restera.

Ceux qui sont à la file passent la première fois en répétant le couplet; puis les premiers passés tournent vers la droite pour repasser de nouveau pendant que défilent les derniers et toujours en chantant le couplet.

Les deux premières fois le pont-levis reste levé, mais à la troisième passe le pont-levis s'abat sur les joueurs et cherche à les faire successivement prisonniers. Ces derniers évitent d'être saisis en passant très rapidement.

Lorsqu'il y a deux joueurs de pris par le pont-levis ils forment, à quelques mètres de distance, un deuxième pont-levis, et les joueurs qui n'ont pas été pris demandent de nouveau le passage.

Le jeu se continue jusqu'à ce que tous les joueurs soient devenus pont-levis.

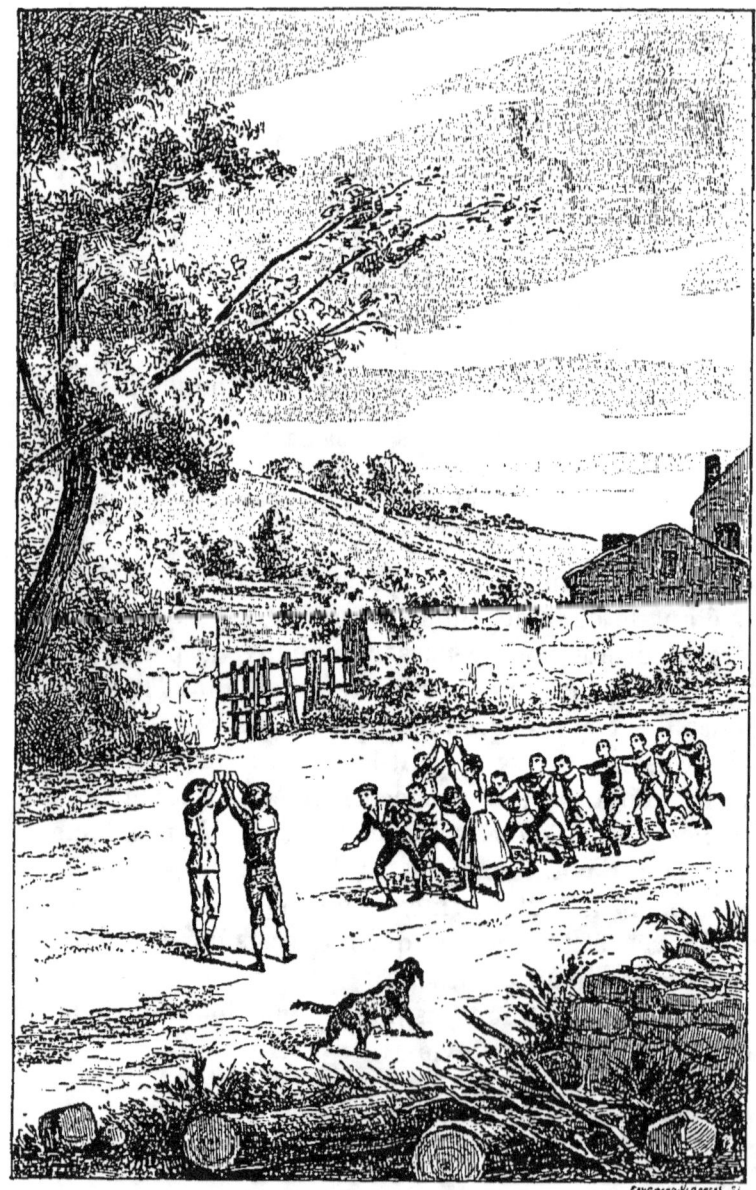

LE PONT-LEVIS.

LE JEU DU MOUCHOIR.
(Nombre de joueurs : 10 à 50.)

Les joueurs sont disposés en cercle, laissant un intervalle entre chacun d'eux et tous regardent le centre.

Un joueur de bonne volonté commence le jeu ; il prend un mouchoir roulé en gauche, court autour du cercle et laisse tomber son mouchoir derrière un des joueurs, en choisissant de préférence celui qui est le moins attentif. Ce dernier doit quitter immédiatement sa place, ramasser le mouchoir et courir après le premier. Celui-ci doit faire le tour du cercle et venir se placer à l'endroit qui est laissé libre par le départ du deuxième joueur qui le poursuit, et sans être attrapé par lui. Le poursuivant devient à son tour poursuivi en laissant tomber son mouchoir derrière un autre joueur qui le ramasse et vient, après un tour de cercle, se mettre à sa place.

Le jeu se continue ainsi jusqu'à ce que tous les joueurs aient été poursuivants et poursuivis, car il faut autant que possible laisser tomber le mouchoir successivement derrière tous les joueurs.

Le joueur qui se laisse attraper avant d'arriver à la place de celui derrière lequel il a laissé tomber son mouchoir est mis en pénitence au milieu du cercle, jusqu'à ce qu'un autre joueur, attrapé à son tour, vienne le remplacer.

Celui qui ne s'aperçoit pas que le mouchoir est derrière lui va également en pénitence, lorsque celui qui l'a laissé tomber est revenu auprès de lui après avoir fait le tour du cercle. Est également mis en pénitence le joueur qui avertit celui qui a le mouchoir derrière lui.

LA MARELLE.

(Nombre de joueurs : 4 à 12.)

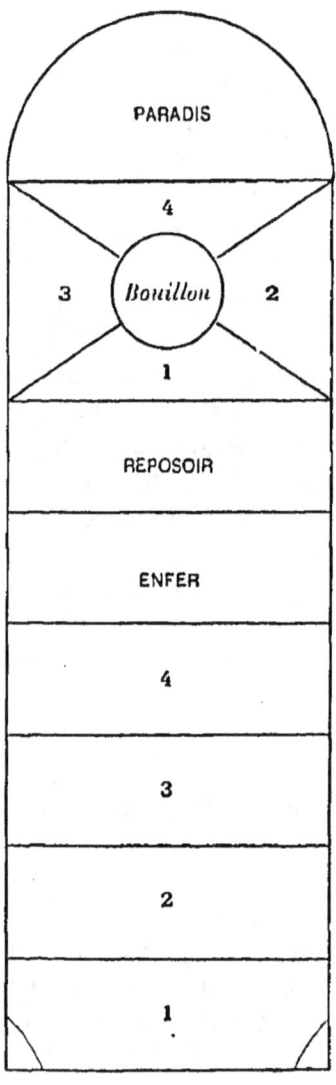

On trace sur le sol la *marelle*. D'abord un grand rectangle de 6 mètres de long sur 3 de large que l'on divise dans le sens de la largeur en six parties égales, de manière à former six rectangles. Les quatre premiers sont numérotés 1, 2, 3 et 4, le cinquième rectangle est l'*enfer*, et le sixième le *reposoir*; aux deux coins, sur la base du premier rectangle, on dessine deux arcs de cercle qui s'appellent *les flammes*.

On trace ensuite un septième rectangle du double des autres et on le divise par deux diagonales en quatre triangles, numérotés de 1 à 4, que l'on appelle *culottes*. On peut aussi, pour augmenter les difficultés, tracer un cercle au point de rencontre des deux diagonales; ce cercle se nomme *bouillon*. Enfin pour couronner la marelle on figure, à la suite du rectangle des

8

culottes, un demi-cercle qui représente le *paradis*.

Ces préparatifs terminés chacun des joueurs prend sa marelle ou palet. C'est un disque en métal de 0m,05 ou 0m,06 de diamètre. A défaut de palet, on taille en circonférence une tuile ou une pierre plate et légère.

Le premier joueur que le sort a désigné lance sa marelle dans le premier rectangle, y saute à cloche-pied et s'efforce de faire sortir sa marelle avec le pied. Il lance ensuite sa marelle dans le deuxième rectangle, s'y rend à cloche-pied en passant par le premier et la fait sortir en revenant par le même chemin. Il procède de la même façon pour les deux rectangles suivants.

Quant à l'*enfer*, ni le joueur ni la marelle ne doivent y entrer; on le franchit sous peine de recommencer tout le jeu.

Dans le *reposoir* on peut mettre les deux pieds à terre, mais en le quittant pour entrer dans les *culottes*, il faut sauter en même temps dans les compartiments 2 et 3, le pied droit dans le n° 2 et le pied gauche dans le n° 3, puis se retourner en sautant de manière à se trouver le pied droit dans le n° 3 et le pied gauche dans le n° 2; ensuite on saute dans les compartiments 1 et 4, le pied droit dans le n° 1 et le pied gauche dans le n° 4. On retire le pied du n° 4 et on se trouve à cloche-pied dans le n° 1 où la marelle a été lancée. Il faut la faire passer dans les trois autres culottes et la faire sortir ensuite par tous les rectangles.

Au dernier tour on lance la marelle dans le paradis, et après s'y être rendu à cloche-pied et avoir sauté les culottes comme il a été dit, il faut pour gagner la partie faire sortir la marelle d'un seul coup de pied et lui faire franchir tous les rectangles.

Si on lance la marelle dans un autre rectangle que

celui qu'il faut, si elle s'arrête sur une raie, dans l'enfer si elle passe dans les flammes, si on la fait sortir par les côtés, ou bien si l'on marche sur une raie ou dans l'enfer, on doit céder son tour au joueur suivant, et on reprend à l'endroit où l'on en était resté.

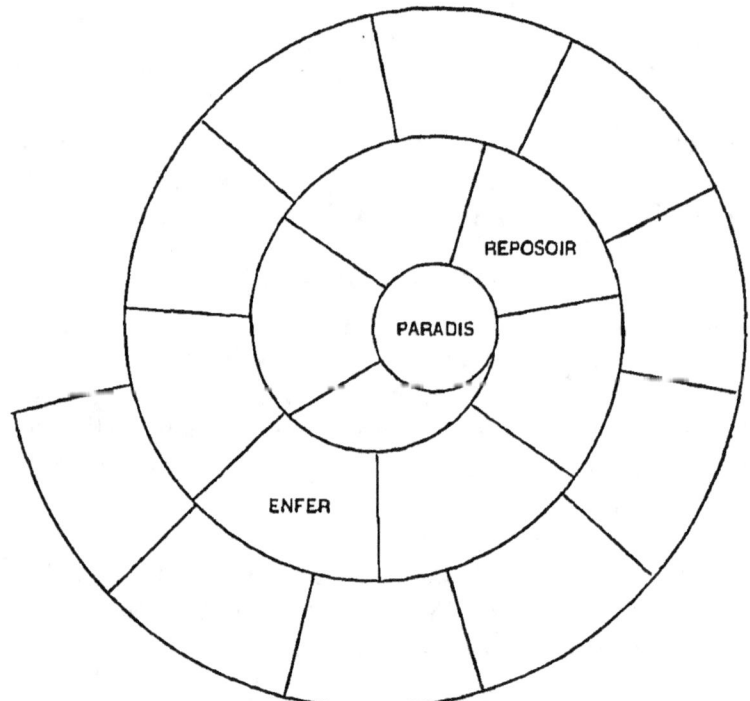

LA MARELLE RONDE.

(Nombre de joueurs : 4 à 12.)

Ce sont les mêmes règles que pour la marelle ordinaire, la figure seule diffère ; elle a la forme d'un escargot. Le cercle du milieu représente le *Paradis* ; l'*Enfer* et le *Reposoir* sont indiqués vers le milieu du jeu par les lettres E et R.

LA MARELLE DES JOURS.

(Nombre de Joueurs : 4 à 12.)

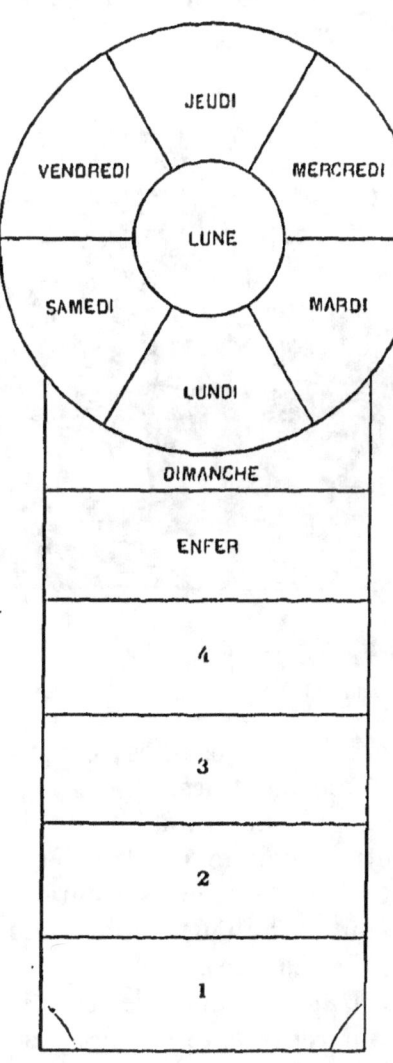

La figure se trace jusqu'au reposoir, comme pour la marelle ordinaire. On couronne le jeu par un grand cercle, divisé en six parties égales, représentant les jours de la semaine; le reposoir prend le nom de *dimanche*; le *lundi* vient immédiatement au-dessus, puis le *mardi* à droite et les autres jours en continuant.

Au milieu du grand cercle on en trace un plus petit, qui représente la *lune*.

Le jeu se joue d'après les principes de la marelle ordinaire, et les jours se font dans l'ordre de la semaine, en repassant dans les jours précédents pour sortir, en évitant de mettre le pied ou d'en-

voyer le palet dans la *lune*, sous peine de recommencer tout le jeu.

Après le *samedi*, on lance le palet dans la *lune*, et on l'en fait sortir d'un seul coup, comme il a été dit pour sortir du *paradis* dans LA MARELLE.

LA TOILETTE DE MADAME

(Nombre de joueurs : 6 à 12.)

Ce jeu est spécialement pour les jeunes filles; cependant, il peut se jouer entre garçons et filles.

Chacune des jeunes filles représente un objet de toilette : l'une le miroir, une autre le peigne, une troisième la poudre de riz, etc., et toutes s'assoient en cercle, excepté une qui se tient debout au milieu, à côté d'une chaise vide; c'est la femme de chambre.

Cette dernière appelle : « *Madame demande son miroir,* » alors la jeune fille qui représente le miroir se

lève et vient s'asseoir sur la chaise vide. La femme de chambre dit ensuite : « *Madame demande son peigne* » ; celle qui est assise au milieu reprend sa place, et la jeune fille qui représente le peigne vient occuper la chaise du milieu.

Lorsque la femme de chambre a appelé plusieurs objets de toilette, elle dit : « *Madame demande toute sa toilette.* » A ces mots, tout le monde se lève et doit changer de place. Pendant ce changement, la femme de chambre cherche à s'asseoir ; mais, comme la chaise du milieu doit rester libre, il s'ensuit qu'un des joueurs restera debout ; il paye un gage et prend le rôle de femme de chambre.

Les gages se restituent suivant convention.

CHAPITRE QUATRIÈME

JEUX D'ACTION SANS INSTRUMENTS

JEUX POUR GARÇONS

TABLE DU QUATRIÈME CHAPITRE

	Pages.
Le Statuaire	121
Les Animaux	122
Le Roi détrôné	124
Les Métiers	124
Le Boucher et les Moutons	125
Le Cheval fondu	128
L'Ours	129
L'Ours Martin	130
La Roue	131
Mère Garuche ou la Mouche	132
La Mère Garuche à cloche-pied	133
La vieille Mère Garuche	134
Le Bonhomme	135
L'Hirondelle	135
Les Fers ou le Guénif	136
Le Serpent ou la Carotte	138
Le Saute-Mouton	139
Le Saute-Mouton à la semelle	140
Le Saute-Mouton aux mouchoirs	141
Le Saute-Mouton aux couronnes	142
Le Saute-Mouton à la poursuite	142
Le Vise ou la Découverte	144
Le Vise à trois pas	145
Le Tournoi	146
La Chaîne	148
Les Barres	149
Les Barres forcées	151
La Chasse au cerf	151
Courses d'obstacles	153

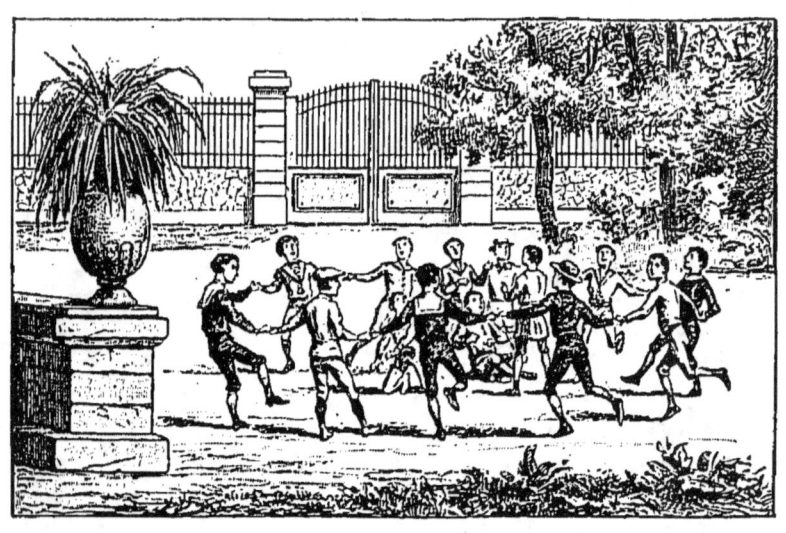

IV

JEUX POUR GARÇONS

LE STATUAIRE.

(Nombre de joueurs : 12 à 20.)

On tire au sort pour savoir quel joueur sera le *statuaire*. Ce dernier choisira trois de ses compagnons pour lui servir de statues. Tous les autres joueurs forment une ronde au milieu de laquelle statues et statuaire prennent place.

Pendant que la ronde se met en mouvement, le petit statuaire transforme ses trois amis en statues ; par exemple : il en accroupit un comme un tailleur sur son établi et lui dit : « *Couds ton pantalon et tire le fil sans lever les yeux, sans t'arrêter.* » Il transforme le deuxième en menuisier et lui dit : « *Pousse ton rabot*

sans discontinuer. » Le troisième devient joueur de guitare et pince ses cordes, etc.

Le statuaire dit alors aux joueurs qui forment la ronde de danser, recommande aux statues de ne pas bouger pendant qu'il va en ville, et sort du rond.

Les statues aussitôt se moquent de lui, dansent et sautent pendant que la ronde chante : « *Il est parti, il est parti!* »

« *Est-il loin?* » demandent les statues désobéissantes. « *Non! le voici! le voici!* »

Le statuaire revient en courant, s'ouvre un passage parmi les danseurs et punit la statue qui n'a pas repris sa place et sa posture en lui cédant son rôle de statuaire; celui-ci choisit de nouvelles statues, de nouvelles positions, et le jeu continue.

LES ANIMAUX.

(Nombre de joueurs : 10 à 20.)

On tire au sort pour désigner l'acheteur et le vendeur; les autres joueurs sont les animaux.

Le vendeur place ses animaux dans une enceinte tracée sur le sol et leur donne à chacun un nom : ours, lion, tigre, etc.

L'acheteur, qui s'était d'abord éloigné, s'approche lorsque tous les animaux sont désignés et s'arrête à la porte de la ménagerie. Il frappe, et le dialogue suivant s'établit entre lui et le vendeur :

L'Acheteur. — Pan! pan!
Le Vendeur. — Qui est là?
L'Acheteur. — C'est un marchand.
Le Vendeur. — Que voulez-vous?

L'Acheteur. — Acheter un animal.
Le Vendeur. — Combien le payez-vous?
L'Acheteur. — 10 francs (ou 15 ou 20 francs).
Le Vendeur. — Entrez.

L'acheteur pénètre dans l'enceinte et dit un nom d'animal. Si cet animal est représenté dans la ménagerie, le vendeur dit à haute voix : *Partez*, et l'animal désigné quitte l'enceinte et se met à courir. Pendant ce temps, le vendeur se fait payer le prix de la vente, que l'acheteur solde en frappant dix, quinze ou vingt fois dans la main du vendeur.

La somme payée, l'acheteur se met à la poursuite de l'animal qu'il a acheté et cherche à s'en emparer; celui-ci s'efforce d'échapper à la poursuite et tâche de rentrer à la ménagerie avant d'avoir été rejoint; dans ce cas, il prend un autre nom.

Si l'acheteur attrape l'animal qu'il a acheté, il lui coupe les oreilles et la queue, en lui donnant trois petits coups sur les oreilles et sur les reins, et ce dernier devient chien; il doit alors aider à attraper les autres animaux.

Le jeu se termine lorsque tous les animaux ont été pris par l'acheteur et sont devenus ses chiens.

LE ROI DÉTRÔNÉ.

(Nombre de joueurs : 8 à 12.)

C'est un jeu de promenade, car il faut un terrain accidenté. On choisit une butte, une élévation quelconque, et celui qui est désigné par le sort pour être roi monte sur cette élévation : c'est son trône. Il doit s'y maintenir le plus longtemps possible.

Les autres montent à l'assaut et cherchent à renverser le roi. Ils l'attaquent de front, à droite, à gauche, mais jamais par derrière, et cherchent, en le tirant ou en le poussant, à le déloger de son trône. Ce dernier se défend en cherchant à repousser ses adversaires.

Lorsque le roi est détrôné et que l'un des combattants a réussi à prendre sa place, celui-ci devient roi à son tour.

LES MÉTIERS.

(Nombre de joueurs : 5 à 10.)

Comme dans le cheval fondu, on désigne un gardien qui s'assoit, et le joueur qui doit remplir le rôle de cheval pose sa tête et ses bras sur les genoux du gardien.

Les autres joueurs sautent à califourchon sur le dos du cheval, mais l'un après l'autre.

Le cheval a choisi préalablement un métier quelconque, et parmi les instruments nécessaires à ce métier il en interdit un, dont il donne le nom au gardien, en faisant en sorte que les autres joueurs ne l'entendent pas.

Le premier cavalier saute à cheval et demande à haute voix : *Quel est votre métier ?* Le cheval répond : *Cordonnier*, si c'est le métier qu'il a choisi. — *A un bon cordonnier*, reprend le cavalier, *il faut une bonne alène.*

Si ce n'est pas le mot défendu, il descend de cheval et est remplacé par un autre cavalier. Tous les cavaliers passent successivement à cheval et doivent dire un nom se rapportant au métier de cordonnier, mais sans répéter le mot qui a déjà été donné. Celui qui prononce le mot défendu prend la place du cheval, et chaque cheval nouveau prend un nouveau métier.

Chaque cavalier ne doit pas répéter plus de trois fois le mot *il faut* avant de le faire suivre immédiatement du nom d'un instrument ; s'il tâtonnait plus longtemps, ou s'il donnait un nom déjà prononcé, il prendrait la place du cheval.

LE BOUCHER ET LES MOUTONS.

(Nombre de joueurs : 8 à 16.)

Trois joueurs remplissent un rôle particulier : l'un est *boucher*, l'autre *berger* et le troisième *bélier*.

Ce dernier se met à la tête des autres joueurs, qui sont tous des *moutons*, et sont assis, groupés en troupeau.

Le boucher s'avance vers le berger et lui demande à acheter ses moutons ; puis, sur la réponse du berger, il se dirige vers le troupeau et soulève chacun des moutons par-dessous les bras pour juger de leur poids.

Il marchande chacun d'eux et convient d'un prix pour le troupeau entier.

Cela fait, il prétexte une course pressée, dit qu'il reviendra bientôt prendre livraison du troupeau, et s'éloigne.

Le berger fait alors lever ses moutons et les conduit à la bergerie.

La bergerie est figurée par un carré assez grand tracé sur le sol. Les moutons se placent au fond, le bélier devant eux, au milieu de la bergerie, et le berger se tient dehors.

Le boucher, à son retour, s'approche du berger et lui paye le prix convenu. Puis il demande qu'on lui livre ses moutons. Le berger lui répond qu'il aille les prendre dans la bergerie.

Le boucher entre dans la bergerie et se dirige vers les moutons; mais il trouve devant lui le bélier qui lui barre le passage. S'il va à droite, les moutons vont à gauche, toujours défendus par le bélier.

Lorsqu'il réussit à saisir un mouton, il exige un gage et le conduit hors de la bergerie. Le jeu finit lorsque tous les moutons sont pris.

LE CHEVAL FONDU.

LE CHEVAL FONDU.
(Nombre de joueurs : 8 à 12.)

Les joueurs se divisent en deux camps égaux, qui remplissent alternativement le rôle de chevaux et celui de cavaliers. Puis on tire au sort pour désigner le camp qui commencera à représenter les chevaux.

Ceux-ci désignent un des leurs qui doit être leur gardien, lequel s'assoit solidement sur un banc ou sur un pan de mur. Les chevaux se placent à la suite l'un de l'autre ; le premier incline le haut du corps et appuie les bras et le front sur les genoux du gardien ; les autres prennent la même position en appuyant les mains et la tête sur l'extrémité du dos du cheval placé devant eux.

Lorsque tous les chevaux sont placés, les cavaliers se reculent à 8 ou 10 mètres.

Le premier s'élance et saute sur les chevaux pour arriver le plus près possible du gardien et laisser de la place aux autres, qui s'élancent successivement et doivent se trouver tous à cheval ensemble. Lorsque le dernier cavalier est à cheval, il frappe trois fois dans ses mains ; au dernier coup, tous les cavaliers descendent, et le jeu recommence.

Si les chevaux *fondent* c'est-à-dire fléchissent, ils conservent leur rôle.

Si, au contraire, un des cavaliers tombe de cheval ou touche seulement le sol avec son pied, ou bien si tous les cavaliers ne peuvent trouver place sur les chevaux, les rôles des deux camps sont intervertis et les cavaliers prennent la place de leurs montures.

JEUX POUR GARÇONS. 129

L'OURS.

(Nombre de joueurs : 12 à 20.)

Les joueurs se divisent en deux camps, et on tire au sort pour désigner celui des deux dont les membres figureront les *ours*. Ceux-ci choisissent un chef.

On trace ensuite un cercle dans lequel se placent les ours, de manière à former une chaîne arrondie ; chacun d'eux a le dos et la tête courbés et les bras appuyés sur les épaules de ses voisins.

Le chef trace un second cercle enfermant le premier, de façon à former autour une galerie de 2 mètres de large. C'est dans cet espace que se tient le chef ; il a pour mission de garder et de défendre ses animaux ; il tourne sans cesse autour d'eux.

Les joueurs de l'autre camp, appelés *sauteurs*, placés en dehors du cercle, s'élancent individuellement sur le

dos des ours et descendent pour recommencer ; mais ils doivent faire attention de ne pas se laisser toucher par le gardien des ours quand ils sont à terre dans l'intérieur du grand cercle. Si l'un d'eux est pris, le camp des sauteurs remplace celui des ours. Si les ours viennent à fléchir, à laisser rompre leur chaîne, la partie recommence et ils conservent leur rôle.

L'OURS MARTIN.
(Nombre de joueurs : 10 à 20.)

L'ours, désigné par le sort, est enfermé dans un cercle tracé sur le sol d'environ 2 mètres de diamètre. Il choisit un des joueurs qui devient son maître et est chargé de le protéger. Ce dernier prend une corde de 1 mètre de longueur, la passe au bras de l'ours et garde l'extrémité dans la main gauche, tandis que de la main droite il tient sa *garuche* (mouchoir plié en deux, de coin en coin, avec un nœud à l'une des extrémités).

Les joueurs viennent frapper l'ours avec leurs garuches, mais pour y réussir ils sont obligés de mettre un pied dans le cercle. C'est à ce moment que le maître cherche à toucher les joueurs avec sa garuche, sans toutefois lâcher la corde. Celui qui est touché devient l'ours d'une nouvelle partie et choisit un nouveau maître. Si un des joueurs frappe le maître ou l'ours à la tête, il devient ours à l'instant.

LA ROUE.

(Nombre de joueurs : 8.)

Ce jeu se joue à huit, dont quatre grands et quatre petits. Les petits sont assis, formant une croix, les pieds se touchant. Les quatre grands se tiennent debout placés entre chaque petit et les tenant par la main.

Au signal donné, les petits se raidissent de façon à détacher de terre le haut du corps, les pieds seuls touchant le sol, et les grands se mettent à tourner rapidement. Les pieds des petits servent de pivot à la roue.

Le jeu consiste, pour les petits, à lasser les grands sans cesser de former la croix ; pour les grands à obliger les petits à détacher leurs pieds les uns des autres.

Lorsque les grands s'arrêtent, ils ne doivent pas lâcher les petits, qui pourraient se blesser en tombant.

MÈRE GARUCHE OU LA MOUCHE.

(Nombre de joueurs : 20 à 50.)

A ce jeu, chacun des joueurs dispose son mouchoir en garuche, en le pliant et le tressant en anguille. On désigne le joueur qui doit remplir le rôle de la mère Garuche; ce doit être un des plus agiles.

La mère Garuche trace sur le sol les limites de son camp, à l'une des extrémités de la cour ou de l'emplacement dont on dispose, et les autres joueurs, leur garuche à la main, sont dispersés en dehors du camp, dont l'entrée leur est interdite.

La mère Garuche sort de son camp en criant à haute voix : *La mère Garuche sort de son camp*, et elle se met à la poursuite des joueurs, sa garuche à la main.

Lorsqu'elle en touche un avec sa garuche, il devient son enfant, et tous deux doivent se réfugier dans le camp en courant, poursuivis par les autres joueurs, qui leur appliquent des coups de garuche sur le dos et dans les jambes.

A la seconde sortie, la mère Garuche tient son enfant par la garuche, et tous deux se lancent à la poursuite des joueurs; la mère Garuche a seule le droit de prendre avec sa garuche; l'enfant peut arrêter un des coureurs au passage, mais ce dernier n'est prisonnier que lorsqu'il a été touché par la mère.

Les nouveaux enfants se tiennent tous par leur garuche, formant une chaîne qui arrête les joueurs et permet à la mère de les frapper.

Chaque fois qu'un joueur est pris, la chaîne se rompt, et tous les enfants et la mère sont poursuivis à coups de garuche jusqu'au camp. Il en est de même si les

enfants se quittent accidentellement, si les joueurs parviennent à rompre la chaîne, ou bien encore si les enfants oublient de crier, en sortant : *La mère Garuche et ses enfants sortent du camp.*

Celui qui frappe à tort doit se constituer prisonnier. La partie est terminée lorsque la mère Garuche a pris tous les joueurs.

Nota. — Ce jeu s'appelle aussi LA MOUCHE. La mouche remplace la mère Garuche et quand elle sort de son camp, elle crie : *Un, deux, trois, la mouche part.*

Cependant, comme le rôle de la mère Garuche n'est pas le plus agréable, on peut convenir que lorsqu'elle aura fait quatre prisonniers, par exemple, elle sera libérée, et ira se perdre dans les rangs des autres joueurs. C'est le premier prisonnier qui devient alors mère Garuche à son tour. Quand une cinquième capture est faite, il s'en va lui aussi, le deuxième prisonnier le remplace, et ainsi de suite.

LA MÈRE GARUCHE A CLOCHE-PIED.
(Nombre de joueurs : 10 à 30.)

Les préparatifs sont les mêmes que pour le jeu précédent.

La mère Garuche sort du camp à cloche-pied et cherche à prendre un des joueurs en lançant après lui sa garuche roulée en boule. Si elle n'attrape personne, on lui laisse ramasser sa garuche et on la reconduit au camp à coups de garuche. Il en est de même si elle marche ; mais il est défendu de la pousser.

Lorsqu'elle a pris un joueur, il devient son enfant; elle sort avec lui en le tenant par la main et en courant; puis ils se séparent, et chacun d'eux, à cloche-pied, cherche à atteindre quelqu'un avec sa garuche.

On peut changer de pied tous les quinze ou vingt pas, mais il est défendu de marcher, même un seul pas; si l'une des garuches vient à marcher, on les frappe toutes en les reconduisant au camp.

LA VIEILLE MÈRE GARUCHE.
(Nombre de joueurs : 10 à 30.)

C'est le jeu précédent, simplifié par la suppression des enfants.

Il n'y a, pendant tout le jeu, qu'une mère Garuche.

Elle sort du camp à cloche-pied, en criant : *Mère Garuche sort du camp*. Lorsqu'elle atteint un joueur en lançant sa garuche, celui-ci la remplace, et il est reconduit au camp à coups de garuche. Si la mère Garuche n'a atteint personne, on lui laisse ramasser son mouchoir et on lui fait la conduite avec les mêmes honneurs.

LE BONHOMME.

(Nombre de joueurs : 10 à 30.)

Ce jeu est encore une variante de la Mère Garuche.

Bonhomme sort du camp en criant : *Bonhomme sort de sa maison pour aller chercher son fils!* Il doit marcher clopin-clopant, sautant deux fois sur chaque pied.

Le premier joueur qu'il attrape avec sa garuche est son fils, qui est conduit au camp à coups de garuche. Si Bonhomme rentre clopin-clopant, on ne le frappe pas

Au deuxième tour, Bonhomme crie : *Bonhomme sort avec son fils pour aller chercher sa marmite!* Au troisième tour, *Bonhomme envoie son fils et sa marmite chercher un poireau;* au quatrième tour, *un navet*, etc., jusqu'à la fin de la partie.

Une fois sortis du camp, tous doivent garder le silence; Bonhomme seul a le droit de parler. S'ils parlaient, ou marchaient autrement que clopin-clopant, ils seraient reconduits au camp à coups de garuche. Seul, Bonhomme évite les coups, en rentrant clopin-clopant.

L'HIRONDELLE.

(Nombre de joueurs : 8 à 1

On tire au sort pour désigner celui qui sera l'*hirondelle*. On lui bande les yeux, comme au Colin-Maillard, et on le place debout, les jambes écartées, sur une ligne tracée sur le sol.

Les autres joueurs viennent se mettre derrière l'hirondelle, et, à tour de rôle, lancent leur garuche à travers ses jambes, le plus loin possible.

Quand toutes les garuches sont lancées, on prévient l'hirondelle, qui se met à leur recherche. Elle se baisse, explore le sol avec ses mains, toujours en avançant.

A mesure qu'elle laisse derrière elle des garuches, leurs propriétaires peuvent les ramasser; mais si elle en touche une, celui à qui elle appartient remplace l'hirondelle, et les autres joueurs lui souhaitent la bienvenue en le poursuivant à coups de garuche pendant qu'il fait le tour de l'emplacement du jeu.

LES FERS OU LE GUÉNIF.
(Nombre de joueurs : 10 à 50.)

Un des joueurs, désigné par le sort pour commencer le jeu, se retire derrière les limites du camp. Là il est inviolable. — Il sort en courant et en criant : *un, deux, trois, le guénif part!* pour tâcher d'attraper un des autres joueurs, mais il doit garder tout le temps ses deux mains jointes devant lui. Dès qu'il a touché un

joueur, il décroise les mains et regagne au plus vite le camp, ainsi que son prisonnier, car ses camarades les poursuivent.

Si l'un des deux est atteint, il doit porter sur le dos jusqu'au camp celui qui l'a attrapé.

A la sortie suivante, ils se tiennent par la main et les choses se passent comme précédemment quel que soit le nombre des captures faites par le guénif.

Le guénif seul a le droit de frapper avec la main pour faire un prisonnier; mais celui de ses compagnons qui forme l'autre extrémité de la chaîne peut retenir quelqu'un et appeler le guénif pour qu'il vienne le toucher.

Le jeu se continue jusqu'à ce que tous les joueurs soient pris, ou bien on peut adopter la convention que nous avons indiquée à la fin de la mère Garuche.
(Voir page 133.)

LE SERPENT OU LA CAROTTE.

(Nombre de joueurs : 6 à 12.)

Chaque joueur roule son mouchoir en anguille et y fait un nœud.

Pour déterminer le rang que devront prendre les joueurs, ceux-ci se placent sur une ligne droite tracée sur le sol; ils se baissent et lancent leur mouchoir entre leurs jambes, de manière à ce qu'il passe par-dessus leur tête.

Celui qui a lancé son mouchoir le plus loin est classé

premier; les autres viennent à la suite d'après la distance franchie par leur mouchoir.

Le classement fini, chacun défait le nœud du mouchoir et le met, tout roulé en anguille, à la place qu'il doit occuper. Les mouchoirs sont ainsi disposés en barres parallèles distantes entre elles de 60 à 80 centimètres.

Le premier joueur s'élance, sautant successivement à cloche-pied par-dessus tous les mouchoirs, en allant et en revenant; puis il passe en serpentant à travers les rangées de mouchoirs, et revenu à son point de départ, il se baisse, prend son mouchoir entre ses dents et le jette par-dessus la tête.

S'il pose à terre le pied qu'il doit tenir en l'air, s'il touche l'un des mouchoirs, s'il ne réussit pas à faire passer le sien par-dessus la tête, il va mettre son mou-

choir à la queue et il aura à recommencer quand son tour reviendra.

Celui qui reste le dernier est le perdant. Il est soumis à la *flagellation* ou à la *bastonnade;* c'est-à-dire qu'il doit passer trois fois au galop entre les deux files formées par les gagnants. Ceux-ci le frappent au passage avec leur mouchoir roulé en anguille, mais sans nœud.

LE SAUTE-MOUTON.

(Nombre de joueurs : 8 à 12.)

On débute de la manière suivante :

On trace sur le sol une ligne ; c'est le but, duquel chaque joueur saute le plus loin possible. Celui qui a sauté le plus loin prend le numéro 1, et les autres se numérotent d'après l'ordre des sauts ; celui qui a sauté le moins loin est le mouton.

Le mouton se place alors sur la raie, courbe le dos,

met ses deux mains sur ses genoux et baisse la tête. Les autres joueurs, en commençant par le numéro 1, sautent par-dessus son dos en y appuyant légèrement les mains, mais sans le toucher avec les pieds.

A chaque tour, les sauteurs doivent prononcer, en franchissant le mouton, certains mots convenus, qui varient suivant les pays. A l'un des tours, déterminé d'avance, on saute sans rien dire.

Toute infraction aux règles établies a pour conséquence de délivrer le mouton, dont le coupable prend la place.

Le saute-mouton que nous venons de décrire est le plus simple, mais ce jeu comporte un grand nombre de variétés. Une des plus intéressantes est le saute-mouton à la semelle.

LE SAUTE-MOUTON A LA SEMELLE.

(Nombre de joueurs : 6 à 12.)

Le début est absolument le même que dans le jeu précédent.

Le premier tour terminé, le mouton s'éloigne du but de la longueur de son pied droit, posé en équerre au milieu du gauche, et augmente la distance de la même manière après chaque tour.

Les joueurs ne doivent pas dépasser la ligne pour sauter les quatre premiers tours; du cinquième au neuvième, ils ont le droit de faire un pas au delà de la ligne, et après le neuvième tour deux pas.

Au douzième tour, qui est le dernier, on fait la promenade, c'est-à-dire que les joueurs font autant de pas qu'ils le désirent avant de sauter.

La partie terminée, le dernier des sauteurs prend la place du mouton.

Lorsque l'un des sauteurs marche sur la ligne, touche la tête du mouton ou ne le franchit pas, il devient mouton et le jeu recommence au premier tour.

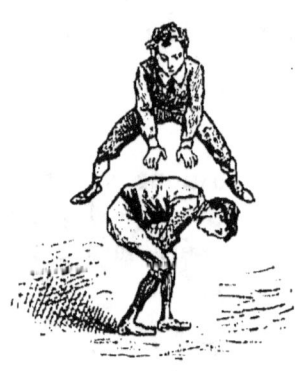

LE SAUTE-MOUTON AUX MOUCHOIRS.

(Nombre de joueurs : 8 à 12.)

On procède comme pour le saute-mouton ordinaire; mais, au second tour, chacun des joueurs dépose en sautant son mouchoir, roulé en garuche, sur le dos du mouton. Les mouchoirs doivent être déposés les uns à côté des autres, de manière qu'au troisième tour chaque joueur puisse retirer le sien sans déranger les autres.

Au quatrième tour, on les dépose de nouveau pour les retirer au cinquième, et ainsi de suite.

Celui des sauteurs qui ne dépose pas son mouchoir ou le fait tomber, qui ne reprend pas le sien ou en fait tomber un autre, devient mouton.

LE SAUTE-MOUTON AUX COURONNES.

(Nombre de joueurs : 8 à 12.)

On fait les mêmes préparatifs que pour le saute-mouton ordinaire; mais chaque joueur roule son mouchoir en couronne et le place sur sa tête.

Au premier tour, en sautant, il le lance en avant, sans se servir de ses mains, de manière qu'il tombe au delà du mouton.

Au second tour, les joueurs ramassent leur couronne après le saut, mais sans que les pieds puissent changer de place; ils doivent éviter, en tombant, que leurs pieds touchent une autre couronne.

Au troisième tour, on lance la couronne de la même façon; mais, au quatrième tour, on la ramasse avec les dents, toujours sans changer de place.

Aux cinquième et septième tours, on la lance de la même manière; mais au sixième tour, on la ramasse en tombant sur le pied droit, et au huitième en tombant sur le pied gauche.

Si un joueur manque aux règles du saute-mouton, ou bien s'il ne lance pas sa couronne au delà du mouton, s'il ne peut la ramasser parce qu'elle est trop loin de l'endroit où il est tombé, si ses pieds portent en tombant sur une autre couronne, il prend la place du mouton.

LE SAUTE-MOUTON A LA POURSUITE.

(Nombre de joueurs : 6 à 12.)

Il n'y a aucune règle spéciale. Quand un sauteur a franchi le mouton, il va se placer à quelques pas, en

LE SAUTE-MOUTON AUX COURONNES.

mouton lui aussi. Le joueur qui vient après a donc deux moutons à franchir successivement. Cela fait, il se met également en posture ; le troisième sauteur franchit l'un après l'autre trois moutons, et ainsi de suite. Quand tous les joueurs ont franchi le premier mouton, celui-ci reprend sa liberté et franchit les autres à son tour. Après quoi, il se place le dernier de la série des moutons et la poursuite continue indéfiniment.

LE VISE OU LA DÉCOUVERTE.

(Nombre de joueurs : 6 à 20.)

On se divise en deux bandes, puis le sort désigne la bande des *trimeurs*. Les autres vont se cacher.

Les trimeurs, restés au camp, et la tête tournée de façon à ne pas voir leurs camarades, comptent jusqu'à un nombre déterminé. Cela fait, ils se retournent et s'en vont à la découverte.

Ils doivent chercher à voir leurs adversaires, mais ne s'avancent qu'avec les plus grandes précautions ; on va comprendre pourquoi.

Du plus loin qu'un des trimeurs aperçoit un des adversaires, il crie à tue-tête : *vise X...*, ou *découverte sur X...* A ce signal, tous les trimeurs regagnent le camp au plus vite, car le visé s'élance et cherche à toucher l'un d'eux.

S'il y parvient, la partie recommence, les trimeurs continuant à trimer, et tous ceux qu'ils avaient précédemment découvert allant se recacher.

Si, au contraire, le visé n'atteint personne, les trimeurs, après avoir touché barre au camp, reprennent leurs recherches.

Il arrive quelquefois qu'un visé, sans parvenir à toucher un des trimeurs qui fuient vers le camp, arrive à lui barrer la route, à l'empêcher de passer. En ce cas, il appelle de toutes ses forces : *au secours ! au secours !...*

A ces cris, tous les camarades de sa bande sortent de leurs cachettes et viennent lui prêter main-forte pour prendre le trimeur.

Si celui-ci se laisse prendre, la partie recommence, comme nous l'avons dit plus haut, au préjudice des trimeurs.

Si, au contraire, ces derniers réussissent à découvrir tous leurs adversaires sans qu'aucun d'eux se fasse prendre, les rôles changent, et ceux qui étaient allés se cacher deviennent les trimeurs.

LE VISE A TROIS PAS.
(Nombre de joueurs : 12 à 20.)

Ce jeu, désigné dans tous les recueils sous le nom de *Vise à trois pas*, est tout simplement un jeu de cache-cache pour les grands.

Les joueurs se divisent en deux camps, les *trimeurs* et ceux qui vont se cacher.

Les premiers tracent l'enceinte de leur camp à l'extrémité du champ de jeu et se tournent du côté opposé pendant que leurs adversaires vont se cacher. Lorsque ces derniers crient : *C'est fait*, les trimeurs partent à leur recherche, mais ils ne doivent s'avancer qu'avec précaution.

Lorsqu'un trimeur aperçoit un adversaire dans sa cachette, il doit avancer vers lui au moins à la distance de trois pas et crier : *Vise X...*

A ce cri, tous les trimeurs doivent faire demi-tour et rentrer au camp; le joueur qui a été visé s'élance à leur poursuite. S'il en attrape un, son parti a gagné et les rôles changent. Si, au contraire, il n'a atteint personne, il reste prisonnier au camp des trimeurs.

On recommence alors à se cacher, et les trimeurs doivent, pour gagner, viser tous leurs adversaires et les faire prisonniers.

Les trimeurs doivent être tous sortis du camp et en être éloignés au moins de trois pas lorsqu'un des leurs vise un joueur caché.

La valeur de trois pas pour viser valablement peut être augmentée suivant convention.

LE TOURNOI.
(Nombre de joueurs : 19 à 50.)

Voici un jeu que nous ne recommandons pas, car il entraîne mainte chute, mainte bosse au front; mais il existe : à ce titre, nous devions le signaler, et nous devons

même à la vérité de constater qu'il amuse beaucoup le peuple turbulent des garçons.

Il comporte un *chef de partie*, des *chevaux* et des *cavaliers*.

Il nous paraît à peine nécessaire d'indiquer que les chevaux doivent être les joueurs les plus robustes, les cavaliers, au contraire, les joueurs les plus légers.

Montures et cavaliers s'étant mutuellement choisis, on se divise en deux camps.

Les combattants se rangent sur deux lignes, à une certaine distance, chaque groupe ayant en face de lui un groupe ennemi.

Au signal du chef de partie, chaque ligne s'ébranle, les montures s'élancent au galop contre la ligne qu'elles ont en face d'elles.

Les cavaliers s'empoignent et cherchent à se désarçonner.

Tout cavalier désarçonné est hors de combat, ainsi que sa monture.

Le chef de partie compte les vaincus, et quand il y en a un certain nombre, déterminé d'avance, dans un des deux camps, il arrête la bataille qui se trouve gagnée par le camp adverse.

LA CHAINE.

(Nombre de joueurs : 20 à 60.)

Les joueurs se partagent en deux camps de force égale; puis, tous ceux du même camp se tiennent par la main, de manière à former une grande chaîne.

Les deux chaînes s'avancent l'une contre l'autre en ligne de bataille, et lorsqu'elles sont à vingt pas de distance, l'une d'elles, désignée par le sort, engage les hostilités en envoyant un de ses joueurs, qui a pour mission de couper l'autre chaîne.

Celui-ci se précipite entre deux joueurs et cherche à les séparer en écartant leurs poignets; il va d'un endroit à l'autre, en choisissant de préférence les plus faibles.

S'il parvient à séparer la chaîne, il emmène le tronçon le plus court, qui s'ajoute à la chaîne dont il fait partie.

S'il ne réussit pas, après quatre ou cinq tentatives (le nombre en est fixé d'avance), il reste comme prisonnier à la chaîne qu'il a attaquée.

L'autre chaîne attaque à son tour, d'après les mêmes règles, et ainsi de suite. La partie prend fin lorsque tous les joueurs sont réunis à une même chaîne.

Les chaînes doivent se méfier des coupeurs qui n'ont pas réussi et qu'elles gardent comme prisonniers. On les place entre deux joueurs vigoureux, et de préférence à l'une des extrémités, afin que, s'ils se laissent couper, ils n'entraînent que peu de monde avec eux.

LES BARRES.

(Nombre de joueurs : 16 à 40.)

Il faut au moins seize joueurs pour faire une belle partie de barres; ils se divisent en deux groupes de même nombre et aussi de même force, et s'établissent dans deux camps éloignés d'environ 40 mètres l'un de l'autre.

Pour engager la partie, un des joueurs d'un groupe, que l'on choisit parmi les meilleurs coureurs, s'avance vers le camp ennemi, où tous les adversaires, sur la limite du camp, tendent la main droite. Il frappe trois coups dans la main d'un joueur; mais il peut aussi frapper dans trois mains différentes; celui qui reçoit le troisième coup s'élance à sa poursuite et essaye de l'atteindre et de le faire prisonnier; mais il est bientôt obligé de faire demi-tour, car plusieurs joueurs du camp opposé sortent aussitôt au secours de celui *qui a engagé*.

La règle principale, pour faire un prisonnier, est d'avoir *barres* sur lui, c'est-à-dire avoir quitté son camp après qu'il a quitté le sien.

Celui qui prend frappe légèrement de la main celui qui l'atteint en criant : *Pris !*

Le prisonnier se place à trois pas du camp ennemi, la main tendue vers son camp, en attendant un libérateur. Lorsqu'il y en a plusieurs, ils se placent à la suite les uns des autres, se tenant par la main, et forment une chaîne qui s'allonge vers leur camp.

Pour que les prisonniers soient délivrés, il suffit qu'un joueur de leur camp vienne toucher la main de celui qui est placé en avant.

Celui qui délivre doit crier : *Délivré !*

Lorsqu'un joueur a pris ou délivré, le jeu s'arrête, et il doit aller engager, comme au début du jeu.

La partie est gagnée dès qu'un camp a fait le nombre de prisonniers fixé d'avance.

OBSERVATIONS.

Lorsqu'un joueur crie à faux : *Pris !* ou *Délivré !* il doit se constituer prisonnier.

Si un des joueurs parvient dans le camp ennemi, ce qui s'appelle *forcer le camp*, il peut y rester jusqu'à ce qu'un des autres joueurs ait pris ou délivré ; alors, pendant que le jeu est suspendu, il peut retourner dans son camp sans être inquiété. Mais s'il quitte le camp avant la trêve, il peut être poursuivi.

BARRES FORCÉES.

(Nombre de joueurs : 16 à 40.)

Les règles de ce jeu ne diffèrent pas de celles du précédent. Seulement, on ne délivre pas les prisonniers, qui viennent augmenter le nombre des combattants du parti qui les a pris.

Le jeu cesse lorsqu'un des camps est réduit à un nombre de combattants convenu d'avance.

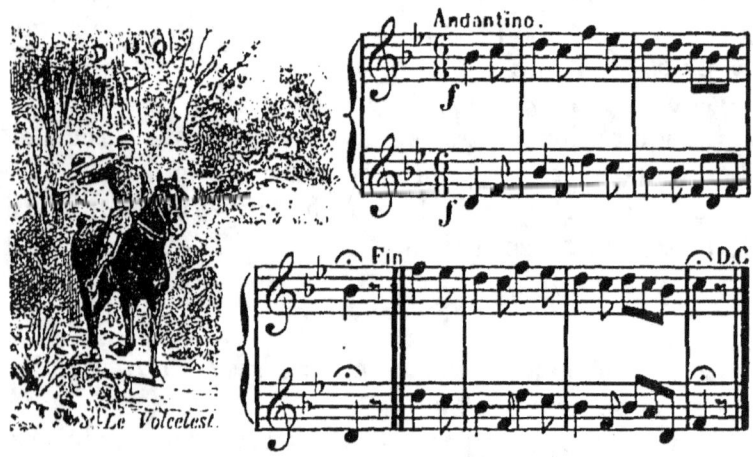

LA CHASSE AU CERF.

(Nombre de joueurs : 15 à 30.)

Il faut, pour ce jeu, un emplacement assez vaste, une prairie par exemple, dans laquelle on détermine les points du champ de jeu. Au milieu de l'emplacement

(1) Le duo ci-dessus est extrait du *Livre de musique*, par Claude Augé, publié à la Librairie Larousse.

choisi, on trace un cercle, que l'on délimite avec plusieurs piquets et un cordeau qui fait le tour. C'est l'étang.

De distance en distance on établit des barrières, avec deux piquets qui permettent de tendre un cordeau.

Un des joueurs prend le rôle de *cerf;* les autres se divisent en deux camps : les *chiens* et les *chasseurs*.

Le cerf se tient en avant des chasseurs, autour desquels sont rangés les chiens. Les chasseurs imitent le son du cor.

Le cerf part, franchit les obstacles, repart, toujours bondissant. Les chasseurs lancent les chiens à sa poursuite.

Ceux-ci n'ont pas le droit d'attaquer le cerf ; ils cherchent seulement à lui barrer le chemin pour le forcer à prendre une certaine direction et le rabattre sur les chasseurs.

Tout chien touché par le cerf est mort et hors de jeu.

Les chasseurs ne peuvent marcher qu'au pas ; ils tâchent de cerner le cerf pour l'attraper. Si celui-ci réussit à se jeter dans l'étang, il est vainqueur.

COURSE D'OBSTACLES.

(Nombre de joueurs : 10 à 20.)

On trace sur le terrain un champ de course qui peut avoir soit la forme d'un rectangle très allongé (v. page 154), soit la forme d'un rectangle à coins arrondis, comme le représente la figure ci-dessous :

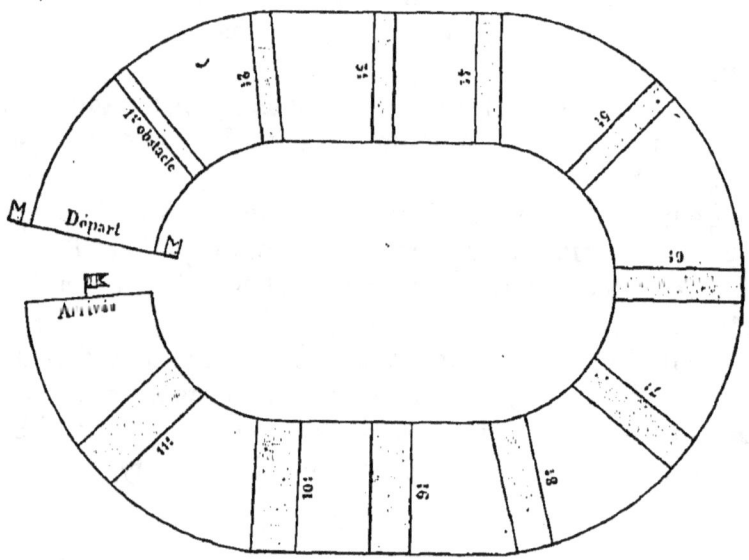

La piste doit être plus ou moins large, suivant le nombre des joueurs, de façon qu'ils puissent aborder les obstacles tous ensemble.

Des raies parallèles, tracées dans la largeur de la piste, figurent les obstacles à franchir. L'écartement des raies va en augmentant à mesure qu'on avance, de manière à obliger les coureurs à prendre plus d'élan et à déployer plus de vigueur. On peut aussi augmenter les difficultés pour les derniers obstacles, en tendant,

sur la première raie, un cordeau retenu à une certaine hauteur par deux piquets.

Il faut avoir soin, pour éviter les accidents, de ne jamais attacher les cordeaux aux piquets. On pose simplement la corde sur les piquets ; une pierre attachée à chaque bout suffit pour la tendre horizontalement.

Les points de départ et d'arrivée se marquent généralement par de petits drapeaux.

La course commence au signal donné par un des joueurs, désigné comme juge. Les coureurs partent et doivent franchir tous les obstacles sans les toucher et sans tomber.

Toutefois, rien n'empêche de convenir qu'il sera loisible aux concurrents de continuer à courir même après une chute et de rattraper, s'ils le peuvent, leurs camarades.

Celui qui arrive le premier est le gagnant.

On peut aussi faire la course individuellement ; dans ce cas, ceux qui ont réussi la première fois recommencent jusqu'à ce qu'il ne reste plus qu'un seul vainqueur.

SECONDE PARTIE

CHAPITRE PREMIER

JEUX PAISIBLES AVEC INSTRUMENTS

POUR

JEUNES GARÇONS ET JEUNES FILLES

TABLE DU PREMIER CHAPITRE

	Pages.
Le Bulgare	157
Les Yeux	158
Les Toupies de salon	159
La Toupie hollandaise	159
Le Toton	161
Le Bilboquet	162
Les Jonchets	163
Les Osselets	164
Le jeu de l'Oie	166
Le jeu de Géographie	169
Le jeu du Steeple-chase	169
Le Loto	170
Les Dominos	171
Le Solitaire	174
Le jeu de Dames	175
Le Renard et les Poules	178
La Loterie	179
L'Accroche-anneau	180
La Quille à crochet	181
Le Billard anglais	181
Le Billard hollandais	183
Le Billard chinois	184

SECONDE PARTIE

JEUX PAISIBLES

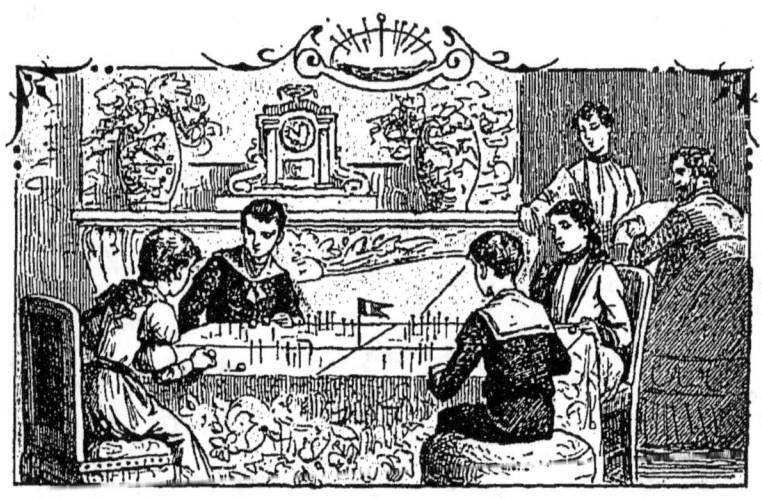

I

JEUX POUR JEUNES GARÇONS ET JEUNES FILLES

LE BULGARE.

(Nombre de joueurs : 4.)

Ce jeu se joue sur une table recouverte d'un tapis que l'on divise par des lignes en quatre parties égales.

Chaque joueur possède un nombre égal d'épingles, vingt ou trente, à tête noire, rouge, blanche, verte, et les plante à son gré dans la partie qui lui est échue. Une épingle plus grande que les autres est placée au

milieu du tapis, à l'intersection des lignes de séparation. C'est elle qu'on nomme le *Bulgare*.

Si l'on n'a pas d'épingles à tête, on découpe du papier de couleur en forme de petit drapeau.

Les joueurs ont chacun deux billes et jouent à tour de rôle. Le jeu consiste à renverser avec la bille les épingles de son adversaire, sans faire tomber le Bulgare. A chaque épingle renversée, celui à qui elle appartient met dans la sébille un jeton, ou une bille, suivant convention. La partie est finie quand le Bulgare est renversé, et, dans ce cas, celui qui est cause de la chute doit doubler les enjeux, que les autres se partagent. Celui dont toutes les épingles ont été renversées quitte la partie.

Ce jeu peut se jouer à huit ; dans ce cas, il y a deux joueurs par camp : le camp rouge des Français, avec le camp vert des Russes ; et le camp noir des Allemands, avec le camp blanc des Autrichiens. Les épingles peuvent être remplacées par de petites quilles.

LES YEUX.

(Nombre de joueurs : 6 à 12.)

On tend en travers de la porte d'une pièce donnant sur un corridor ou un vestibule deux nappes, en les rapprochant à l'aide d'une couture horizontale, de manière à laisser juste une ouverture pour les deux yeux.

L'un des joueurs est assis à l'intérieur du salon et regarde les ouvertures ; les autres passent successivement de l'autre côté, devant la toile, de manière à ne laisser voir que leurs yeux par celui qui est à l'intérieur du salon et qui doit deviner leurs noms. Quand il réus-

sit, celui qui a été nommé donne un gage et prend la place de celui qui l'a reconnu.

Lorsqu'on a ramassé un certain nombre de gages, les joueurs auxquels ils appartiennent les rachètent moyennant une pénitence.

LES TOUPIES DE SALON.

(Nombre de joueurs : 2 à 10.)

Indépendamment des toupies dont nous avons parlé dans un autre chapitre, il y a des toupies d'appartement. Elles ont à peu près la même forme que les premières, mais sont plus grosses et mieux taillées. L'intérieur est creux, ce qui les rend très légères, et elles sont percées d'un trou par lequel l'air pénétrant dans l'intérieur produit, lorsqu'elles tournent, un ronflement dont le son varie suivant leur grosseur et la matière dont elles sont faites.

On les fait marcher au moyen d'une ficelle enroulée autour d'une tige ou pivot.

La toupie hollandaise. — Le jeu de la toupie hollandaise se joue avec l'instrument que nous venons de décrire, mais il faut aussi une table et des quilles.

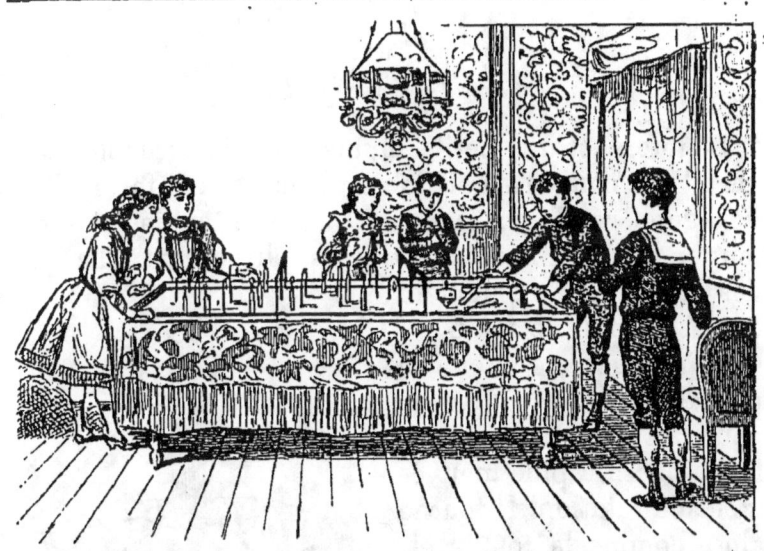

La table est en bois, comme une table ordinaire, carrée, et divisée en trois compartiments par des galeries en métal percées de ponts par lesquels la toupie va d'un compartiment à l'autre.

Chaque compartiment est lui-même garni de petits ponts ou d'arceaux, les uns seuls, les autres croisés, sous chacun desquels est attachée une petite sonnette. Enfin, des quilles sont disposées entre chaque arceau.

La toupie se lance d'un des coins de la table, disposé à cet effet. Elle entre d'abord dans le premier compartiment, où elle passe sous les arceaux, se cogne contre les piliers, rebondit en renversant des quilles ; elle entre ensuite dans les autres compartiments où elle fait les mêmes ravages si elle a assez de vigueur.

Lorsque la toupie est morte, on compte les quilles renversées ; celles du premier compartiment valent 1 ; celles du second 2, et celles du troisième 3.

Le joueur qui a le plus de points est le gagnant.

LE TOTON.

(Nombre de joueurs : 2 à 10.)

Le toton est une petite toupie dont la circonférence aurait été coupée en six faces plates ; il a la forme d'un hexagone régulier ; la queue de cette toupie est assez longue, environ 2 centimètres, et plus mince. Chacune des faces porte un numéro ou des points, de 1 à 6.

Pour lancer le toton, on prend la queue entre le pouce et l'index et on lui imprime un rapide mouvement de rotation. Il tourne alors comme la toupie et, lorsqu'il s'éteint, tombe nécessairement sur une face.

Les joueurs font tourner le toton à tour de rôle, une ou plusieurs fois, et chacun additionne ses points comme on fait au jeu de dés.

On peut convenir que les points seront comptés pour leur valeur, ou bien que l'as ou 1 comptera pour 10.

Celui qui a fait le plus de points ramasse les enjeux, qui sont généralement des billes.

Pour faire durer le jeu plus longtemps et le rendre plus intéressant, on décide qu'il faudra atteindre un certain nombre de points sans le dépasser, 30 par exemple Dans ce cas, on ne joue qu'un coup à la fois et les points n'ont que leur valeur.

Si au dernier coup on dépasse 30, on retranche de

ce nombre les points qui le dépassent. Par exemple, si on a 28 et que l'on fasse 6, cela fait 34; on retranche 4 de 30 et on n'a plus que 26. Alors pour gagner, il faudra donc faire exactement 4.

LE BILBOQUET.

(Nombre de joueurs : 2 à 10.)

Tout le monde connaît le bilboquet; c'est un jeu très ancien, fort en honneur sous Henri III. On en fait de toutes grosseurs; mais on peut difficilement jouer avec les petits, car la boule doit être assez lourde. On la choisit de 10 centimètres environ de diamètre, le tout en buis.

Le jeu consiste à lancer la boule, en tenant le bâtonnet dans la main droite, de façon que la boule vienne se fixer sur la pointe du bâtonnet, ou bien qu'elle tombe sur l'extrémité plate du bâtonnet et qu'elle s'y maintienne.

On joue de deux manières : en laissant tomber la boule de façon que la corde soit tendue, et, dans cette position, la lancer en l'air avec un léger coup de poignet. Ou bien, en tenant la boule dans la main gauche, la lancer de manière à lui faire décrire

un demi-cercle avant qu'elle retombe sur le bâtonnet.

Ce dernier jeu est plus difficile ; il demande beaucoup de pratique et surtout beaucoup d'adresse.

Pour apprendre à jouer, on peut aussi, en employant la première manière, supprimer la difficulté en faisant tourner auparavant la boule, et profiter du moment où la corde se détord pour la lancer en l'air d'un coup sec. Le mouvement de la boule lui fait conserver sa position et le trou tombe presque mécaniquement sur la pointe du bâtonnet.

LES JONCHETS.

(Nombre de joueurs : 2 à 8.)

On pourrait appeler aussi ce jeu le jeu de patience. Il se joue avec de petits morceaux de bois, d'os ou d'ivoire, taillés très minces et longs d'environ 10 centimètres, appelés jonchets.

Le jeu comprend quarante ou cinquante pièces, dont plusieurs sont d'une forme particulière : une représente le *roi*, une autre la *reine*, et quatre ou cinq des *cavaliers*.

Chacun des joueurs est armé d'un crochet ; c'est un jonchet avec un bout recourbé, dans le genre des crochets dont on se sert pour faire des ouvrages en laine, dits ouvrages au crochet.

On tire au sort pour déterminer l'ordre dans lequel on doit jouer, car le premier a beaucoup plus de chance que le dernier.

Le numéro 1 prend dans la main le paquet de jonchets, l'élève à 20 centimètres de la table et les laisse retomber. Les jonchets s'éparpillent en s'entre-croisant dans tous les sens. Il doit alors, avec son crochet, les retirer un à un du jeu, mais sans faire remuer d'autre pièce que celle qu'il veut capturer, sans quoi il cède son tour à celui qui vient après lui.

Lorsque tous les jonchets sont retirés, chacun compte ses points. Chaque jonchet vaut un, le roi vaut vingt, la reine dix et chacun des cavaliers cinq. Celui qui a le plus grand nombre de points gagne la partie.

Pour rendre le jeu plus intéressant, on constitue des enjeux.

LES OSSELETS.

(Nombre de joueurs : 2 à 5.)

Les osselets sont de petits os qui proviennent de l'articulation des gigots de mouton. On les passe à l'eau chaude et on les nettoie avec un couteau, puis on peut les teindre comme on fait pour les œufs durs.

Pour obtenir une couleur rouge, on fait infuser dans de l'eau bouillante du bois de campêche, et on jette les osselets dans cette eau pendant quelques minutes ; ou bien, en procédant de la même manière avec des pelures d'oignon, on obtient une couleur jaune.

On exécute avec les osselets différents tours d'adresse qui délient les doigts et leur donne de l'agilité.

On joue généralement avec cinq, sept ou neuf osselets.

Celui qui doit jouer le premier prend tous les osselets dans la main droite, et se plaçant au dessus d'une table, les jette en l'air et les reçoit sur le dos de la main en la disposant de manière à en retenir quelques-uns. Alors, les osselets ainsi retenus sont de nouveau jetés en l'air pour les recevoir dans le creux de la main. Le joueur conserve ceux qu'il a pu attraper et les place devant lui. Il en prend un dans la main droite, puis le lance en l'air, et pendant ce temps il doit ramasser un de ceux qui sont éparpillés sur la table, et revenir à temps pour recevoir, toujours dans la main droite, celui qui est en l'air. S'il y réussit, il en pose un avec ceux qu'il a déjà gagnés et recommence le même jeu.

Lorsqu'il manque son coup, il cède son tour au second joueur qui exécute les mêmes passes avec ce qui reste d'osselets.

Lorsque tous les osselets sont ramassés, chacun compte ses points et le gagnant est celui qui en a le plus.

On augmente les difficultés du jeu en convenant d'avance que l'on devra faire telle ou telle passe au gré des joueurs, et selon leur force.

On doit, par exemple, ramasser tout en deux, trois ou quatre coups; ramasser deux osselets à la fois, etc.

LE JEU DE L'OIE.

(Nombre de joueurs : 3 à 12.)

L'image sur laquelle on joue à ce jeu est divisée en soixante-trois compartiments, disposés en labyrinthe. Chacun des compartiments est numéroté et illustré d'une image représentant un sujet.

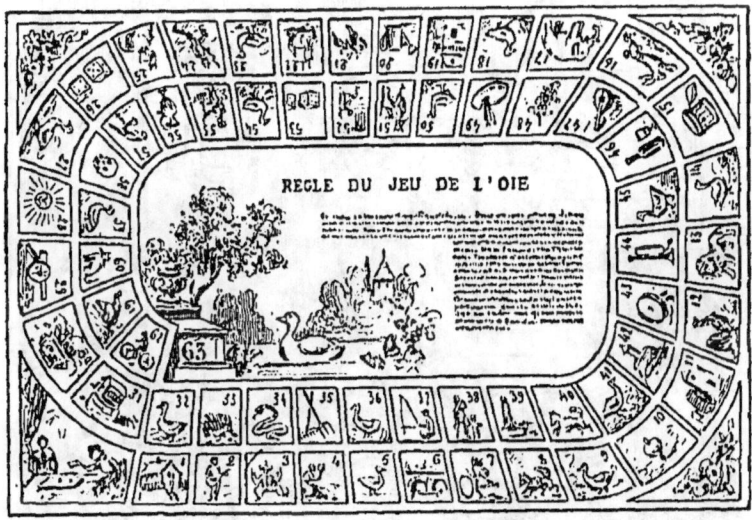

Les cases 9, 18, 27, 36, 45 et 54, représentent une oie, la case 63 représente le palais de l'oie.

On se sert de deux dés, avec lesquels les joueurs débutent pour déterminer l'ordre dans lequel ils joueront.

Chaque joueur lance les dés en l'air et marque sur le jeu, avec un pion, le nombre des points qu'il a amenés.

On constitue les enjeux et on commence la partie.

Pour gagner, il faut arriver juste à la case 63. Si l'on fait plus de points qu'il n'en faut, on rétrograde d'autant de points que le nombre 63 est dépassé. Si, en

JEUX POUR GARÇONS ET JEUNES FILLES. 167

LE JEU DE L'OIE.

reculant, on tombe sur une oie, on répète, toujours en reculant, le nombre de points que l'on a amené.

La marche de chaque joueur peut être avancée ou retardée selon la figure sur laquelle il finit de compter.

Ainsi, lorsqu'on arrive sur une oie, on répète le même nombre de points en avançant. Si du premier coup on fait 9 par 5 et 4, on pose son pion sur la case 53 ; si on fait 9 par 6 et 3, on va au numéro 26.

En arrivant à la case 6, où il y a un pont, on paye un enjeu et on va au numéro 12.

A la case 19, où se trouve une hôtellerie, on paye également un enjeu et on attend que les autres joueurs aient joué chacun deux fois; à moins qu'un joueur ne vienne lui-même à l'hôtellerie, dans ce cas on prend la place qu'il occupait.

Au numéro 31, où il y a un puits, on reste jusqu'à ce qu'un joueur y tombe à son tour. On prend alors la place occupée par celui-ci et chacun des deux joueurs paye un enjeu.

A la case 42, où figure un labyrinthe, on paye l'enjeu et on retourne au numéro 30.

Quand on entre en prison, à la case 52, on subit la même peine qu'au numéro 31.

Au numéro 58, case de la Mort, on paye l'enjeu et on recommence au numéro 1.

Celui qui arrive le premier au numéro 63 gagne la partie et ramasse les enjeux.

LE JEU DE GÉOGRAPHIE.

(Nombre de joueurs : 3 à 12.)

C'est une variété du jeu de l'oie. Le carton est divisé en cases représentant des villes, des fleuves, des montagnes, etc.

Paris est figuré à la case 63, et à chacune des cases 9, 18, 27, 36, 45 et 54, il y a une ville, Bordeaux, Lyon, Marseille, etc.

La règle du jeu est, du reste, expliquée sur le carton même.

Ce jeu est recommandé aux jeunes enfants, car il est instructif en même temps qu'amusant.

LE JEU DU STEEPLE-CHASE.

(Nombre de joueurs : 3 à 12.)

C'est encore une variété du jeu de l'oie.

Les images de chaque case représentent des accessoires de courses : haies, murs, rivières, etc.

Les pions avec lesquels on joue figurent des chevaux montés par des jockeys.

La règle du jeu est imprimée sur l'image qui sert à jouer.

LE LOTO.

(Nombre de joueurs : 2 à 12.)

Le jeu de loto se compose de vingt-quatre cartons, dont chacun est divisé en vingt-sept cases égales; neuf en longueur sur trois en largeur. Les neuf cases en

1		20	32		57		74	
	12		35	44		62		85
8		28		47		69	78	90

longueur comprennent, dans chaque rang, cinq cases numérotées de 1 à 90 et quatre cases coloriées sans numéros. Chaque carton porte donc quinze numéros, et comme il y a vingt-quatre cartons dans le jeu, le nombre des cases numérotées est de $24 \times 15 = 360$, ce qui fait que chaque numéro est reproduit quatre fois dans la totalité des cartons.

Chaque joueur reçoit deux, trois ou quatre cartons, suivant le nombre des joueurs qui prennent part au jeu, et un certain nombre de jetons pour marquer les points.

Dans un sac sont renfermés quatre-vingt-dix jetons, numérotés de 1 à 90. Un joueur tient ce sac et en extrait successivement un à un les numéros qu'il contient; il les appelle à haute voix.

Lorsqu'un numéro est nommé, chacun des joueurs qui trouve ce numéro sur un ou plusieurs de ses car-

tons le marque avec un jeton; celui qui appelle marque avec les numéros qu'il tire du sac.

Un numéro marqué sur une ligne s'appelle un *extrait;* deux numéros, un *ambe;* trois, un *terne;* quatre, un *quaterne;* cinq, un *quine.* — Le joueur qui arrive le premier à avoir *quine* gagne la partie.

Pour faire durer la partie plus longtemps, on peut convenir que le gagnant devra avoir *deux* ou *trois quines* sur la totalité de ses cartons, ou bien *trois quines* sur le même carton, ce qui fait *carton plein.*

On donne de l'intérêt au jeu en mettant chacun un enjeu.

LES DOMINOS.
(Nombre de joueurs : 2 à 7.)

Tout le monde connaît le jeu de dominos. Il se compose de vingt-huit petits rectangles plats : ce sont les *dominos,* que l'on appelle aussi *dés.* Une des faces est en bois noir, l'autre en os ou en ivoire, sur laquelle sont marqués les points. On joue généralement à deux, et on procède de la manière suivante :

Après avoir retourné les dominos à l'envers, on les mêle en les faisant tourner avec la main, puis chaque joueur en prend un pour décider qui jouera le premier; c'est celui qui a tiré le plus fort point. On remet ensuite ces deux dominos dans le jeu, on mêle de nouveau, et chaque joueur prend sept dés.

Le premier, après avoir rangé son jeu de manière que son adversaire ne le voie pas, place un domino sur la table. Le second en pose un des siens dont un des numéros correspond à un de ceux marqués sur le premier domino. Le premier joueur en fait autant et la partie continue. Si l'un des joueurs n'a pas de domino portant les points qui figurent aux deux extrémités du

jeu, il *boude,* et son adversaire continue à poser les siens.

La partie est gagnée par celui qui a posé tous ses dominos, mais il arrive souvent que ni l'un ni l'autre n'arrive à ce résultat parce qu'ils n'ont pas de dominos avec les points qui sont aux deux extrémités du jeu. Dans ce cas le jeu est *bouché,* et chacun abat ses dominos et compte les points qui lui restent. C'est celui qui en a le moins qui gagne, et il marque à son profit le nombre de points qui reste à son adversaire.

On joue généralement en cent points, et celui

qui atteint le premier ce nombre gagne les enjeux.

On peut jouer à *piocher;* c'est-à-dire que lorsqu'un joueur ne peut fournir, au lieu de *bouder*, il pioche dans le jeu.

Piocher c'est puiser dans les dominos qui restent

sur la table jusqu'à ce qu'on en trouve un qui puisse être placé.

Lorsqu'on est trois ou quatre joueurs on ne prend que cinq dominos, à cinq ou six joueurs on n'en prend que quatre.

Dans le jeu à quatre, on peut jouer deux contre deux. Alors si l'un des deux qui sont ensemble est obligé de *bouder*, son associé peut poser à sa place.

A la fin de la partie, les points des deux associés s'additionnent contre les points des deux joueurs qui leur sont opposés.

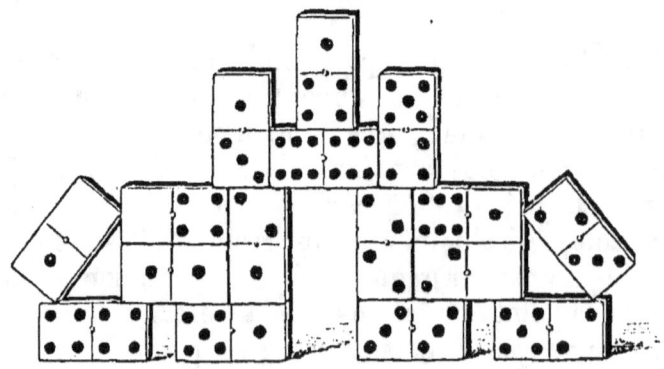

LE SOLITAIRE.
(Nombre de joueurs : 1.)

Le solitaire, ainsi que son nom l'indique, est joué par une personne seule. Le jeu est composé d'une tablette en bois, de forme octogonale, percée de trente-sept trous,

qui sont occupés par autant de chevilles de bois ou d'os, s'enlevant à volonté.

Il faut, pour réussir une partie, enlever toutes les fiches du jeu, sauf une, ou laisser seulement celles qui sont désignées d'avance.

Pour enlever une fiche, il faut sauter par-dessus en ligne droite avec une autre fiche qui doit se poser dans un trou vide.

On commence par enlever une fiche pour avoir un trou libre.

Toute la combinaison consiste à enlever les fiches dans un ordre qui permet la réussite de la partie.

C'est un jeu assez compliqué, qui demande beaucoup de réflexion, aussi nous n'insisterons pas sur toutes les combinaisons auxquelles il peut donner lieu.

Nous nous contenterons d'indiquer qu'en achetant le jeu on donne, avec la règle, la solution des problèmes qui peuvent être résolus.

LE JEU DE DAMES.

(Nombre de joueurs : 2.)

Le jeu de dames se joue sur un damier composé de cent cases, alternativement blanches et noires. Chaque joueur a vingt pions de couleur différente, l'un a les blancs et l'autre les noirs. Ces pions se disposent sur les cases noires de manière à laisser au milieu du jeu deux rangs de cases vides, sur lesquelles se jouent les premiers coups.

Pour gagner la partie, il faut prendre tous les pions de son adversaire. Les pions se jouent en les poussant diagonalement, soit à droite, soit à gauche; ils ne peuvent avancer que d'une case à la fois, et chacun joue à son tour. Les pions ne reculent jamais, à moins que ce ne soit pour prendre.

Pour qu'un pion puisse prendre, il faut qu'il ait devant ou derrière lui un pion ennemi dans une des cases qui touche la sienne, et que derrière ce pion il y ait une case noire vide. Il saute alors par-dessus celui-ci et se place sur la case vide. Si le pion qui prend trouve encore devant lui un deuxième pion à prendre, il continue

son chemin jusqu'à ce qu'il rencontre une case vide. On peut donc enlever d'un seul coup plusieurs pions.

Si l'un des joueurs a un pion à prendre, il doit le faire ; s'il joue un autre pion, son adversaire peut, à son choix, ou lui prendre le pion qui devait prendre un des siens : dans ce cas il dit, *souffler n'est pas jouer*, enlève le pion, et il joue son coup; ou bien s'il a intérêt à se faire prendre, il peut forcer son adversaire à prendre.

Celui qui a à prendre de deux côtés à la fois doit le faire du côté où il y a le plus de pions en prise, sous peine d'être *soufflé;* de même s'il y a une *dame* (Voir page 177) à prendre d'un côté et de l'autre un pion, il doit prendre la dame s'il ne veut pas être soufflé. On souffle également lorsqu'on ne prend pas tous les pions qui étaient à prendre d'une seule fois.

Lorsqu'un pion a traversé tout le damier et va se fixer

sur une des cases de la première ligne horizontale du jeu de l'adversaire, ce qui s'appelle aller à *dame*, ce joueur le couvre d'un second pion de même couleur, et ces deux pions réunis se nomment *dame*.

Les *dames* ont le privilège de parcourir tout le damier en diagonale, dans tous les sens, en franchissant plusieurs cases vides, et peuvent prendre également à distance pourvu que rien ne leur barre le passage et qu'il y ait une case vide immédiatement derrière un pion.

Le joueur qui touche un pion ou une dame est tenu de jouer ce pion ou cette dame.

Lorsqu'un joueur a ses pions bloqués par ceux de son adversaire, c'est-à-dire lorsqu'il ne peut plus jouer, il a perdu la partie.

Si l'un des joueurs se trouve à la fin de la partie avec une dame et deux pions, ou avec deux dames et un pion, ou encore avec trois dames et que l'adversaire n'ait plus qu'une dame, mais placée sur la grande ligne diagonale, la partie est nulle, car, à moins d'une faute d'attention, on ne peut pas lui prendre sa dame.

LE RENARD ET LES POULES.

(Nombre de joueurs : 2.)

Ce jeu se joue sur un damier, il est beaucoup plus facile que le jeu de dames, et demande moins de réflexion. Il convient donc aux jeunes enfants.

L'un des joueurs prend un pion noir, qui est le renard, et le place sur la case blanche qui forme l'angle du damier de son côté. L'autre joueur prend cinq pions blancs et les place sur les cinq cases blanches qui forment la première ligne de son côté.

Chacun des pions avance d'une case à la fois, en diagonale; le renard marche en avant ou en arrière; mais les poules ne reculent pas.

On ne prend pas comme aux dames. Le jeu consiste pour les poules à empêcher le renard de traverser leur ligne.

Si le renard réussit à passer à travers les poules, c'est lui qui gagne la partie.

Si, au contraire, les poules refoulent le renard et parviennent à l'acculer pour le mettre dans l'impossibilité de jouer, ce sont les poules qui ont gagné.

LA LOTERIE.

(Nombre de joueurs : 4 à 12.)

Le jeu de loterie s'achète chez un marchand d'images, comme le jeu de l'oie. C'est une carte divisée en cent cases représentant chacune une figure ou un fait; une inscription placée au bas indique la signification de la figure et le nombre de points qu'elle gagne ou qu'elle perd.

Il y a la loterie militaire, la loterie des animaux, la loterie des nations, etc.

La loterie militaire, par exemple, représente dans ses cases : un maréchal de France gagne tout ; c'est le gros lot; un général gagne 12; un colonel gagne 10; un soldat gagne 1 ; un officier aux arrêts perd 5; un soldat en prison perd 6: la corvée perd 2, etc.

Lorsqu'on a choisi son image on la colle sur un morceau de carton mince, puis on découpe chacun des petits carrés que l'on plie en quatre, et on les place tous dans un sac ou dans une corbeille.

Chacun a un certain nombre de jetons, de billes, de boutons ou de haricots, et on en met une partie à l'enjeu, huit ou dix.

On se passe le sac de mains en mains, et chacun tire à son tour un numéro. Si c'est un gagnant, on retire de l'enjeu le nombre de jetons indiqué par ce numéro. Si c'est un perdant, on met à l'enjeu le nombre désigné.

Celui qui tire le gros lot, ou le numéro *gagne tout*, ramasse la totalité des enjeux, et on recommence une nouvelle partie.

L'ACCROCHE-ANNEAU.

(Nombre de joueurs : 2 à 10.)

L'accroche-anneau est un jeu dans le genre du jeu de tonneau.

Il se compose d'une planche, montée sur trois pieds,

sur laquelle sont fixés des crochets en fer ; le pied de devant est beaucoup plus court que ceux de derrière, de manière que la planche ait une inclinaison de 45 degrés. Des numéros sont marqués à chacun des crochets. Enfin à la partie supérieure, et au milieu de la planche, est fixé un long bâton au bout duquel est attachée une longue ficelle munie à son extrémité d'un anneau.

Le jeu consiste à lancer l'anneau dans la direction de la planche, en le faisant passer à la droite ou à la gauche de manière qu'il retombe dans le milieu de la planche et s'accroche à un des anneaux.

Les joueurs lancent chacun trois ou quatre fois l'anneau et additionnent les points qu'ils ont faits. C'est celui qui a le plus grand nombre de points qui gagne la partie.

LA QUILLE A CROCHET.
(Nombre de joueurs : 1 à 10.)

Le jeu de la quille à crochet est une variante de l'accroche-anneau. Plusieurs quilles sont munies d'un crochet, qu'il est facile de faire soi-même avec du fil de fer un peu fort. Les quilles sont placées sur une rangée, et le joueur se met à quelques pas en arrière, armé d'une ligne dont l'hameçon est remplacé par un anneau. Il lance son anneau et cherche à accrocher une quille. Chacun joue plusieurs coups de suite, et c'est celui qui a accroché le plus grand nombre de quilles qui gagne.

LE BILLARD ANGLAIS.
(Nombre de joueurs : 2 à 12.)

Ce billard a la forme d'un billard ordinaire ; il est rectangulaire, mais arrondi à l'un des bouts ; il se place horizontalement. A l'extrémité arrondie sont creusés neuf trous destinés à recevoir les billes ; ces trous sont numérotés de 1 à 9.

Une ligne droite, tracée dans la largeur, divise le billard en deux parties égales, et deux points sont marqués, un au bas du billard (*a*), l'autre en dessous des trous (*b*).

Enfin, neuf quilles et une queue sont nécessaires pour jouer.

Les joueurs déterminent leur rang, et le premier d'entre eux met une bille en a et une autre en b. Puis il pousse avec une queue la bille a, de manière à aller frapper la bille b et à l'envoyer dans un des trous.

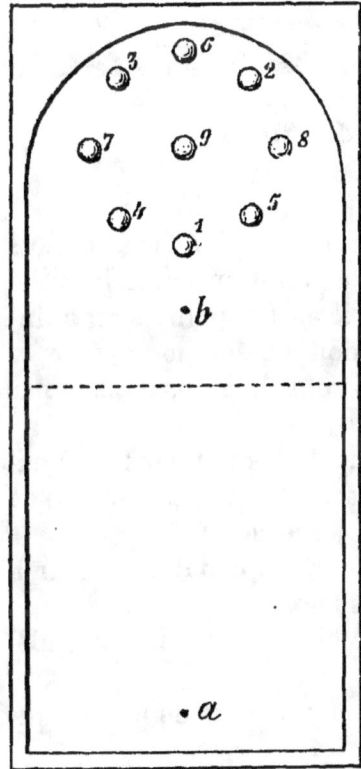

Les coups suivants se jouent au gré du joueur, jusqu'à ce qu'il ait épuisé toutes ses billes. Il additionne alors tous les points qu'il a obtenus, et, lorsque tous les joueurs ont joué, c'est celui qui a fait le plus grand nombre de points qui a gagné la partie.

On doit observer les règles suivantes : si, au premier coup, on manque la bille placée en b, la bille avec laquelle on a joué est mise de côté, c'est une *bille morte*.

Sont également *billes mortes* celles qui roulent au delà de la ligne transversale, et celles qui sont projetées hors du billard.

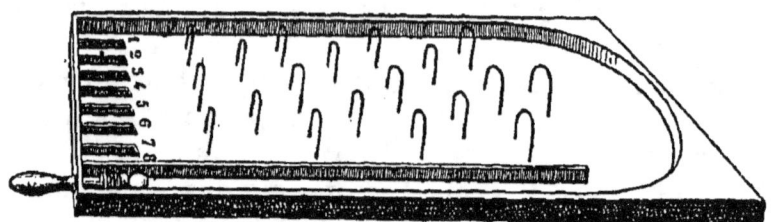

LE BILLARD HOLLANDAIS.
(Nombre de joueurs : 2 à 12.)

Le billard hollandais est incliné ; il a sur le côté droit une contre-bande, par laquelle on lance la bille. La surface est garnie d'arceaux en fer plantés en quinconce, sous lesquels la bille doit passer pour venir se loger dans un des casiers qui sont disposés dans le bas du billard.

Le joueur lance avec une queue sa bille dans le canal formé par la contre-bande, assez fort pour qu'elle le franchisse et redescende sous les arceaux.

Lorsque la bille redescend dans le canal, le joueur a le droit de recommencer trois fois.

Chacun joue un nombre de billes déterminé et additionne les points qu'il a faits.

C'est naturellement celui qui a le plus de points qui a gagné l'enjeu.

On trouve des billards hollandais qui se jouent sans queue. La bille est poussée par un ressort fixé à l'un des bouts de la contre-bande, comme le représente la figure ci-dessus.

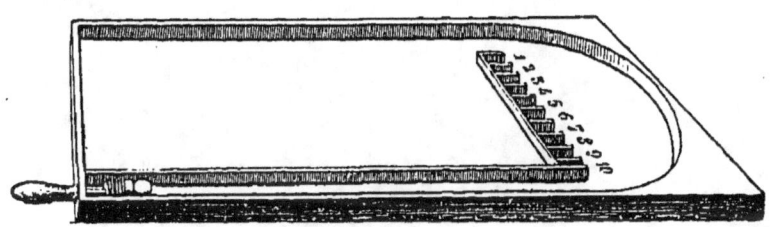

LE BILLARD CHINOIS.

(Nombre de joueurs : 2 à 12.)

Le billard chinois ressemble beaucoup au billard hollandais ; mais il n'a pas d'arceaux, et les casiers qui reçoivent les billes, au lieu de se trouver dans le bas du billard, sont dans le haut, immédiatement en dessous de la sortie du canal de la contre-bande.

Les règles du jeu sont les mêmes que pour le billard hollandais.

Il est à remarquer que si l'on joue trop fort, la bille va passer entre la bande gauche et l'extrémité des casiers, où un espace est réservé à dessein, et descend dans le bas du billard.

CHAPITRE DEUXIÈME

JEUX PAISIBLES AVEC INSTRUMENTS

JEUX POUR GARÇONS

TABLE DU DEUXIÈME CHAPITRE

	Pages.
Jeux de Billes	187
La Poursuite	188
Le Pot	189
Le Vingt et un	190
La Bloquette	191
La Bille à neuf trous	192
Le Serpent ou le Colimaçon	194
Les Villes	195
Le Triangle, le Carré, le Cercle	196
Le Triangle, le Carré, le Cercle au calot	199
La Tapette	200
La Tapette à la ligne	201
La Pyramide	202
La Ligne ou le Tirer	203
Les Boutons	203
Le Tic-Toc	203
La Puce	205
Pair ou Impair	206
L'Arc	207

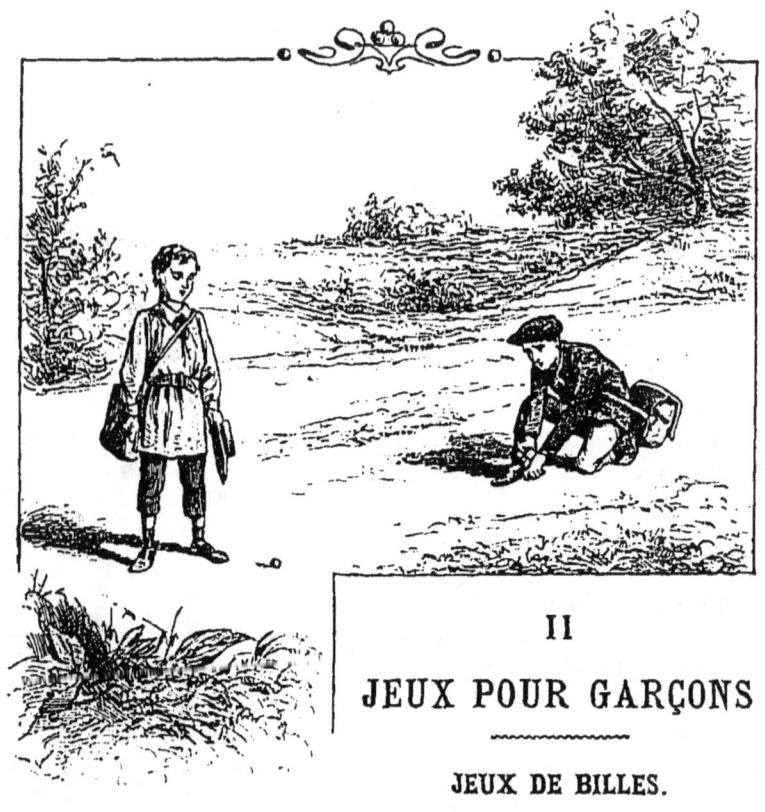

II

JEUX POUR GARÇONS

JEUX DE BILLES.

Les jeux de billes sont très nombreux. Nous indiquerons les plus connus, avec les règles spéciales à chacun d'eux.

Mais il y a des règles générales que nous allons d'abord faire connaître.

Il y a plusieurs sortes de billes : 1° les billes ordinaires, en terre cuite, qui servent d'enjeu ; 2° les billes spéciales en verre, en stuc, etc., qui servent à jouer ; 3° les calots ou callots, grosses billes de 3 à 5 centimètres de diamètre, qui se lancent avec la main.

La bille se tient entre l'ongle et la première jointure du pouce plié en deux et l'extrémité de l'index. Pour la

lancer, il faut détendre le pouce avec force en résistant de l'index. La bille se *roule* ou se *cale*. *Rouler* c'est pousser la bille horizontalement sur le sol. *Caler* c'est lui faire décrire un arc de cercle et lui faire toucher le but en arrivant au sol. Avec le calot, on ne peut que caler, mais on le fait généralement de hauteur, en lançant le calot avec la main.

En calant on ne doit pas *bourrer*, c'est-à-dire pousser le bras en avant au moment où on lance la bille, ce qui augmente la vitesse et raccourcit la distance.

Chacun joue de l'endroit où est restée sa bille.

LA POURSUITE.

(Nombre de joueurs : 2.)

C'est le plus simple des jeux de billes; il ne peut se jouer qu'à deux. L'un des joueurs lance sa bille, l'autre la vise et cherche à la toucher. S'il y réussit, il gagne une bille, compte dix et recommence à jouer. S'il la manque, c'est l'adversaire qui joue à son tour. Chacun joue successivement de l'endroit où sa bille est restée. Le premier qui arrive à cent gagne l'enjeu.

On joue à la poursuite soit avec des billes poussées avec le pouce, soit avec des calots lancés à la main.

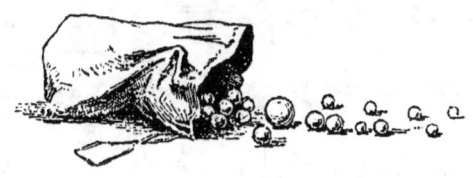

LE POT.

(Nombre de joueurs : 3 à 10.)

On creuse un trou hémisphérique, c'est le *pot;* on trace une ligne à 4 ou 5 mètres, c'est le but; puis on détermine l'ordre des joueurs et chacun à son tour, en jouant du but, lance sa bille dans la direction du pot.

Toutes les fois qu'un joueur fait entrer sa bille dans le pot il compte 10 points et joue une seconde fois; il en est de même lorsqu'il touche la bille d'un adversaire.

On ne peut faire 30, 70 et 100, qu'en mettant la bille dans le pot.

Le premier qui atteint 110 points a gagné, il est dehors; mais la partie continue jusqu'à ce que tous les joueurs moins un soient dehors.

Celui qui reste le dernier perd et *trime*.

Il doit recommencer à jouer du but et chercher à loger sa bille dans le pot. S'il y réussit, il est libéré; sinon, chacun des autres joueurs cale une fois sa bille, en jouant du pot. Le trimeur a toujours le droit, lorsque sa bille est plus loin que le but, de jouer du but.

Lorsqu'il a trimé quelques instants, on lui fait grâce.

Le jeu est simplifié quand il n'y a que deux joueurs. Le premier qui met sa bille dans le pot fait trimer l'autre.

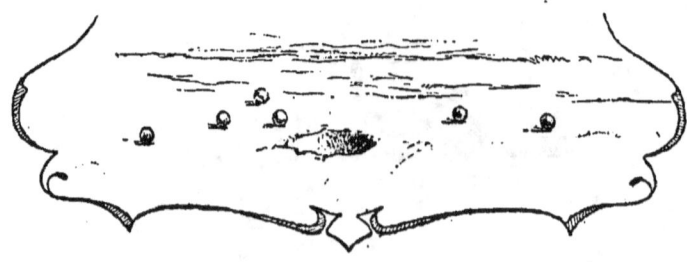

LE VINGT ET UN

(Nombre de joueurs : 2 à 8.)

D'un but déterminé, chaque joueur lance sa bille vers un trou ou pot, unique.

C'est le plus rapproché du pot qui jouera le premier, les autres viendront ensuite suivant leur place.

Le gagnant est celui qui arrive le premier à marquer vingt et un points. Or on ne compte que par trois ; on marque trois points chaque fois qu'en jouant on met sa bille dans le pot, ou bien qu'on touche la bille d'un adversaire.

Il faut observer seulement que les nombres 15 et 21 doivent se faire en touchant une bille, et rien que comme cela ; le nombre 18, au contraire, ne peut se faire qu'en envoyant sa bille dans le pot. Toute contravention a ces règles met celui qui les enfreint dans l'obligation de recommencer à compter à partir de 3.

Dès lors, il va sans dire que les adversaires cherchent à se nuire entre eux en faisant commettre des fautes aux billes de leurs voisins. La bille ou le joueur, c'est tout un. Si donc une bille qui a 12 ou 18 se trouve dans le voisinage du pot, le premier qui joue cherche à l'y faire tomber ; si une bille a 15 et se trouve tout près d'une autre bille, on tâchera de la lui faire toucher. Dans les deux cas, elle perdra, comme nous l'avons dit, tous ses points et recommencera à compter à 3.

LA BLOQUETTE.

(Nombre de joueurs : 2 à 12.)

On creuse dans la terre, contre un mur, un trou ayant la forme d'une demi-sphère de 10 centimètres de diamètre ; c'est *la bloquette*.

A une distance raisonnable, pour que l'on puisse lancer les billes facilement dans la bloquette, on trace un but.

Un joueur met dans sa main droite le montant de l'enjeu, 2, 4 ou 6 billes, et, s'adressant aux autres joueurs, demande : « Qui m'en paye 2, 4 ou 6 ? » Celui qui consent donne le nombre de billes demandé.

Le joueur qui doit lancer, tenant toutes les billes dans sa main, se place au but, et les jette toutes ensemble dans la bloquette.

Si elles y entrent toutes, ou si celles qui se trouvent dans la bloquette sont en nombre pair, de même bien entendu que celles qui sont en dehors, il a gagné et empoche les deux enjeux.

Si, au contraire, il ne met aucune bille dans la bloquette, ou si celles qui sont dedans sont en nombre impair, ainsi, par conséquent, que celles qui sont en dehors, c'est l'adversaire qui a gagné.

Un joueur peut aussi demander : « Qui y va de 2, 4 ou 6 ? »

Il n'y a que deux joueurs qui prennent effectivement part à chaque partie ; mais les parties se renouvellent si souvent, avec de nouveaux partenaires, qu'il y a toujours une douzaine de joueurs autour de chaque jeu de bloquette.

LA BILLE A NEUF TROUS

(Nombre de joueurs : 2 à 8.)

Pour jouer à ce jeu, on creuse dans le sol neuf trous, comme on l'a déjà vu pour la *balle aux pots*. A chacun d'eux est affectée une valeur différente : quatre valent 7, quatre valent 8, et un seul, le pot du milieu, vaut 9, ainsi que l'indique la figure ci-jointe.

C'est dans ce pot central que chaque joueur place son enjeu : billes, boutons, etc.

Cela fait, on va se ranger près du but, puis chacun lance à tour de rôle, et une fois seulement, son *boulet* ou *calot*, termes qui désignent une grosse bille. Ce que chacun se propose, c'est naturellement d'amener le plus grand nombre de points possible, c'est-à-dire de mettre sa bille dans le pot central, qui vaut 9. Celui qui a le chiffre de points le plus élevé a gagné : il ramasse les enjeux des autres et la partie recommence.

S'il arrive qu'un joueur fasse *rampeau* avec celui qui a le plus grand nombre de points, c'est-à-dire en amène autant que lui, ces deux adversaires recommencent à tirer pour savoir qui gagnera ; mais les autres joueurs ne prennent aucune part à cette épreuve définitive.

A chaque partie, on change le but de place, en le transportant tantôt d'un des côtés du carré, tantôt d'un autre.

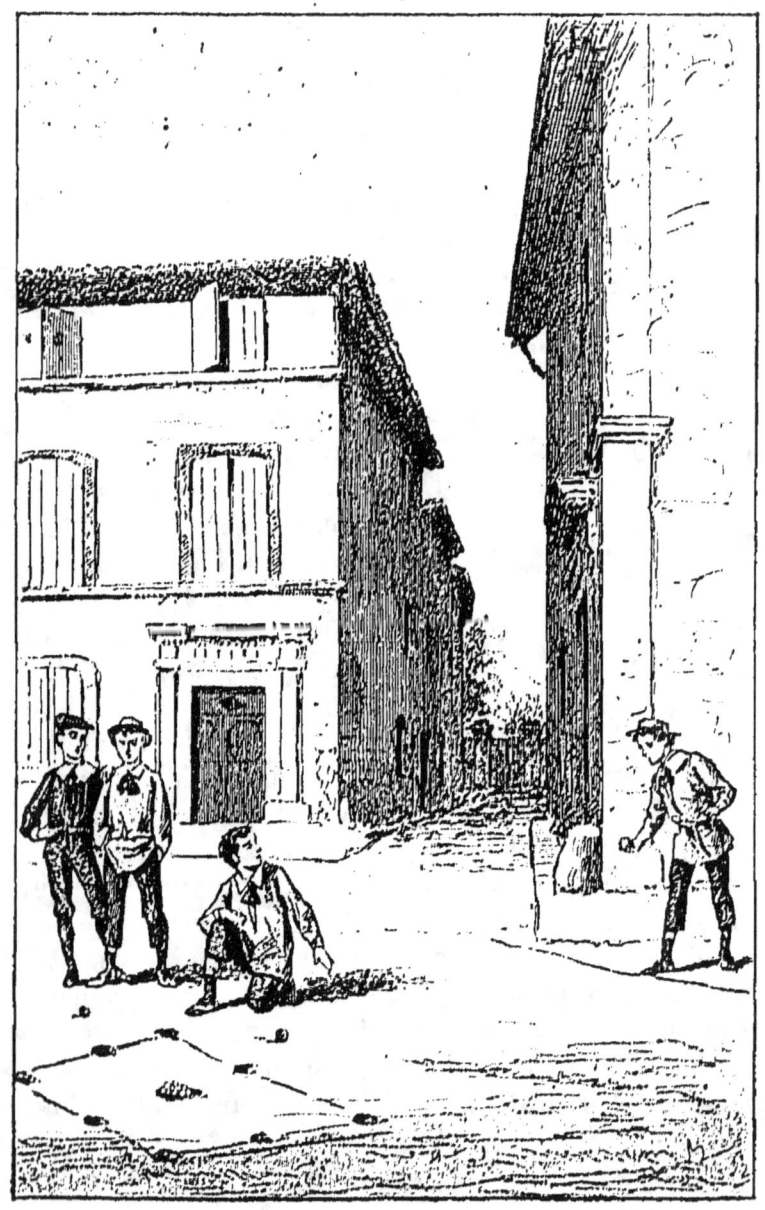

LA BILLE A NEUF TROUS.

LE SERPENT OU LE COLIMAÇON.

(Nombre de joueurs : 2 à 6.)

On trace sur le sol un serpent replié sur lui-même, et à la place de l'œil on creuse un pot.

Les joueurs, dans l'ordre de début, jouent en partant de la queue du serpent. Il faut pour gagner, tout en suivant les détours du serpent, arriver à mettre sa bille dans le pot.

On recommence à la queue du serpent dans trois cas : lorsqu'on sort des lignes qui figurent le reptile; si la bille s'arrête à l'endroit où le serpent est replié sur lui-même; enfin si l'on est touché par un adversaire.

On peut jouer deux fois de suite quand on a touché la bille d'un autre joueur.

Le Colimaçon se joue de la même manière, la figure seule diffère.

LES VILLES FORTES.

(Nombre de joueurs : 5 à 15.)

On trace sur le sol un grand carré; puis au centre, aux quatre coins et au milieu de chacun des côtés, on creuse des pots qui représentent les villes.

Le trou du milieu, entouré de trois rigoles en guise de fortifications, est *Paris*. Les trous des quatre coins, qui représentent Lyon, Marseille, Bordeaux et Lille, ne sont protégés que par deux rigoles; enfin, les autres trous, qui représentent des petites villes, ne sont entourés que d'une rigole.

On débute par déterminer l'ordre des joueurs.

Pour gagner la partie, il faut être maître de toutes les villes.

Une ville est prise par un joueur lorsqu'il a réussi à mettre sa bille dans le pot qui la représente.

Lorsqu'un joueur possède une ville il doit la défendre dès qu'elle est assiégée par un autre joueur, et le caler trois fois de la ville assiégée et jouer ensuite un quatrième coup dans une autre direction.

Le joueur qui possède plusieurs villes peut caler trois coups de chacune des villes qui sont assiégées.

Celui qui a été calé peut jouer de l'endroit où il a été envoyé ou bien d'une de ses villes; s'il n'en possède pas, il peut jouer du but.

Celui à qui on a pris une ville peut jouer d'une ville s'il en possède une, sinon il joue du but.

On joue deux fois lorsqu'on prend une ville ou bien lorsqu'on touche la ville d'un autre joueur.

Lorsqu'il y a beaucoup de joueurs pour prendre part à la partie, ils peuvent s'associer deux à deux, tout en jouant chacun à leur tour.

LE TRIANGLE, LE CARRÉ ET LE CERCLE.

(Nombre de joueurs : 2 à 10.)

On choisit un terrain aussi uni que possible et on y trace une figure représentant soit un triangle, soit un carré, soit un cercle. Les lignes de cette figure doivent être bien nettes.

Chacun des joueurs dépose dans le triangle le nombre de billes qui constitue l'enjeu; les billes peuvent être mises en tas au centre du triangle ou bien déposées

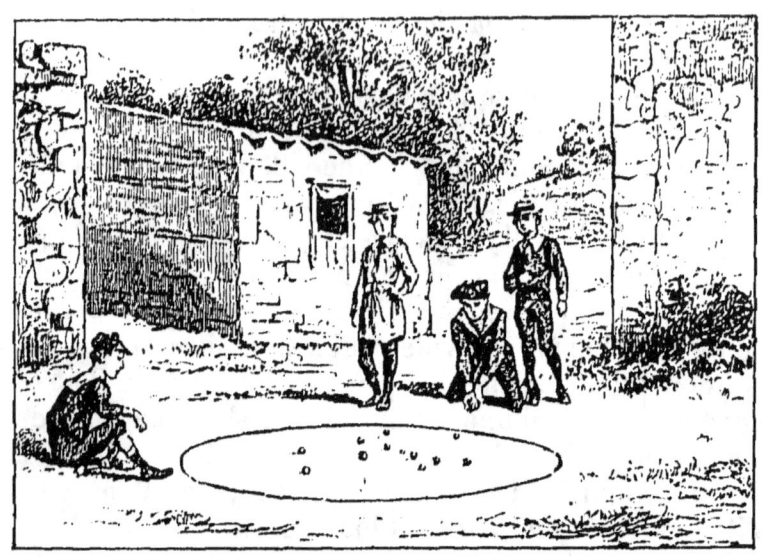

avec ordre sur les lignes et dans l'intérieur, ensuite les joueurs débutent par déterminer l'ordre dans lequel ils joueront.

À cet effet, une ligne a été tracée à 4 ou 5 mètres du triangle : c'est le *but*, et chaque joueur se plaçant à son tour au triangle lance sa bille dans la direction *du but*, de façon qu'elle s'arrête le plus près possible de la ligne sans la dépasser.

Celui dont la bille est la plus rapprochée du but est le premier, celui qui vient après est le second, ainsi de suite.

Lorsque avant de débuter un des joueurs crie *toquette*, cela signifie que si une bille en touche une autre, tout le monde recommence à débuter. En général, on ne fait *toquette* qu'une fois.

Tous les joueurs jouent leur premier coup du but, chacun à son tour, d'après l'ordre de classement du

début; les autres coups se jouent de la place exacte où s'est arrêtée la bille au coup précédent. Cependant, *après convention*, si la bille est plus éloignée du triangle que le but, on peut jouer du but.

Chacun des joueurs essaie de faire sortir, en les visant, des billes du triangle; s'il y arrive, les billes sont à lui *provisoirement*, car, comme on le verra plus loin, il peut être obligé soit de les remettre dans le triangle, soit de les donner à un autre joueur.

On n'est pas obligé de chercher chaque fois à faire sortir des billes du triangle; on peut se placer à sa convenance, soit près du triangle, pour viser de plus près au coup suivant, soit tout autrement, pour éviter de se mettre à portée d'un autre joueur et d'*être tué*.

Le joueur dont la bille s'arrête dans le triangle est *mort* : il doit, s'il possède déjà des billes, les remettre au jeu, et au coup suivant il joue du but.

Si la bille d'un joueur est atteinte par celle d'un adversaire qui n'a pas encore ramassé de billes, le premier va jouer du but.

Si celui dont la bille a été frappée a déjà ramassé des billes dans le triangle, il les donne à son adversaire et va jouer du but.

Mais si celui qui a été touché n'a pas encore de billes et que l'autre en ait déjà, le premier est *tué*, c'est-à-dire qu'il ne joue plus jusqu'à la fin de la partie. Quand un joueur se voit menacé de ce danger, il peut proposer à

l'adversaire qui va tirer sur lui de se racheter en lui donnant une bille.

Si une bille est arrêtée par le pied d'un joueur et que le propriétaire de la bille ait crié : *Bon pied*, il joue de cet endroit ; mais si un autre joueur a crié avant lui : *Mauvais pied*, on rend à la bille l'impulsion qu'elle avait lorsqu'elle s'est trouvée arrêtée. La partie prend fin lorsque toutes les billes sont sorties du triangle.

On peut décider, avant le jeu, qu'il y aura poursuite entre tous les joueurs ayant au moins une bille, de manière qu'il n'y ait qu'un gagnant.

LE CARRÉ, LE TRIANGLE ET LE CERCLE AU CALOT.

(Nombre de joueurs : 2 à 10.)

Ce jeu se joue exactement d'après les mêmes règles que le précédent ; seulement, les joueurs, au lieu de se servir, pour tirer, d'une bille ordinaire qu'on lance avec le pouce et l'index, emploient un calot. Seule l'allure du jeu diffère un peu, parce que le calot se lance avec beaucoup plus de force. On peut, en conséquence, placer le but à une distance plus considérable de la figure qui renferme les billes servant d'enjeu, augmenter les dimensions de cette figure, etc.

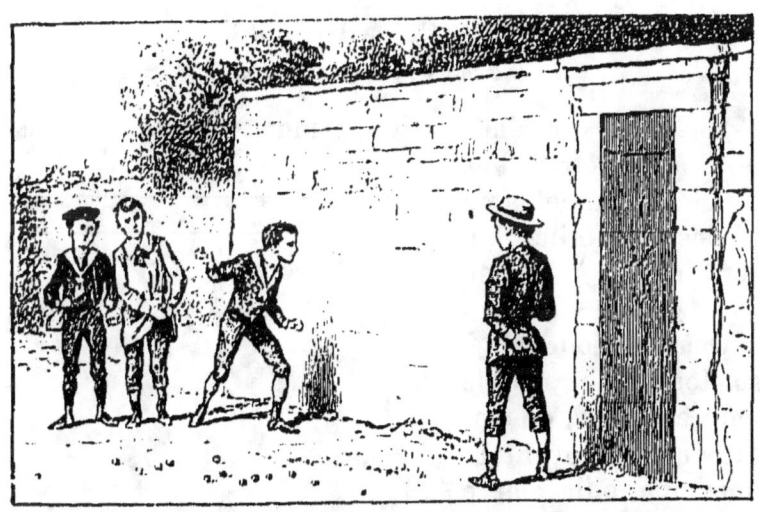

LA TAPETTE.

(Nombre de joueurs : 2 à 10.)

La *tapette* se joue le long d'un mur uni. Le premier joueur lance sa bille contre le mur, de façon à le toucher à environ 20 centimètres du sol ; la bille rebondit et revient dans la direction du joueur, puis s'arrête.

Le deuxième joueur procède de la même façon ; mais il lance sa bille en cherchant, après avoir frappé le mur, à toucher la bille qui est sur le jeu.

Les autres joueurs font de même, en cherchant à toucher une des billes qui sont sur le terrain.

Celui qui touche une bille ramasse toutes celles qui sont à terre. — Chaque fois que l'on joue, on se sert d'une nouvelle bille.

Les parties ne durent pas longtemps, car lorsqu'il y a une vingtaine de billes sur le jeu, on a beaucoup de chance pour en toucher une.

LA TAPETTE A LA LIGNE.

(Nombre de joueurs : 2 à 10.)

On trace, parallèlement au mur, à une distance de 2 à 3 mètres, une ligne sur laquelle on dispose les billes qui sont mises à l'enjeu (*fig.* 1).

Chaque joueur, à son tour, lance sa bille contre le mur, de manière à la renvoyer toucher une bille placée sur la ligne ; s'il y réussit, la bille est pour lui et il peut jouer une seconde fois.

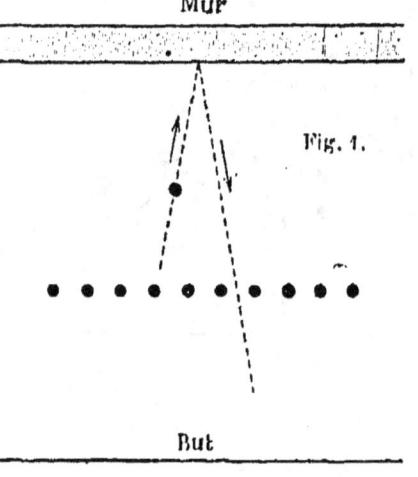

Fig. 1.

On ramasse chaque fois la bille avec laquelle on a joué.

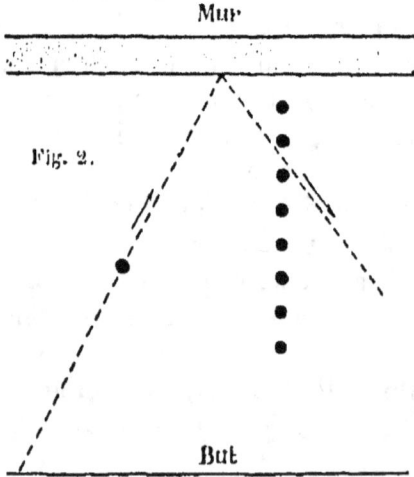

Fig. 2.

La ligne sur laquelle on place les enjeux, au lieu d'être parallèle au mur, peut être perpendiculaire ; cette disposition augmente la difficulté, car il faut, en ce dernier cas, lancer sa bille obliquement au mur (*fig.* 2).

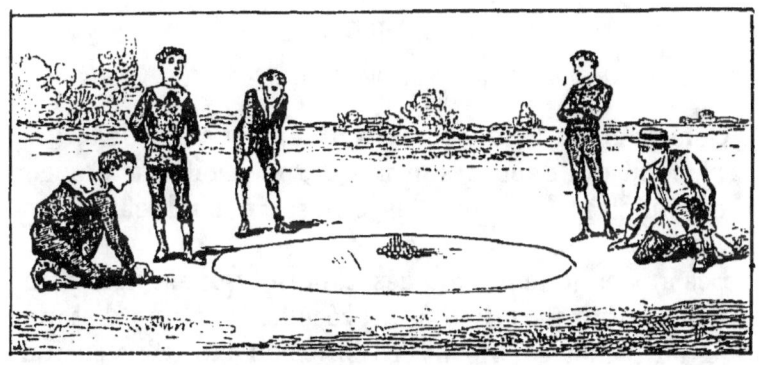

LA PYRAMIDE.

(Nombre de joueurs : 5 à 10.)

Un des joueurs, appelé *banquier*, trace sur la terre un cercle de moyenne grandeur et construit au milieu, avec ses propres billes, une petite pyramide.

Chacun des autres joueurs, d'un but déterminé, vise la pyramide en calant, et cherche à faire sortir les billes du cercle. Chaque bille qui sort du cercle est à celui qui l'a touchée ; mais, en revanche, on donne une bille au banquier lorsqu'on n'a rien touché.

La partie est terminée lorsque toutes les billes de la pyramide sont enlevées.

On recommence une nouvelle partie ; mais le banquier cède sa place à un autre joueur.

On peut, au lieu d'une seule pyramide, en construire plusieurs petites, enfermées dans un losange ou dans un rectangle.

LA LIGNE OU LE TIRER.
(Nombre de joueurs : 5 à 10.)

Comme dans le jeu de pyramide, il y a un *banquier;* c'est celui qui dépose sur une ligne droite, à environ 5 centimètres les unes des autres, des billes lui appartenant.

Les autres joueurs, placés à un but qui est déterminé par une ligne parallèle à la précédente, à une distance de 4 ou 5 mètres, visent les billes du jeu. S'ils en touchent une, elle leur appartient; s'ils ne touchent rien, ils donnent une bille au banquier.

Il est nécessaire de déterminer l'ordre des joueurs par un tirage au sort ou en débutant, car les premiers à jouer ont plus de chance de toucher une bille que les derniers.

Le banquier perd quelques billes en commençant; mais, lorsque la ligne des billes s'est éclaircie, il se rattrape.

Le banquier doit changer à chaque partie

LES BOUTONS.
(Nombre de joueurs : 2 à 3.)

Avec de simples boutons quelconques, on peut jouer à plusieurs jeux. Les deux principaux sont : le *tic-toc* et la *puce.*

LE TIC-TOC.

Le premier joueur lance un bouton contre un mur, de façon à ce que le bouton rebondisse à une certaine distance sur le sol.

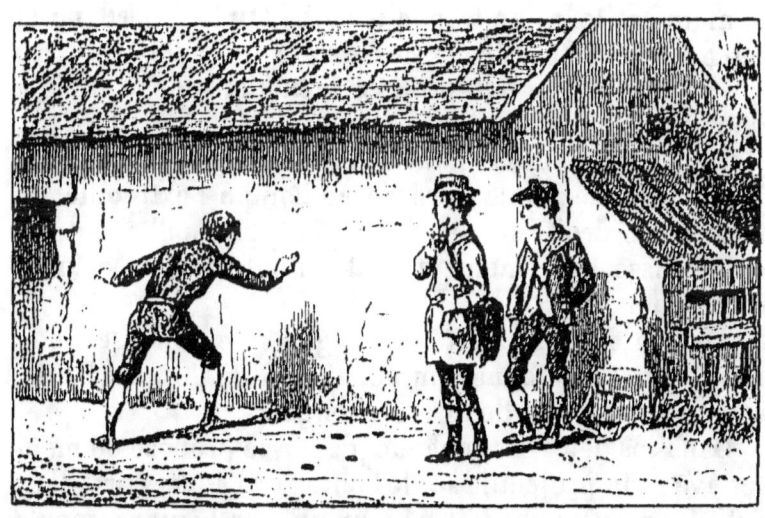

Le second joueur en fait autant avec un autre bouton.

Le but qu'il se propose d'atteindre est de faire tomber son bouton à un *pan* au moins du bouton de son adversaire.

Le *pan*, on le sait, est la largeur de la main du joueur, de l'extrémité du pouce à celle du petit doigt, la main étant tenue aussi ouverte que possible.

S'il réussit, il a gagné, et il empoche l'enjeu, qui consiste en un nombre de boutons déterminé d'avance.

Dans le cas contraire, le premier joueur ramasse son bouton et recommence à tirer.

LA PUCE.

La *puce* se joue sur une table, et de deux manières qui diffèrent par la façon dont on lance les boutons.

Tantôt on place le bouton au milieu de la paume de

la main droite, et on frappe ensuite sur le rebord de la table l'extrémité interne des doigts de cette main, ce qui a pour résultat de projeter le bouton sur la table à une certaine distance.

Tantôt, le bouton étant posé à plat sur la table, le joueur appuie sur le bord de ce bouton l'extrémité de son index droit, sur lequel il pèse graduellement. Le doigt glisse, et au moment où il quitte le bouton, celui-ci saute en avant.

Au lieu de l'extrémité du doigt on peut presser, soit avec un petit bâtonnet aminci et aplati à l'un des bouts, soit avec un jeton de forme allongée.

Dans les deux cas, chaque joueur se propose de monter avec son projectile sur le bouton de l'adversaire. Il ne suffit pas de toucher, il faut qu'un des boutons monte un peu sur l'autre. Le plus adroit gagne l'enjeu convenu.

Nota. — Les boutons sont encore utilisés comme enjeu au jeu du bouchon.

PAIR OU IMPAIR.
(Nombre de joueurs : 2.)

Un des joueurs, les mains derrière le dos, dispose dans l'une d'elles un nombre quelconque de billes ou de boutons. Il présente ensuite son poing fermé à l'autre joueur en lui demandant : *pair ou impair ?*

Celui-ci répond à son idée. S'il a deviné juste, c'est-à-dire si le nombre de billes ou de boutons est réellement pair quand il a répondu *pair*, ou *vice versa*, il a gagné et il empoche l'enjeu. Dans le cas contraire il donne à son adversaire un nombre de billes ou de boutons égal à celui que ce dernier tenait dans sa main.

L'ARC.
(Nombre de joueurs : 2 à 15.)

L'arc n'est pas à proprement dire un jeu; c'est plutôt un exercice d'adresse qui convient surtout aux hommes. Si nous l'avons consigné ici, c'est parce que nous estimons qu'il peut être mis entre les mains de grands garçons, de douze à seize ans, à la condition, toutefois, qu'ils soient surveillés avec la plus grande attention, car ils pourraient se blesser par une flèche maladroitement lancée.

Il faut un emplacement spécial pour le tir à l'arc, disposé en longueur. Le but doit être toujours le long d'un mur assez élevé.

Tout le monde sait comment est fabriqué un arc. C'est un instrument en bois, long de 1 mètre à 1m,50 environ, de 3 centimètres de diamètre au milieu, et allant en s'amincissant aux deux extrémités, auxquelles sont

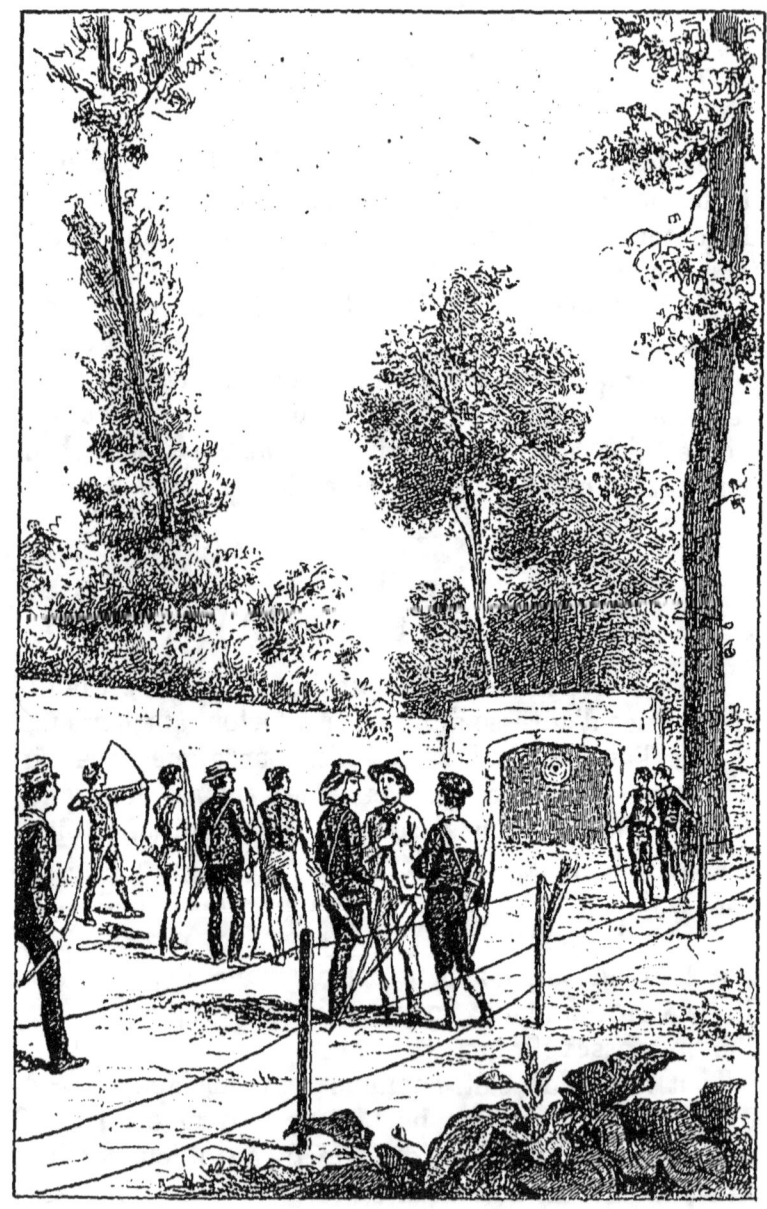

L'ARC.

attachées une corde ou un boyau tordu. Le bois doit être assez souple pour se plier en cerceau en tendant la corde et se redresser en la détendant. Un gros jonc convient parfaitement pour faire un arc.

La flèche se fait en bois mince, dur, sec et léger; elle est garnie, à une extrémité, de trois plumes destinées à la soutenir, et, à l'autre extrémité, d'un morceau d'os long de 3 centimètres, taillé en pointe.

On place, le long du mur vers lequel on doit tirer, un gros paillasson d'une épaisseur suffisante pour que les flèches puissent se fixer dedans. On place au milieu une cible, soit en carton, soit en toile.

Le noir de la cible doit être placé à la hauteur de l'œil des joueurs.

Chacun lance, de la place désignée pour tirer, une ou plusieurs flèches, et c'est seulement lorsque tout le monde a tiré qu'on va relever les points.

On peut, pour éviter les accidents qui pourraient arriver avec une flèche pointue, tailler à plat la corne qui termine la flèche. Mais comme cette flèche ne pourrait pas s'enfoncer dans un paillasson, on prend pour cible une petite quille placée sur un morceau de bois, et on cherche à l'abattre.

CHAPITRE TROISIÈME

JEUX PAISIBLES SANS INSTRUMENTS

JEUX POUR GARÇONS ET POUR JEUNES FILLES

TABLE DU TROISIÈME CHAPITRE

	Pages.
La Main chaude	211
La Main chaude double	212
Qui frappe ?	213
Les Girouettes	213
Cache-objet	215
La Marelle assise	216
Le Furet	217
Le Grand Mogol	219
Les Villes	220
Les Ombres	222
L'Esclave dépouillé	223
La Double vue	224
Pigeon vole	224
Le Mot	225
Les Logogriphes	226
Le Mot placé	227
Le Jeu du canard	227
Le Gastronome	229
Le Corbillon	231
Les Syllabes	232
Les Voyelles	233
La Sellette	233
Le Portrait	234
Les Charades	235
Les Musiciens	236

III

JEUX POUR JEUNES GARÇONS
ET JEUNES FILLES

LA MAIN CHAUDE.
(Nombre de joueurs : 5 à 15.)

On joue à la main chaude par un temps de pluie, alors qu'on ne peut pas courir dehors.

Celui que le sort a désigné pour être le patient se tient le dos courbé, la tête appuyée sur les genoux d'un autre joueur qui est assis, les yeux fermés et une main tendue ouverte sur son dos. Les autres joueurs sont placés en cercle autour de lui.

Alors le jeu commence : un joueur frappe un léger coup sur la main du patient et reprend immédiatement sa position pour ne pas se laisser deviner. Le patient

se retourne vivement et cherche, en s'inspirant de la contenance des joueurs, à reconnaître celui qui a frappé. S'il le désigne du premier coup, ce dernier prend sa place. S'il se trompe, il se remet en posture et le jeu continue.

On peut convenir que le patient devra nommer celui qui a frappé sans se retourner.

Le joueur sur les genoux duquel le patient est appuyé le droit de frapper ; mais, s'il en use, il doit faire attention pour que ses mouvements ne le trahissent pas.

Plusieurs joueurs peuvent, pour tromper le patient, faire semblant de frapper, alors qu'un seul l'a fait réellement. — On ne doit pas frapper deux à la fois.

LA MAIN CHAUDE DOUBLE.
(Nombre de joueurs : 10 à 20.)

Dans ce jeu, il y a deux patients au lieu d'un, et chacun d'eux devine pour l'autre.

Quand celui de droite est frappé, il se tourne vers celui de gauche et lui demande : *qui a frappé?* Celui-ci se retourne et cherche à deviner par l'attitude des joueurs celui d'entre eux qui a frappé ; s'il y réussit, le joueur deviné prend la place du patient qui a été frappé.

Pour que les chances soient égales, on doit frapper alternativement chacun des deux patients.

QUI FRAPPE?

(Nombre de joueurs : 10 à 15.)

Ce jeu ressemble beaucoup à la main chaude.

On place au milieu d'une chambre, et dos à dos, deux chaises sur lesquelles sont assis deux joueurs ayant les yeux bandés.

Les autres joueurs tournent autour des chaises et l'un d'eux frappe un petit coup sur l'une des chaises. Celui qui occupe cette chaise demande à son compagnon : « *Qui frappe?* » C'est à ce dernier à désigner qui a frappé, et, s'il devine bien, il est délivré et remplacé par celui dont il a donné exactement le nom.

On doit frapper alternativement sur chaque chaise pour que les deux joueurs qui sont assis devinent chacun à leur tour.

LES GIROUETTES.

(Nombre de joueurs : 5 à 20.)

On trace un carré dont les quatre coins représentent les quatre points cardinaux : Nord, Est, Sud, Ouest.

Quatre des joueurs se placent chacun à un coin, ils portent le nom de *girouettes;* le cinquième se nomme *Éole* ou dieu des Vents. Il avertit les girouettes que chacune devra tourner rapidement la tête et sans hésitation à l'opposé du point qui sera désigné.

Le jeu commence, Éole crie : *Nord*, toutes les têtes doivent se tourner vers le Sud. Éole dit : *Sud*, toutes les têtes doivent regarder le Nord. Si Éole crie : *Tempête*, chaque girouette doit tourner trois fois sur elle-même.

Quand Éole dit : *Variable*, les girouettes se balancent de droite à gauche, en avant et en arrière, jusqu'à ce que Éole ait fixé la direction du vent en disant par exemple : *Variable-Est;* alors, les girouettes tournent doucement en inclinant vers l'Ouest. Au commandement *Ouest*, les têtes changent de direction et regardent l'Est.

Quand une girouette ne fait pas à l'instant le mouvement commandé ou le fait inexactement, elle donne un gage.

Le jeu prend fin quand on a ramassé un certain nombre de gages.

Ce jeu peut réunir plus de cinq joueurs, alors ils se placent dans le carré dans un ordre déterminé et non en troupeau.

Les mouvements bien exécutés présentent un coup d'œil très agréable.

Rose des Vents

CACHE-OBJET.

(Nombre de joueurs : 5 à 15).

Un joueur désigné par le sort se retire à l'écart pendant que les autres joueurs vont cacher un objet quelconque, une balle, une épingle, etc.

On le rappelle ensuite et on lui dit de chercher cet objet.

S'il se dirige du côté où l'objet n'est pas, on ne dit rien, à moins qu'il ne s'en éloigne trop ; alors on crie : *dans l'eau*. Si au contraire il s'approche de l'endroit où est l'objet, on crie : *il brûle*, et lorsqu'il est tout près : *dans le feu*.

Lorsqu'il a trouvé on tire de nouveau au sort pour désigner celui qui doit le remplacer.

Mais s'il donne *sa langue au chien*, c'est-à-dire s'il renonce à chercher, il doit donner un gage.

Il y a aussi d'autres manières plus intéressantes de diriger le chercheur ; par exemple, un des joueurs, spécialement chargé de cet office, tient d'une main une paire de pincettes, de l'autre une clef, et il frappe le premier de ces instruments avec le second. Si le chercheur s'éloigne de l'objet, les coups deviennent de plus en plus faibles ; dans le cas contraire, ils redoublent de force.

Ou bien encore une jeune fille se met au piano, et son jeu se fait lent ou rapide suivant que le chercheur *brûle* ou va *dans l'eau*.

LA MARELLE ASSISE.

(Nombre de joueurs : 2.)

On trace sur la terre, sur un banc ou sur un carton, la figure qui doit servir à jouer. Elle est composée de

trois carrés placés les uns dans les autres et reliés entre eux par quatre lignes transversales, deux passant par les angles des carrés et deux passant par les milieux.

Les deux joueurs prennent chacun neuf pions de couleur différente, qu'ils placent un par un sur le jeu, en jouant chacun un coup à la fois. Les points où les lignes se rencontrent indiquent les endroits où doivent être posés les pions.

Les joueurs cherchent à placer de front trois pions ; mais ce que chacun d'eux essaye de faire, l'autre s'efforce de l'en empêcher en plaçant à propos un pion, soit entre les deux de son adversaire, soit à la suite.

Celui qui réussit à faire une rangée de trois pions a le droit d'en enlever un à son adversaire ; il a le soin de choisir celui qui le gêne le plus.

Les pions ne marchent qu'en ligne droite et toujours en suivant une des lignes tracées.

La partie est gagnée par celui qui a pris sept pions à son partenaire, car celui-ci n'en ayant plus que deux ne peut plus jouer.

On peut jouer sur un seul carré; dans ce cas, chaque joueur n'a que trois pions.

LE FURET.

(Nombre de joueurs : 8 à 20.)

Ce jeu se joue assis. On enfile un anneau dans un long ruban ou dans une ficelle que l'on noue ensuite par les bouts.

Les chaises rangées en rond, chacun saisit des deux mains le ruban de distance en distance, et il se forme par ce moyen un cercle, au milieu duquel se place un joueur de bonne volonté, ou désigné par le sort.

Alors on chante en chœur autour de lui le refrain suivant :

Il court, il court, le fu-ret, Le fu-ret du bois, mes-dames Il court, il court, le fu-ret le fu-ret du bois jo-li. Il a pas-sé par i-ci, Le fu-ret du bois mes-da-mes; Il a pas-sé par i-ci, Le fu-ret du bois jo-li.

Pendant ce temps, l'anneau passe de mains en mains. Le refrain terminé, on fait une pause, et celui qui est dans le cercle doit deviner le joueur qui tient l'anneau.

S'il se trompe, la ronde recommence; s'il tombe juste, celui qui est découvert va prendre sa place.

LE GRAND MOGOL.

(Nombre de joueurs : 10 à 20.)

Un joueur, désigné par le sort, monte sur une chaise, un banc, une table, etc., et y prend une pose majestueuse : c'est le *Grand Mogol*.

Ses camarades défilent un à un devant lui, et s'inclinant ou s'agenouillant, puis le regardant bien en face, prononcent par trois fois : *Grand Mogol, je t'adore, sans rire ni pleurer.*

Cette phrase sacramentelle doit être dite avec le plus grand sérieux. Or, pendant ce temps, le Grand Mogol tire la langue, roule les yeux, se livre à toutes les contorsions et aux grimaces les plus extravagantes. S'il réussit à faire rire son adorateur, ce dernier le remplace.

LES VILLES.

(Nombre de joueurs : 10 à 20.)

Ce jeu de salon comporte un chef de partie, un colin-maillard, et des joueurs représentant les villes.

Ces derniers prennent place sur des sièges disposés en cercle et chacun d'eux choisit pour toute la durée du jeu un nom de ville qu'inscrit le chef de partie.

Celui que le sort a désigné se met au milieu, et on lui bande les yeux avec un mouchoir.

Il y a donc autant de sièges que de joueurs — moins un.

Le chef de partie appelle par exemple : *Paris, Pékin!*

A cet appel, les deux joueurs qui portent ces noms doivent se lever et changer de place entre eux.

Dès qu'ils se sont levés, ils n'ont plus le droit de se rasseoir à la place qu'ils occupaient précédemment.

Au moment où ils effectuent leur trajet, le colin-maillard cherche à les saisir. Ils ont le droit, pour l'éviter, de se baisser, de marcher à quatre pattes, etc.; mais il leur est interdit de sortir du cercle.

Les autres membres du cercle ne doivent rien faire qui puisse égarer le colin-maillard.

Si les deux joueurs désignés effectuent leur voyage sans être pris, le chef de partie en appelle deux autres, et ainsi de suite jusqu'à ce que quelqu'un soit pris.

Quand ce dernier cas se produit, le colin-maillard doit d'abord chercher à deviner quelle personne il a prise, et ensuite désigner cette personne, non par son propre nom, mais par le nom de ville qu'elle s'est attribué.

LES VILLES.

La vraie difficulté consiste donc à se rappeler quelle ville représente chaque joueur.

Si le colin-maillard se trompe, le prisonnier regagne sa place en toute liberté ; s'il devine juste, le prisonnier devient le colin-maillard, et ce dernier qui, lui aussi, a choisi un nom au début de la partie, va s'asseoir parmi les autres joueurs.

LES OMBRES.

(Nombre de joueurs : 6 à 20.)

C'est un jeu de soirée d'hiver qui peut réunir un nombre illimité de joueurs, où tous remplissent un rôle actif.

Les joueurs sauf un, le devineur, se tiennent au fond d'une pièce qui est éclairée par une lampe. Cette pièce doit communiquer avec une autre pièce ou un corridor. On ferme la porte de communication avec un drap.

Les joueurs se déguisent à leur gré et passent à tour de rôle devant le drap, de manière que leur ombre soit projetée sur la surface blanche. Pour cela, il est nécessaire que la lampe soit placée à une distance suffisante. Ils font des gestes variés accompagnés de paroles, en modifiant leur voix.

De l'autre côté du drap, le devineur, désigné par le sort, doit deviner le nom du passant d'après l'ombre. Celui qui est deviné perd un gage et doit remplacer le devineur.

L'ESCLAVE DÉPOUILLÉ.

(Nombre de joueurs : 10 à 15.)

Deux joueurs sont désignés par le sort : le *roi* et l'*esclave ;* les autres sont les *courtisans.*

Le roi est assis sur son trône ; devant lui se tient son esclave.

Le roi appelle un courtisan et lui dit : « *Venez auprès de mon esclave* ».

Le courtisan doit dire : « *Oserais-je, sire ?* » et lorsque le roi lui a répondu : « *Osez* » il doit faire ce qui lui a été commandé.

Alors, le roi commande de dépouiller l'esclave d'un objet qu'il tient à la main ou de quelque accessoire de sa toilette : casquette, ceinture, etc. A chaque demande du roi, le courtisan doit, avant d'exécuter l'ordre, faire la question : « *Oserais-je, sire ?* » et avoir reçu la réponse « *Osez* ».

S'il oublie de faire cette question, il donne un gage et prend la place de l'esclave.

Le roi adresse cinq commandements successifs au courtisan qu'il a appelé ; si celui-ci les exécute régulièrement, il prend la place du roi. Mais cela n'arrive pas souvent, car les moins distraits sont presque toujours pris au commandement qui leur est fait de retourner s'asseoir, ce qu'ils ne doivent pas faire sans avoir prononcé le sacramentel « *Oserais-je, sire ?* » et sans attendre la réponse.

LA DOUBLE VUE.

(Nombre de joueurs : 6 à 15.)

Un des joueurs, désigné par le sort, a les yeux bandés comme pour jouer au colin-maillard ; il est assis et les autres passent successivement devant lui, tandis que celui qui préside au jeu interroge :

— *Donnez le signalement de celui qui est devant vous? Quelle est la couleur de ses cheveux, de ses yeux, la forme de son nez, de sa bouche, la couleur de ses vêtements, etc.*

On peut poser d'autres questions convenues d'avance Quand le devineur répond juste à une question, celui qui a été deviné prend sa place et donne un gage.

Les gages sont rendus avec des pénitences imposées.

PIGEON VOLE.

(Nombre de joueurs : 5 à 12.)

Les joueurs sont assis en cercle, chacun place son doigt sur son genou.

L'un des joueurs est chargé de diriger le jeu. Il nomme des animaux en levant le doigt et en faisant suivre le nom de chaque animal du mot *vole*.

Par exemple, il dit : *Pigeon vole, serin vole, canard vole, lièvre vole, cheval vole*, etc.

Toutes les fois qu'il désigne un volatile, tous les joueurs sont tenus de lever immédiatement le doigt. S'il nomme un animal qui ne vole pas, tous les doigts doivent rester en place.

Celui qui lève le doigt ou qui le laisse en place à contretemps donne un gage.

Il est permis aussi de nommer des noms de choses, comme : *maison vole, armoire vole*, etc.

Les gages sont restitués contre l'exécution d'une pénitence.

LE MOT.

(Nombre de joueurs : 5 à 12.)

On désigne un joueur pour se retirer à l'écart pendant que les autres choisissent à son insu un mot qui présente plusieurs sens.

Supposons que le mot que l'on a choisi soit *pied*.

Alors, le joueur qui est à l'écart est rappelé et il doit deviner le mot ; mais il est autorisé à adresser successivement à chacun la question suivante : *Comment trouvez-vous votre mot ?*

Celui qui est interrogé est obligé de donner une qualité du mot ou une indication de la chose qu'il désigne.

Par exemple, le premier répond : *je l'aime petit.* — Un autre : *j'aime celui d'une table.* — Un troisième : *j'aime ceux de mouton,* etc.

C'est à l'aide de ces indications que celui qui est chargé de deviner le mot doit parvenir à le connaître.

S'il y réussit, il déclare quel est le joueur qui le lui a fait connaître et celui-ci prend sa place.

S'il ne devine pas, il donne un gage et retourne se cacher.

LES LOGOGRIPHES.
(Nombre de joueurs : 5 à 12.)

Comme pour le jeu du mot, un joueur se retire à l'écart pendant que les autres choisissent à son insu un mot d'une ou de deux syllabes qui puisse se prêter à former d'autres mots par l'addition d'une ou de plusieurs syllabes au commencement ou à la fin.

Supposons que le mot choisi soit *ton*. Celui qui doit deviner étant revenu, il adresse à chacun la question : *Comment aimez-vous votre mot?* On répond : Je l'aime *neau*. — Je l'aime *deur*. — Je l'aime *nerre*. — Je l'aime *mou*. — Je l'aime *bou*. — Je l'aime *bâ*. — Je l'aime *cha*, etc. Ce qui fait : Ton-*neau*, — ton-*deur*, — ton-*nerre*, — *mou*-ton, — *bou*-ton, — *bâ*-ton, — *cha*-ton.

Le chercheur doit, d'après ces indications, deviner le mot; alors il désigne le joueur qui le lui a fait connaître et ce dernier prend sa place.

Si le chercheur ne devine pas, il donne un gage et retourne se cacher.

LE MOT PLACÉ.

(Nombre de Joueurs : 5 à 12.)

Les joueurs forment un cercle. Chacun donne tout bas un mot de chose à son voisin de droite. Celui qui, le premier, a donné son mot, fait ensuite une question à celui qui est à sa gauche, et celui-ci est obligé d'y répondre par une phrase dans laquelle il doit placer le mot qu'il a reçu.

Si le questionneur devine le mot, celui à qui il s'est adressé donne un gage; il en donne un lui-même s'il ne devine pas.

Tout le talent de ce jeu consiste à placer adroitement le mot dans la réponse.

Citons un exemple du jeu.

Le joueur qui interroge fait cette question : « *Aimez-vous la promenade?* » Celui qu'on interroge a reçu le mot TABLE. Il répond : « *Je l'aime beaucoup; j'abandonne volontiers la* TABLE *et le jeu pour aller dans les champs contempler la belle nature.* »

Les questions et les réponses se succèdent alors à la ronde.

Il n'est pas permis de nommer, dans sa réponse, plusieurs choses de l'espèce de celle dont on a le nom à placer.

LE JEU DU CANARD.

(Nombre de Joueurs : 8 à 20.)

On prépare autant de petits carrés de papier qu'il y a de joueurs, puis on écrit sur chacun d'eux un nu-

méro, en commençant par 2, et en continuant par 3, 4, 5, etc.

On roule ces papiers ou on les plie en quatre, et on les met dans un chapeau ; ensuite, après les avoir bien mêlés en les agitant, chaque joueur en tire un.

Celui à qui le 2 est échu est proclamé *canard*; il s'assied le premier, et tous les autres prennent place dans l'ordre des numéros qu'ils ont amenés : le numéro 3 à la droite du *canard*, et ainsi de suite, de manière que le dernier numéro soit assis à sa gauche.

Tous les numéros sont remis de nouveau dans le chapeau, que l'on place au milieu du cercle.

Le *canard* se lève et va tirer un numéro au hasard ; il le nomme en le montrant, le remet dans le chapeau et retourne à sa place. Supposons que ce soit le numéro 6 ; alors le voisin de droite du *canard* dit *1*, le suivant dit *2*, et ainsi de suite jusqu'au joueur qui dit *6*. Celui-ci va alors tirer un numéro, et les joueurs qui sont à sa droite comptent de la même manière le nombre qu'il amène, et celui sur qui le nombre s'arrête va à son tour mettre la main au chapeau.

Toutes les fois qu'en comptant ainsi à la ronde les points du billet tiré le nombre se termine juste au *canard*, celui-ci fait entendre le cri *can, can*, et le joueur qui a tiré ce billet donne un gage.

Si le compte des points du billet que le *canard* tire à son tour vient se terminer à lui-même, tous les joueurs poussent le même cri, et le *canard* donne un gage.

Chaque fois qu'un joueur a tiré un numéro qui s'arrête au *canard*, il va prendre place au côté droit de celui-ci, et chacun se recule d'un rang.

Cette mobilité des joueurs est indispensable pour égaliser les chances du jeu. Le *canard* seul reste immobile,

Lorsque la partie a assez duré, on rend les gages en imposant à chacun des pénitences.

LE GASTRONOME.

(Nombre de joueurs : 8 à 20.)

On désigne celui qui doit le premier tenir la place de *gastronome*.

Il s'assied au milieu du cercle, et on place devant lui un banc ou une chaise en guise de table. On lui attache une serviette sous le menton; puis le joueur qui dirige le jeu dit : *Garçon, donnez la carte à monsieur.*

On présente alors au gastronome une plume ou un crayon et une feuille de papier sur laquelle il écrit : 1° le nom d'un mets; 2° celui d'une espèce de vin ou de liqueur; 3° celui d'un fruit ou d'un autre dessert.

Cela fait, il plie le papier et le pose devant lui, et, s'adressant à un des joueurs, il lui dit : *Garçon, servez-moi.* — *Voulez-vous*, répond celui-ci, *manger un poulet?* — *Excellent*, répond le gastronome; et, s'adressant à celui qui vient ensuite : *J'ai mangé, servez-moi.* Celui-ci propose de même un autre mets; et il s'adresse successivement aux autres tant qu'on ne lui offre pas le mets qu'il a inscrit sur son papier.

On ne doit pas, sous peine de donner un gage, offrir un mets qui aurait déjà été nommé, ni rien qui ne soit susceptible d'entrer dans la composition d'un repas, non compris le dessert.

Si, après avoir interpellé tous les joueurs, aucun n'a proposé le mets qu'il a écrit d'avance, le gastronome donne un gage et recommence la tournée. *J'ai soif,* dit-il, *versez.* — Alors on lui offre du bordeaux, du madère, etc.

Si personne ne nomme encore la boisson qu'il a indiquée sur son billet, il donne un second gage et passe à la troisième tournée. *Garçon,* dit-il, *servez-moi du dessert.*

On lui offre différentes espèces de fromages, ou de fruits, etc., et si l'on ne nomme pas l'article de dessert qu'il a écrit d'avance, il donne un troisième gage, et le jeu recommence en nommant un nouveau gastronome.

Mais si un des joueurs a nommé le mets, le vin ou le dessert écrit sur le papier du gastronome, celui-ci dit : *Je n'ai plus faim, venez prendre ma place, et payez l'écot* (c'est-à-dire, donnez un gage).

Le remplaçant jette un coup d'œil sur la carte de son prédécesseur, et continue le repas jusqu'à ce qu'il soit délivré à son tour.

LE CORBILLON.

(Nombre de joueurs : 5 à 12.)

Les joueurs sont placés en cercle. Celui qui commence le jeu tient une petite boîte, ou un objet quelconque, qu'il présente à son voisin de droite en disant : *Je vous vends mon corbillon.* — *Qu'y met-on?* demande le voisin. Alors le premier joueur doit répondre par un mot qui se termine en *on*, tel que un *macaron*, un *potiron*, etc.

Il prend ensuite la boîte et la passe de la même manière à son voisin de droite, et on continue de même à la ronde.

Pour prendre en défaut celui qui a préparé d'avance sa rime, on peut faire alterner cette autre question : *Je vous vends ma cassette, que voulez-vous qu'on y mette?* La réponse doit alors se faire en *ette*, tablette, couchette, roulette, etc.

Celui qui ne trouve pas la rime, ou qui fait attendre sa réponse, donne un gage.

Il en est de même de celui qui donne un nom dont on s'est déjà servi.

LES SYLLABES.

(Nombre de joueurs : 5 à 20.)

Tous les joueurs étant assis en rond, l'un d'eux, prenant un gant ou un mouchoir roulé en boule, le lance à une personne quelconque en prononçant une syllabe : *ta,* par exemple.

La personne qui reçoit l'objet lancé doit répondre par une autre syllabe formant avec la première un mot complet.

Ainsi, dans l'exemple choisi ci-dessus, elle répondra *bleau,* ou *bac,* etc., ce qui donne les mots *tableau, tabac,* etc.

Le joueur interpellé, après avoir répondu, lance à son tour le gant en prononçant une autre syllabe, et le jeu continue ainsi.

Quiconque ne répond pas sans hésitation ou répète un mot qui a déjà été dit, donne un gage.

LES VOYELLES.

(Nombre de joueurs : 5 à 20.)

Tous les joueurs étant placés en cercle, l'un d'eux dit à son voisin de droite: *Mon petit chien n'aime pas les os, que lui donnerez-vous ?*

Le joueur interpellé doit répondre immédiatement par un mot ne renfermant pas la lettre o. Il dira par exemple : *du lait, du pain, de la viande,* etc.

La question fait ensuite le tour du cercle.

On peut varier ce jeu à l'infini, en remplaçant la première formule par celle-ci : *monsieur ou madame une telle n'aime pas les a, ou les i, ou les u,* etc., *que lui donnerez-vous ?*

Le seul avantage de la première forme, c'est qu'elle n'indique pas aussi clairement que les autres, aux personnes qui ne connaissent pas le jeu, quelle faute il faut éviter de commettre.

Quiconque emploie une des syllabes interdites, ou répète un mot déjà dit, donne un gage.

LA SELLETTE.

(Nombre de joueurs : 6 à 12.)

La *sellette,* au sens propre du mot, désigne un petit siège de bois sur lequel on fait asseoir un accusé. Dans le jeu qui nous occupe, pas n'est besoin de siège, ou du moins le siège peut être de n'importe quelle nature, mais il y a réellement un accusé.

Celui que le sort a désigné pour remplir ce rôle se retire un peu à l'écart, de façon à ne pas entendre ce qui se dira dans le groupe des joueurs.

L'un de ceux-ci recueille les voix, ou si l'on veut les accusations : chacun donne la raison pour laquelle il met l'accusé sur la sellette, et cette raison n'est autre chose qu'une allusion à une qualité ou à un défaut du patient, ou à quelque peccadille commise par lui. (Il va sans dire que l'on doit éviter avec soin toute allusion blessante.)

Les opinions recueillies, celui qui les a prises les grave soigneusement dans sa mémoire, ou au besoin sur un carnet, puis il rappelle l'accusé.

— *Vous êtes sur la sellette*, lui dit-il, *pour tel et tel motif.*

Il répète alors tout ce qu'on lui a confié.

Il dira par exemple :

Vous êtes sur la sellette parce que vous aimez trop les confitures, parce que vous avez de jolis yeux bleus, parce que vous avez fait un pâté sur votre cahier, etc.

Le patient à trois fois pour deviner l'auteur d'une des appréciations quelconques formulées sur lui.

S'il réussit, l'accusateur démasqué devient à son tour accusé ; dans le cas contraire, le patient s'éloigne de nouveau, à moins que l'on n'ait convenu qu'il pourra se libérer en donnant un ou plusieurs gages.

LE PORTRAIT.
(Nombre de joueurs : 6 à 20.)

Un joueur, désigné par le sort, s'éloigne un instant ; les autres choisissent à voix basse une personne, présente ou absente, dont il s'agira de faire le portrait. On rappelle alors le camarade, dont le rôle consiste à deviner de quelle personne il s'agit, d'après les réponses que l'on fait à ses questions.

La première qu'il pose est celle-ci : *il* ou *elle?*.. pour savoir s'il s'agit d'un homme ou d'une femme.

Quand on l'a renseigné sur ce point, on ne doit plus lui répondre que par oui ou par non, et il pose ses questions en conséquence : *jeune ?.. vieux ?.. grand ?.. petit ?* etc.

Le joueur d'après la réponse duquel le chercheur est définitivement fixé prend la place de ce dernier.

LES CHARADES.

(Nombre de joueurs : 10 à 30.)

Les joueurs se divisent en deux bandes : l'une a pour mission de jouer la charade, l'autre de regarder la première et de deviner le mot de la charade. Quand elle y est parvenue, on intervertit les rôles.

Les *acteurs* commencent par choisir en secret un mot dont chaque syllabe présente un sens complet. Cela fait, ils appellent leurs camarades et *jouent* devant eux un acte pour chaque syllabe, plus un acte pour l'ensemble du mot.

Supposons que l'on ait choisi le mot *orage*, qui contient *or* et *âge*. Les choses se passeront ainsi :

1ᵉʳ acte : les auteurs représenteront l'extraction de l'or, le lavage de l'or, un monsieur qui fait un payement, etc.

2ᵉ acte : imitation des différents âges de la vie : bébé que l'on porte, travailleur dans la force de l'âge, vieillard courbé et cassé, etc.

3ᵉ acte : représentation d'un orage : on se met à l'abri, on rentre tout ce qui est dehors, on fuit affolé en se bouchant les oreilles, etc.

LES MUSICIENS.
(Nombre de joueurs : 8 à 11.)

Les joueurs placés en cercle, le chef de partie ou *chef d'orchestre* charge chacun d'eux d'imiter par gestes, et un peu, s'il se peut, par la voix, un musicien jouant de tel ou tel instrument.

Il est évident que seuls certains instruments comme la trompette, le tambour et quelques autres, peuvent être imités approximativement par la voix, mais qu'on ne peut pas rendre par exemple le son d'un piano.

Tous les musiciens étant bien en train, le chef d'orchestre se met tout à coup à imiter lui-même l'un d'entre eux. Celui-ci doit alors s'arrêter immédiatement. Faute de quoi il paye un gage, ou, suivant convention, il devient chef à son tour.

TABLE GÉNÉRALE DES JEUX

PREMIÈRE PARTIE. — JEUX D'ACTION

Pages.
CHAPITRE I^{er}. — Jeux d'action avec instruments, pour garçons et filles. 6
CHAPITRE II. — Jeux d'action avec instruments, pour garçons........ 40
CHAPITRE III. — Jeux d'action sans instruments, pour garçons et filles. 84
CHAPITRE IV. — Jeux d'action sans instruments, pour garçons........ 120

DEUXIÈME PARTIE. — JEUX PAISIBLES

CHAPITRE I^{er}. — Jeux paisibles avec instruments, pour garçons et filles. 156
CHAPITRE II. — Jeux paisibles avec instruments, pour garçons....... 186
CHAPITRE III. — Jeux paisibles sans instruments, pour garçons et filles. 210

TABLE PAR ORDRE ALPHABÉTIQUE

	Pages.		Pages.
Accroche-anneau (L')	180	Ballon au pied (Le)	58
Animaux (Les)	122	Ballon captif (Le)	21
Arc (L')	206	Barres (Les)	149
Bagues (Jeu des)	44	Barres forcées (Les)	151
Balle (Premier jeu de)	12	Bâtonnet (Le)	66
Balle à la crosse (La)	52	Bilboquet (Le)	162
Balle à la cruche (La)	31	Billard anglais (Le)	181
Balle à la riposte (La)	16	Billard chinois (Le)	184
Balle au camp (La)	46	Billard hollandais (Le)	183
Balle au chasseur (La)	54	Bille à neuf trous (La)	192
Balle au mur (La)	14	Billes (Jeu de)	187
Balle au mur avec épreuves (La)	15	Bloquette (La)	191
Balle aux pots (La)	49	Bonhomme (Le)	136
Balle au rond (La)	55	Boucher et les moutons (Le)	125
Balle au terrain (La)	52	Bouchon (Le)	69
Balle aux épingles ou aux plumes (La)	13	Boule à la crosse ou à la palette (La)	63
Balle cavalière (La)	50	Boule au trou (La)	30
Balle empoisonnée (La)	48	Boules (Les)	61
Balle en posture (La)	17	Boutons (Les)	203
Balle indienne (La)	41	Bulgare (Le)	157
Ballon (Le)	57	Cache-cache (Le)	85

TABLE GÉNÉRALE DES JEUX.

	Pages.
Cache-mouchoir (Le)	89
Cache-objet (Le)	215
Canard (Le)	227
Carotte (La)	138
Carré (Le)	196
Carré au calot (Le)	199
Cerceau (Le)	32
Cercle (Le)	196
Cercle au calot (Le)	199
Cerf-volant (Le)	78
Chaîne (La)	148
Charades (Les)	235
Chasse au cerf (La)	151
Chat (Le)	100
Chat coupé (Le)	100
Chat perché (Le)	100
Chat et le rat (Le)	102
Chat et la souris (Le)	7
Cheval fondu (Le)	128
Coins (Les huit)	103
Coins (Les quatre)	102
Colimaçon (Le)	194
Colin-Maillard (Le)	104
Colin-Maillard à la baguette (Le)	106
Colin-Maillard en position (Le)	104
Colin-Maillard renversé (Le)	11
Corbillon (Le)	231
Corde (La)	34
Course d'obstacles	153
Croquet (Le)	25
Dames (Jeu de)	175
Découverte (La)	144
Dominos (Les)	171
Double-vue (La)	224
Échasses (Les)	82
Émouchet (L')	99
Entonnoir à volant (L')	23
Épervier (L')	107
Esclave dépouillé (L')	223
Fagots (Les)	108
Fers (Les)	136
Foot-ball (Le)	58
Furet (Le)	217
Garuche à cloche-pied (La)	133
Garuche (La mère)	132
Garuche (La vieille mère)	134
Gastronome (Le)	229
Géographie (Jeu de)	169

	Pages.
Girouettes (Les)	213
Godiche (La)	72
Grand Mogol (Le)	219
Grâces (Les)	24
Guénif (Le)	136
Hirondelle (L')	135
Imitation (L')	90
Jonchets (Les)	163
Jour et la nuit (Le)	9
Lasso (Le)	42
Lawn-tennis (Le)	18
Ligne (La)	203
Logogriphes (Les)	226
Loterie (La)	179
Loto (Le)	170
Loup, le berger et les moutons (Le)	95
Mail (Le)	28
Main-chaude (La)	211
Main-chaude double (La)	212
Marelle (La)	113
Marelle assise (La)	216
Marelle des jours (La)	116
Marelle ronde (La)	115
Mer est agitée (La)	33
Métiers (Les)	124
Métiers mimés (Les)	95
Meunier et son garçon (Le)	10
Mogol (Le Grand)	219
Mot (Le)	225
Mot placé (Le)	227
Mouche (La)	132
Mouchoir (Jeu du)	112
Musiciens (Les)	236
Oie (Jeu de l')	166
Ombres (Les)	222
Osselets (Les)	164
Ours (L')	129
Ours Martin (L')	130
Pair ou impair	206
Palet (Le)	67
Passe (La)	106
Passe-boules (Le)	30
Pigeon-vole	224
Pont d'Avignon (Sur le)	92
Pont-levis (Le)	110
Portrait (Le)	234
Peste aux ânes (La)	70

	Pages.		Pages.
Pot (Le)	189	Statuaire (Le)	121
Pot cassé (Le)	11	Steeple-chase (Le)	160
Poursuite (La)	188	Syllabes (Les)	232
Puce (La)	204	Tapette (La)	200
Pyramide (La)	202	Tapette à la ligne (La)	201
Queue du loup (La)	97	Tic-toc (Le)	203
Qui frappe ?	213	Tirer (Le)	203
Quille à crochet (La)	181	Toile (La)	98
Quilles (Les)	74	Toilette de Madame (La)	117
Quilles (Les trois)	76	Tonneau (Le)	29
Quillon (Le)	70	Toton (Le)	101
Renard et les poules (Le)	178	Toupie hollandaise (La)	159
Roi détrôné (Le)	124	Toupies (Les)	64
Roue (La)	131	Toupies de salon (Les)	159
Sabot (Le)	38	Tournoi (Le)	146
Saute-mouton (Le)	139	Triangle (Le)	196
Saute-mouton à la poursuite (Le)	142	Triangle au calot (Le)	199
Saute-mouton à la semelle (Le)	140	Villes (Les)	220
Saute-mouton aux couronnes (Le)	142	Villes fortes (Les)	195
Saute-mouton aux mouchoirs (Le)	141	Vingt et un (Le)	190
Savez-vous planter des choux ?	94	Vise (Le)	144
Sellette (La)	233	Vise à trois pas (Le)	145
Serpent (Le)	194	Volant (Le)	22
Serpent (Le... ou la carotte)	138	Volant (L'entonnoir à)	23
Siam (Le jeu de)	77	Voyelles (Les)	233
Solitaire (Le)	174	Yeux (Les)	158

LIBRAIRIE LAROUSSE, rue Montparnasse, 17, PARIS

LA SCIENCE AMUSANTE
PAR
TOM TIT

La **Science Amusante** est un recueil de récréations scientifiques dont l'auteur a formé trois volumes contenant chacun cent superbes gravures.

Parmi les expériences contenues dans ces trois volumes, les unes sont de simples jeux destinés à récréer parents et enfants réunis le

L'Anneau remontant un plan incliné.

soir autour de la table de famille. D'autres, au contraire, d'un caractère vraiment scientifique, ont pour but d'initier le lecteur à l'étude de la physique.

Bouchons, allumettes, fourchettes, bouts de fil, coquilles d'œuf et de noix, épingles et autres objets de même ordre, tels sont les seuls appareils que comporte l'exécution des expériences si ingénieuses de TOM TIT.

LES TROIS VOLUMES SE VENDENT SÉPARÉMENT

Chaque volume in-8°

Broché, 3 fr.; Relié, tr. jaspées, 4 fr.; Relié, tr. dorées, 4 fr. 50

Envoi franco au reçu d'un mandat-poste.